杨和平 著

● 非物质文化遗产研究与保护丛书

非遗保护与通道侗戏研究

FEIWUZHI WENHUA YICHAN YANJIU YU BAOHU CONGSHU

苏州大学出版社
Soochow University Press

图书在版编目(CIP)数据

非遗保护与通道侗戏研究 / 杨和平著. —苏州：苏州大学出版社,2015.12
(非物质文化遗产研究与保护丛书)
ISBN 978-7-5672-1650-1

Ⅰ. ①非… Ⅱ. ①杨… Ⅲ. ①侗戏－研究－贵州省 Ⅳ. ①J825

中国版本图书馆 CIP 数据核字(2015)第 314142 号

非遗保护与通道侗戏研究
杨和平　著

责任编辑　李　兵

苏州大学出版社出版发行
(地址：苏州市十梓街1号　邮编：215006)
苏州工业园区美柯乐制版印务有限责任公司印装
(地址：苏州工业园区娄葑镇东兴路7-1号　邮编：215021)

开本 700 mm×1 000 mm　1/16　印张 13　字数 195 千
2015 年 12 月第 1 版　2015 年 12 月第 1 次印刷
ISBN 978-7-5672-1650-1　定价：38.00 元

苏州大学版图书若有印装错误，本社负责调换
苏州大学出版社营销部　电话：0512-65225020
苏州大学出版社网址　http://www.sudapress.com

序 言

当今时代,对于一个民族、地区,乃至一个国家综合实力的评估,不仅要评估其政治、经济、科技等"硬实力",还要综合考察其物质文化、非物质文化等"文化软实力"。作为一个民族、一个国家文化"活化石"的印记,作为一个地区历史发展的"活态"见证,非物质文化遗产是构成"文化软实力"不可或缺的重要方面。所谓"非物质文化遗产",就是包括口头传承、传统表演艺术、民俗活动和礼仪与节庆、有关自然界和宇宙的民间传统知识与实践、传统手工艺技能等以及与上述传统文化表现形式相关的文化空间。它们既是我们国家的宝贵财富,也是全人类共同的精神家园。

湖南地处我国大陆中部、长江中游,这里是楚湘文化的发源地,历史悠久、人杰地灵、钟灵毓秀、物华天宝;这里创造了光辉灿烂的历史文化,既有蔚为壮观的物质文化遗产,也有博大精深的非物质文化遗产。湖南非物质文化遗产源远流长、形式丰富,目前入选国家级、省级项目达320多项。它们是湖南各族人民引以为荣的精神财富,彰显了湖湘文化的道德传统和精神内涵,灿若星河、光照寰宇。我们有责任和义务去保护、传承、发展好这些非物质文化遗产,这不仅是人类文化自觉的必然要求,是我们必须担当的历史使命,更是实现伟大复兴的"中国梦"的文化根基。

湖南师范大学非物质文化遗产保护与开发中心成立后,与湖南师范大学音乐学院部分从事传统音乐、舞蹈、戏曲、曲艺表演艺术研究的教师合作,在他们各自研究的基础上,将目光投向湖南省传统音乐表演艺术的

非遗类项目研究。这些研究成果的出版将展现湖南非物质文化遗产的独特魅力,同时,这是努力践行保护使命的见证,功在当代、利在千秋。这旨在将我们祖辈流传下来的传统音乐文化守望好;将代表湖南传统文化的音乐品种发展好、保护好;将寄托着湖南广大人民群众喜怒哀乐的音乐文化传播好。

虽然,自我国非物质文化遗产保护工作开展以来,"保护为主、抢救第一、合理利用、传承发展"的方针得到了推广,中国非遗保护工作逐步规范化,湖南非遗保护走向常态化;但是,随着城市化的快速到来和网络媒体的高速发展,加之年轻一代的审美趣味和审美诉求改弦易辙,使民间流传了几百年的传统文化样式受到了强烈的冲击。非遗保护中仍存在着诸如重申报、轻保护,重数量、轻质量,重利益、轻投入,重成绩、轻管理等问题。

非物质文化遗产作为既定的形态存在,不是孤立的;就其内部结构来说,它是混生性的;就其表现方式来看,它与多种文化表征又是共生的。湖南传统音乐表演类项目是具体的存在,是混生性结构,又有共同的特点。我们不可能用一般的、抽象的原则去对待完全不同质的、具体的对象。从湖南传统音乐表演类项目保护现状来说,不能就保护谈保护,更不能就开发谈开发,还不能将保护与开发由同一主体完成和评价,而必须将保护与开发转换成一种第三者的话语主体,这样才能得到有效保护。对此,我们提出以下对策:第一,政府部门要积极响应、行动起来,投入人力、物力,建立抢救保护组织,制定抢救保护措施,有效推动"非遗"保护工作的顺利进行;第二,建立非遗保护评估监督机制,以有效整合各类信息,实现资源共享;第三,建立政府与民间公益性投入非遗保护机制,有的放矢地进行保护;第四,要建立湖南传统音乐博物馆和保护区,作为一份历史见证和文化传播的载体被越来越多的人所欣赏和熟知。

概而言之,对于非物质文化的发展、传承进行研究,需要集结多方面的社会力量才能做到,并非一人和几个人所能及。同样,一种非物质文化遗产的传承所依赖的是一片可以孕育它的土地和一群懂得欣赏并懂得如

何去保护它的人。弗兰西斯·培根在《伟大的复兴》一书序言中"希望人们不要把他看作一种意见,而要看作是一项事业,并相信我们在这里所做的不是为某一宗派或理论奠定基础,而是为人类的福祉和尊严……"我满怀真挚的情感,将这段话献给该丛书的读者。正如朱熹《观书有感》所诗:"问渠那得清如许,为有源头活水来",愿该丛书成为湖南师范大学非遗研究与开发事业的活水源头。我们将与社会各界一道携手,为保护、传承、发展好湖南非物质文化遗产,为推动湖南文化的繁荣发展,续写中华文化绚丽篇章做出贡献!

<div style="text-align:right">

黎大志

2014 年 12 月

</div>

目 录

绪 论 …………………………………………………………（001）

第一章 通道自然与人文生态 ………………………………（004）
 第一节 通道自然生态 …………………………………（004）
 第二节 通道人文生态 …………………………………（008）

第二章 侗戏研究与历史发展 ………………………………（017）
 第一节 侗戏研究 ………………………………………（017）
 第二节 历史发展 ………………………………………（027）

第三章 侗戏剧本与代表剧目 ………………………………（037）
 第一节 侗戏剧本 ………………………………………（037）
 第二节 代表剧目 ………………………………………（059）

第四章 侗戏唱腔与乐队伴奏 ………………………………（073）
 第一节 侗戏唱腔 ………………………………………（073）
 第二节 乐器伴奏 ………………………………………（091）

第五章 侗戏音乐与表演特色 ………………………………（115）
 第一节 侗戏音乐 ………………………………………（115）
 第二节 表演特色 ………………………………………（124）

第六章　侗戏舞美与演出习俗 …………………………………（144）
　　第一节　侗戏舞美 ………………………………………………（144）
　　第二节　演出习俗 ………………………………………………（153）

第七章　侗戏传承与传承人 ………………………………………（160）
　　第一节　侗戏传承 ………………………………………………（160）
　　第二节　传承人 …………………………………………………（164）

第八章　侗戏现状与传承保护 ……………………………………（176）
　　第一节　侗戏现状 ………………………………………………（176）
　　第二节　存在问题 ………………………………………………（182）
　　第三节　传承保护 ………………………………………………（186）

结　语 ………………………………………………………………（191）

参考文献 ……………………………………………………………（194）

后　记 ………………………………………………………………（198）

绪 论

侗戏，也称侗剧，是广泛流传于湖南、贵州、广西三省毗连区域的侗族民间喜闻乐见的一种戏剧形式；是我国戏剧百花园里的一个重要品种。侗戏是在侗族民间说唱艺术叙事歌（侗语称"嘎锦"）、琵琶歌（侗语称"嘎琵琶"）、民间小调以及民间故事等基础上，广泛吸收汉族戏曲（桂剧、彩调、祁阳戏、贵州花灯戏等）表演艺术的精华而形成的有故事情节、人物角色、唱腔表演、舞台布景的综合表演艺术；是一个有说有唱、说唱相间，典调丰富，多姿多彩，风格独特的独立剧种。侗戏最早产生于19世纪初叶的嘉庆年间，相传由黎平县腊洞村侗族文人吴文彩（被文化部授予"侗戏鼻祖"之称）首创，至今已有180余年的历史。侗戏最初主要流传在贵州黎平、榕江和从江一带，后流传至广西三江、龙胜，湖南通道等侗族聚居地区。

侗戏在表演艺术上，突出戏曲的唱、念、做、打、舞等多方面的统一。在戏剧情节上，侗戏注重冲突性、形象性和戏剧性。其唱腔最原始的只有一个上下句——"戏腔"（即"平腔"），流传于南部侗族方言区。其在侗戏中运用时间最早、最长，派生的曲调最多，有"旦腔"、"生腔"、"丑腔"，以后又产生了"哭腔"（即"悲腔"）、歌腔、客家腔以及新腔。随着侗戏的不断创新发展，侗戏音乐有了较大的突破，"歌腔"被广泛应用，新腔也应运而生。侗戏经历了唱腔单调、动作朴实、剧情简单到融合戏曲唱、念、做、打、舞为一体的发展过程，其编剧、创作、表演也获得较大提高，深得戏剧爱好者的青睐。侗戏作为侗族文化的一张名片，一个具有独特魅力的

戏曲剧种,2006年5月20日被列入第一批国家级非物质文化遗产保护名录。这标志着侗戏已进入国家视野并受到重视,同时,这也给侗戏提供了发展的空间和机遇。

侗戏自1952年传入通道以来,获得了较快的发展。侗戏流传的剧目较多,内容丰富,目前已搜集、整理的有民间广为传唱的《珠郎娘美》《雾梁情》等传统剧目和现代剧目共计300余出。通道侗戏经过长时间的发展、演变,渐趋成熟。侗戏在编剧、音乐、舞美、服装、表演、演奏、舞台调度等方面都获得了较大的提高和完善。通道侗戏曾于1986年至1991年的湘、黔、桂3省(区)12县侗戏汇演中连连夺冠,产生了广泛的社会影响。侗戏在通道呈现出良好的发展势头,拥有了一批从业者和欣赏者,显露出旺盛的生命力。

然而,改革开放以来,由于受到市场经济、现代媒体与流行文化的冲击,许多年轻人外出务工,无心和不愿意学习侗戏,而老艺人年迈多病相继谢世,致使侗戏后继无人。而侗族没有文字,这也给侗戏的传承增加了一定的难度。目前通道侗戏已跌入低谷,面临失传,全县仅坪阳、陇城、坪坦、黄土几个乡镇还有几个艰难维持的侗戏队,其他乡镇的侗戏队已经销声匿迹,侗戏这朵"夺目的民间艺术奇葩"处于濒危的边缘。无论从表演与传承人现状,还是从传承剧目与侗戏生存环境看,侗戏均面临着消亡的威胁,亟须抢救保护。

如何抢救?保护又何以成为可能?著名民俗学家费孝通先生认为:"为了对人们的生活进行深入细致的研究,研究人员有必要把自己的调查限定在一个小的社会单位内来进行。这是出于实际的考虑。调查者必须容易接近被调查者,以便能够亲自进行密切的观察。"①

基于上述认知,我们取湖南通道侗戏为研究对象,结合文献史料及新的研究成果,通过深入、广泛的田野调查获取第一手资料,综合运用民族音乐学、音乐人类学、民俗学、社会学等方法,将其置于非物质文化遗产保

① 费孝通.江村经济——中国农民的生活[M].北京:商务印书馆,2004:24.

护的语境下进行研究。本着全面、真实、科学地反映民族民间艺术的态度，在湖南范围内，我们对侗戏产生的环境背景、历史源流、声腔特色、音乐本体、表演特征、传人发展等进行系统梳理，探索该项目对于当下音乐文化市场、音乐生活、艺术活动、礼仪节庆、地方音乐文化资源的依存程度。将通道侗戏作为核心物，置于历史、文化大背景中，综合考察研究相互间的联系，不是仅仅拘囿于对其形式、内容等审美特征的分析，而是力求从文化学的高度较系统、宏观、深入地对通道侗戏的历史生成、生态现状、唱腔特征、功能作用等问题进行一定的研究、分析与阐释。从实践出发，着眼理论高度，对通道侗戏进行科学、务实的研究，力图全面地对通道侗戏文化生态的诸多理论与现实问题，进行宏观的、有机的、动态的、深度模式的理性把握，提出具体保护的可行性论证建议和具体可操作的对策。这不仅对抢救、保护已入选国家非遗项目的湖南通道侗戏具有现实和传承意义，而且对开发、利用湖南通道侗戏具有理论意义和实用价值。

第一章　通道自然与人文生态

通道侗族自治县位于湖南省怀化市最南端,处于广西、湖南、贵州三省交界地带,是通往大西南的重要通道,素有"南楚极地、北越襟喉"之称。这里历史悠久、生态秀美、物产富饶、民风淳朴、风情浓郁,是湖南省成立最早的少数民族自治县,是全国生态示范区、中国民间文化艺术之乡。

第一节　通道自然生态

一、地理位置

通道侗族自治县是历史上的楚越分界地带,素有"南楚极地、北越襟喉"之称,位于湖南省西南端,属怀化市管辖。通道侗族自治县地处云贵高原东缘、雪峰山西南余脉,东连湖南省绥宁县、城步苗族自治县,南接广西壮族自治区三江侗族自治县、龙胜县,西靠贵州省黎平县,北邻湖南省靖州苗族侗族自治县。

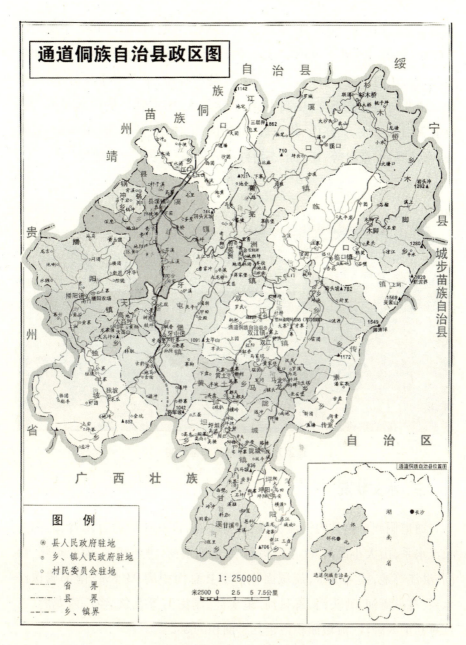

通道侗族自治县地理位置图

二、地形地貌

通道侗族自治县内多山、少田,有"九山半水半分田"之称,山地面积

约占全县总面积的 80%,丘陵约占 15.39%,岗地约占 1.91%,平地约占 3.08%,水源占地约 1.95%。县内的地形以八斗坡为分界点,北部地势由东、南、西向中、西北倾斜,多山地、丘陵和谷地,呈明显带状分布;南部地势由北向南急剧下降,山高谷深、起伏较大,形成独特的山地景观。县内有大山八斗坡、大高山、将军坡、黄沙岗、七星山、黄竹山、玉柱山、三省坡、青龙界、天堂界等,还有形态特殊的万佛山"丹霞"岩溶地貌。

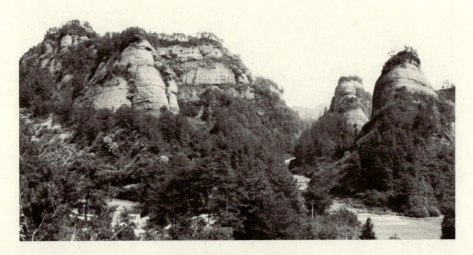

通道万佛山"丹霞"岩溶地貌

三、水文状况

通道侗族自治县内河流纵横、星罗棋布,以八斗坡为分水岭,北部为长江水系,由大小溪河 89 条汇集而成,如通道河、洪州河等,流经靖州、会同、洪江等地,注入沅水,流域面积占全县总面积的 93.8%;南部属珠江水系,有平等河、普头河、恩科河、里溪河、洞雷河等 5 条,经广西龙胜、三江等县汇入融江,流域面积占全县总面积的 6.2%。

通道侗族自治县内年均降水量约为 1481 毫米,远远高出全国年平均降水量(629 毫米)和世界年平均降水量(730 毫米);降雨季节分配不均,春夏多、秋冬少;雨季较长,每年的 4—8 月降水量都在 150 毫米以上,占全年总降水量的 66%。

四、气候特征

通道侗族自治县内属典型的亚热带季风性气候,常年湿润、四季分明、冬暖夏凉。春季为3月下旬至6月上旬,约80天;夏季从6月中旬到9月中旬,约90天;秋季为9月中旬至11月中旬,约65天;冬季从11月中旬到3月中旬,约120天。

通道侗族自治县气温昼夜温差较大,而年度温差较小。气温年际变幅为15.8C°—17C°,平均气温为16.3C°;县内冬季盛行偏北风,干旱少雨,春秋季节南风带来降雨;由于境内降水多,加之地形因素的影响,境内的日照年平均值只有1400小时,日照百分比仅为31%;霜期多发冬季,一般持续60天左右,但少严寒,无霜期约300天。

五、资源检视

通道侗族自治县内丰富多样的资源,为其经济建设和社会繁荣提供了得天独厚的物质保障。土地资源丰富,实有土地324.15万亩,其中,耕地26.11万亩,人均1.14亩,园土3.06万亩,人均0.13亩,林地277.64万亩,人均12.07亩,牧草地2.95万亩,人均0.13亩,未利用土地14.37万亩,人均0.62亩。[①]

通道侗族自治县内森林资源储量丰富,全县林海茫茫、郁郁葱葱,森林覆盖率高达77.7%,堪称"天然氧吧"。县内拥有活立木总蓄积量约762.2万立方米,并且林木种类繁多,其中有珍贵名木树种36种,分属22科,有中外罕见的"鸽子树"——珙桐,另有胡桃、香果、银杏、杜仲、白豆杉、观光木等国家保护树种。

通道侗族自治县内山高林密,野生动植物种类多样,各种植物多达600余种,有樱花、楸树花、丹桂、白兰、杜鹃、山茶等名贵观赏花卉;有天麻、一枝花、三七、大血藤、还阳草、当归、灵芝、茯苓、白芍等名贵中药材和

① 引自通道侗族自治县人民政府网:http://www.tongdao.gov.cn/index.php/Index/cate/catid/11.html.

山珍;有杨梅、板栗、核桃、松子、桐油、红麻等闻名遐迩的土特产。这里也是欢腾的"动物世界",有华南虎、穿山甲、肋猴、青猴、刺猬、花猫、竹鼠、金钱豹、水鹿、水獭、岩羊、野猪、脚嘴鱼、白头翁、画眉、杜鹃、竹鸡、黄鼠狼、猴头鹰等珍禽奇兽。

此外,在境内葱郁的植被下面,通道侗族自治县还蕴藏有丰富的矿产资源,已探明的地下矿藏有10种,其中6种具有开采价值,有金、铜、锰、锑、铁等金属矿产和水晶、石材、水泥原料等非金属矿产。金矿分布在独坡、木瓜、金坑一带,铜主要集中在马龙乡,锰分布在坪阳等地,锑主要见于搏阳一带,铁多见于坪坦、烂阳、长坪、龙塘等地。

第二节 通道人文生态

一、疆域建制

通道侗族自治县历史源远流长,通过对下乡"大荒遗址"出土文物的考证发现,早在5000—7000年前的新石器时代,就有早期先民在通道县内从事日常生产、生活劳动的痕迹,周代以前为荆州西南隅要冲之地,春秋、战国之时属楚黔中地,秦代为古镡成地,属象郡;汉、三国至西晋时期为武陵郡镡成县地,东晋至南朝宋、齐时期为武陵郡沅阳县地;南朝梁、陈至隋代(由武陵郡沅阳县易名)为沅陵郡龙标县;唐为叙州潭阳郡郎溪县地(由龙标县地分出),五代为诚州(原郎溪县地)属地。

北宋元丰七年(1084年)在今通道县地西置罗蒙砦(元祐三年废),隶属沅州,崇宁元年(1102年),改设罗蒙县,因其是通往广西、贵州的交通要道,故又于1103年改称"通道县",属靖州(原诚州,同年改),通道之名始于此。元代,通道隶属于靖州路。

明洪武十年(1377年)撤通道并入靖州,洪武十三年(1380年)复置通道

县,下设福佑、福祥、稼福、樯福、均福5个乡,仍属靖州辖地。清代沿袭明制。

民国初期,通道县隶属辰沅道,"民国"十一年(1922年)废道,通道县直属于湖南省。"民国"二十五年(1936年),湖南省实行行政督察制度,通道县先后属第四、第七、第九、第十区管辖。"民国"三十七年(1948年),通道县设有1镇、5乡、49保、425甲,辖区面积824平方千米,人口约2.7万人。

1949年10月,通道县和平解放,先后隶属会同专区、芷江专区、黔阳专区;1954年5月7日,经政务院批准,成立通道侗族自治县,仍隶属黔阳专区。1959年3月,通道县和靖县合并,仍称通道侗族自治县。1961年7月,通道县和靖县分治。1981年6月,黔阳地区改称怀化地区,通道县随属。1998年5月,怀化撤地建市,怀化地区改称怀化市,通道县随属至今。

二、人口区划

通道侗族自治县下设双江、县溪、临口、播阳、牙屯堡、菁芜洲、溪口、陇城8镇,辖江口、戈冲、大高坪、独坡、杉木桥、木脚、下乡、马龙、传素、黄土、坪坦、甘溪13乡,共有252个村(居)委会、1663个村民小组,总人口约24.2万,分属侗、汉、瑶、苗、满、彝、水、壮、黎、回、布依、蒙古、土家13个民族,少数民族人口占绝大部分,其比例达人口总数的88.1%,其中尤以侗族人口最为多见,其比例高达78.3%,主要集中在甘溪、坪阳、陇城、坪坦、黄土和独坡6个乡镇;瑶族居民集中生活在传素瑶族乡;苗族居民则主要生活在锅冲、大高坪苗族乡。

三、民俗风情

通道侗族自治县内山清水秀、风光宜人,千百年来传承着"南楚神韵、古越遗风",洋溢着绚丽多姿的歌舞样式,蕴藏着秀丽壮观的人文景观,飘逸着醇厚质朴的民风民俗。勇敢的侗族人民凭借勤劳的双手和智慧的心灵,在生产生活中创造并延续了展现侗乡文化博大精深、无限魅力的民俗风情,如过侗年、舞春牛、大雾梁歌会、抢花炮、乌饭节、磨刀节、粽粑节、赶庙会、淹牛节、斗牛节、敬老节、过香节、弟兄节、抢亲、行歌坐夜、祭萨等。此外,现今

许多侗寨举行的祭祀或庆典仪式活动,依然保留着祭萨、讲款等传统习俗。

侗家的抬官人、祭萨、婚礼、喜庆、岁时等习俗古雅淳朴,奇异独特。以皇都侗文化村为中心,沿黄土、芋头、坪坦、陇城、坪阳一带,构成了一条保存完好、多姿多彩的百里侗文化长廊,是我国侗民族宝贵的文化遗产。①

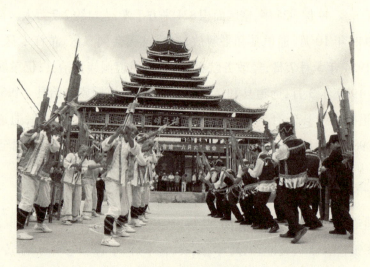

"六月六"歌会现场

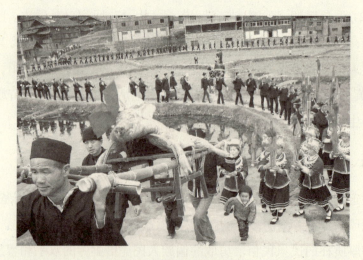

侗家祭祀场景(杨家敏摄)

① 王益武. 侗族文化民间文学、舞蹈、美术、手工技艺、民俗与节庆等非物质形态研究[J]. 大众文艺,2014(08).

通道侗族具有独特的人文风情。侗语里的合款,既指侗族社会独特的政治制度、社会组织形式,又指以款约为核心的各种款词。每个侗款组织无论大小,都有自己的"款首"。通常由款首召集本"款"所属各户户主定期或不定期地聚会,议定有关生产、生活及社会风俗、道德等有关事项,经集体议定的规则,称之为"款约"。"款约"涉及内容广泛,如生产活动、风俗习惯、道德准则、信仰禁忌等。对违反款约的成员,裁定方式有两类,一是神判,二是人判。神判即在证据不确定时,通过占卜、捞油锅等巫术来判定当事人是否有过错或如何进行相应的制裁。人判则是由款首依据款约进行裁决,或由款首邀集侗寨老族长等长者依据款约议定,以决定给违规当事人相应的惩处。[①]

讲款:每年在一些特定时间或重大节庆,款首召集款民聚集在鼓楼坪前,讲解款规款约。在各种庆祝活动、集体聚会时,也先讲款,再开展其他活动。

聚款:也称合款,犹如现在的立法活动。由各款首带领群众聚集合款,或制定款规,或共同商订有关全局事宜。聚款的气氛十分庄严紧张,"燕子莫乱飞,乌鸦莫乱动,老人莫过寨,青年人莫行歌坐月",并要杀牛饮血盟誓。

起款:这是一种联防自卫的军事行动。一旦本寨或邻近村寨有插鸡毛的信送来,款首立即召集民众,全副武装出征起款:"今有妖精进河,今有魔鬼进村,今有老鹰抓小鸟。我们要做蚂蚁合力斗穿山甲,我们要做黄蜂同忾杀蛇。我们要做狂风过山,我们要做冰雹下天,我们要做雷公震四方,我们要做猛虎咬恶狼。"

四、文化艺术

在漫长的历史征途中,通道人民创造、积淀和保留了以侗文化为主的形式多样、内容丰富的民族文化。这里的建筑、服饰、饮食、歌舞、体育等

① 古开弼. 我国历代保护自然生态与资源的民间规约及其形成机制——以南方各少数民族的民间规约为例[J]. 农业考古,2005(01).

特色文化包罗万象、博大精深。在建筑方面,鼓楼、寨门、风雨桥、吊脚楼最具特色,号称侗族建筑"四宝",堪称侗族文化的象征。鼓楼是群众聚会、议事、休息和娱乐的场所,一般一个村寨有一座鼓楼,也有一个家族建一座鼓楼的情况;通道侗寨,进寨的主要道路都设有寨门,这是侗家人迎宾送客的主要场所;风雨桥,当地俗称叫花桥、福桥或风水桥,古老的侗乡山寨,无溪(河)不花桥,独具民族风格。

侗族风雨桥

侗家寨门

在服饰方面,侗锦、侗帕、锦带最负盛名,其工艺精湛,色彩艳丽,图案美观。侗锦是侗织品的杰出代表;侗族素来习惯戴帕,有男女头帕和手帕、枕帕以及嫁篮巾等多种类型;锦带又称花带,可做服饰花边或系物,还可用于赠送恋人,以表爱慕之情。

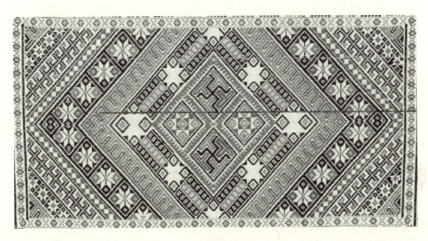

侗锦

在饮食方面,通道侗族人民在长期的社会生产、生活实践中,形成了独特的饮食文化。腌肉、腌鱼、腌碎骨、腌菜、油茶、酒等,都别具民族特色。腌肉、腌鱼,集辣、香、鲜为一体,是平时款待贵客的上等佳肴;油茶、酒都是侗族人民喜爱的饮料,也是款待客人的一种礼节。

油茶

在体育方面,通道侗族传统的抢花炮、抽陀螺、打木球、踢毽球、赛押加、哆毽、扭扁担、扳手劲、赛芦笙、舞春牛、舞龙、舞狮等都是传统体育项目。

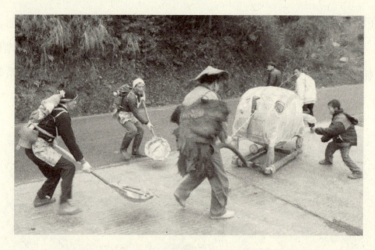

舞春牛

在艺术方面,通道侗族民间歌舞文化极为丰富,有歌舞之乡、侗戏之乡、芦笙之乡、琵琶歌之乡、哆耶之乡、山歌之乡等誉称。民间无日不歌不舞,流传至今的乐器也有数十种之多。歌舞以侗族大歌、汉族情歌、苗歌、瑶歌、琵琶歌、哆耶、侗戏、芦笙舞等最受群众钟爱;流传至今有侗族琵琶、侗族芦笙、侗族唢呐、侗笛、牛腿琴(戈K)、木叶等特色乐器以及与汉族通用的胡琴、竹笛、鼓、锣、钹等。

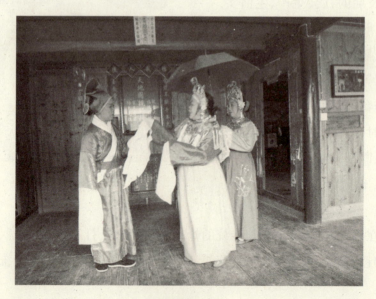

侗戏表演场景

侗族芦笙

侗笛

五、文史景观

通道侗族自治县内有马田鼓楼、芋头侗寨古建筑群、坪坦风雨桥等国家级重点文物保护单位；有横岭鼓楼、播阳白衣观、县溪恭城书院、阳烂鼓楼、菁芜洲陈团寨门、锅冲兵书阁及文星桥、坪溪寨门等省级文物保护单位；有普修桥、张里戏园等市级文物保护单位；有半坡鼓楼、封山育林碑、雍正爱民碑、康熙爱民碑、龙寨塘风雨桥、梨子界红军烈士墓、高步古建筑群、坪坦村古建筑群、金坑古建筑群、官团古建筑群、中步南岳宫、陆氏宗祠、江口寨门、金殿古建筑群、宝庆会馆、靖通合并县委政府机关办公楼旧址、罗蒙山红军战斗遗址、黄柏古建筑群、坪寨古建筑群、高团古建筑群等县级文物保护单位。通道侗族自治县内另建有皇都侗文化村和独岩民俗风情园。

县溪恭城书院

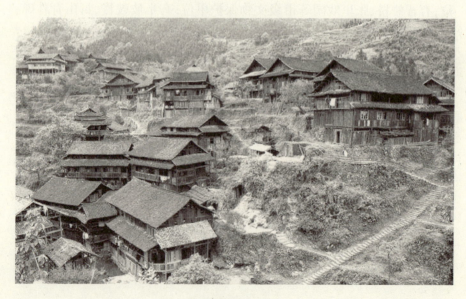

芋头侗寨古建筑群

第二章　侗戏研究与历史发展

第一节　侗戏研究

一、著作类成果

目前,针对通道侗戏展开专门研究的著作是陆中午、吴炳升主编的《侗戏大观》(民族出版社,2006年)。该书是通道侗族自治县侗族文化遗产集成系列成果之一,书中详细记载了侗戏的历史源流、代表剧目、唱腔音乐、唱腔曲牌、锣鼓曲谱、剧本唱词、表演程式、演出习俗、戏台戏联、代表人物以及侗戏大事纪年等,给侗戏增添了一份沉甸甸的文化底蕴。

《侗戏大观》是迄今所见最早最全面系统搜集、整理通道侗戏的专门成果,是第一部系统阐述通道侗戏的专著。除此,涉及通道侗戏研究的代表性著作类成果主要有,中国戏曲志编辑委员会编的《中国戏曲志·湖南卷》(文化艺术出版社,1990年),中国戏曲音乐集成委员

《侗戏大观》

会编的《中国戏曲音乐集成·湖南卷》(文化艺术出版社,1992年),万叶等编的《中国戏曲剧种大辞典》(上海辞书出版社,1995年),中国艺术研究院音乐研究所编的《中国音乐词典》(人民音乐出版社,1985年),《中国戏曲曲艺词典》(上海辞书出版社,1981年),中国大百科全书编辑部编的《中国大百科全书·戏曲曲艺卷》(中国大百科全书出版社,1983年),吴宗泽主编的《中国侗族戏曲音乐》(文化艺术出版社,1997年),湖南省戏曲研究所编的《湖南地方剧种志》(湖南文艺出版社,1992年),张庚、郭汉城的《中国戏曲通史》(中国戏剧出版社,2007年)等以侗戏为词目,对其源流沿革、剧目概况、唱腔曲牌、表演特点等进行了概论性的介绍,并附有代表人物、剧作家肖像、乐器等图片和音乐曲谱。上述著作成果不仅可供戏曲爱好者阅读、了解侗戏,还可为侗戏研究工作者提供重要的参考。

《中国侗族戏曲音乐》

《湖南地方剧种志》

二、专题类论文

　　侗戏是侗族人民在长期的劳动生活中创造并喜闻乐见的艺术形式,广泛流行于贵州的黎平、从江、榕江,湖南的通道,广西的三江、龙胜等地的侗族村寨。因流行地域、使用语言、文化环境等的不同,它们形成了互相联系而又有地域特征的风格流派。关于侗戏研究的专题论文视角多样、对象不一,下面是笔者搜集到的有关通道侗戏的研究论文,做如下分类叙事。

（一）侗戏的历史特征

马军的《侗戏几个历史时期的划分之我见》（贵州民族研究，1991年03期）将侗戏的历史分为"萌芽阶段、发展传播阶段、惑阶段和在新时期里出现的探索革新阶段"。杨川的《早期侗戏的断代及其特点初探》（贵州民族研究，1985年01期）论述了早期侗戏的产生经过、发展历程、艺术特点及存在问题等。陈维刚的《关于侗戏》（广西民族学院学报·哲社版，1981年03期）介绍了侗戏的起源与分布、乐器配置、人物化妆、角色行当、使用道具以及主要曲调等情况。

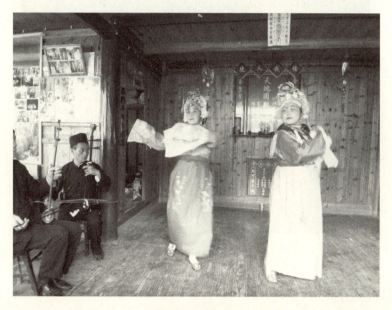

侗戏演出场景（1）

周恒山的《试论侗戏的个性特征及其发展趋势》（贵州民族研究，1990年04期）认为，"传统侗戏个性除了其朴素真挚的民族感情，古朴典雅的民族气质，幽婉质朴的音乐唱腔，朴实无华的舞台表演外，其特征还在于：题材演故事、语言皆侗词、表演横8字、戏多连台本、掌簿在提词"[①]。文中又对新中国成立以来侗戏的创新发展做了经验总结，为日后

① 周恒山.试论侗戏的个性特征及其发展趋势[J].贵州民族研究，1990(04).

的发展提供了可资借鉴的参考。吴定国的《侗戏的源流及特点》(贵州文史丛刊,1992年02期)论述了侗戏的产生、发展、现状以及主要特征。

陈丽琴的《论侗戏的审美生成、发展与走向——侗族风俗审美研究之四》(经济与社会发展,2003年12期)从审美的视角切入,围绕侗戏的生成、发展、走向及特色展开研究,指出侗戏是侗族人民审美意识、审美情趣与审美追求的体现,同时承载着丰厚的侗族文化传统。

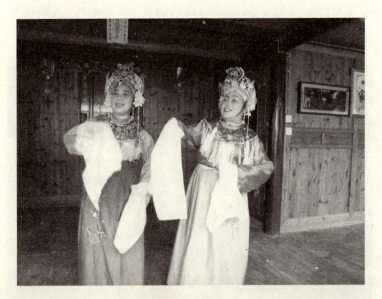

侗戏演出场景(2)

林良斌的《浅析侗戏的流程与仪式》(民族论坛,2009年06期)论述了侗戏演出的六个程序,依次为"踩台"、"闹台"、"开台"、"正场戏"、"扫台"、"谢幕",并对各个流程的特征进行了细致的描绘。

吴万源的《前景广阔的侗戏》(民族论坛,1991年02期)中将侗戏的特征概括为民族性、群众性和开放性三大特征。贺永祺的《漫论侗戏的艺术特性》(怀化学院学报,1992年02期)认为,侗戏发展的动力是融合性,发展的依据是民族性,发展的保证是适应性,发展的途径是民间性。

(二)侗戏的剧目唱词

廖开顺的《从侗戏〈金汉烈美〉看侗族婚俗矛盾》(贵州民族学院学

报·哲社版,2001年01期)认为,"《金汉烈美》是侗族广为流传的一种侗戏,它通过金汉与三位女子的感情故事,反映了侗族社会从原始婚姻向现代婚姻制度过渡时期复杂的婚姻恋爱关系和伦理道德观念。原始婚姻观念和现代婚姻观念、感情和伦理性、个性与封建礼教之间的撞击、斗争,都在这一戏剧中得到了充分的反映"①。

谭厚锋、杨昌敏的《论侗戏〈珠郎娘美〉的文学价值及其影响》(贵州民族学院学报·哲社版,2009年03期)论述了侗戏剧目《珠郎娘美》的文学背景、主要内容以及文学价值。

方晓慧在《湖南侗戏唱词韵律浅析》(民族艺术,1988年01期)中围绕侗戏中唱词音韵、语言属性以及侗戏与侗族琵琶歌之关系展开了深入的分析论证,指出,侗戏唱词的民族性、韵律美是侗戏获得广泛群众基础的重要因素,也是侗戏在民间广为传唱的关键要素。

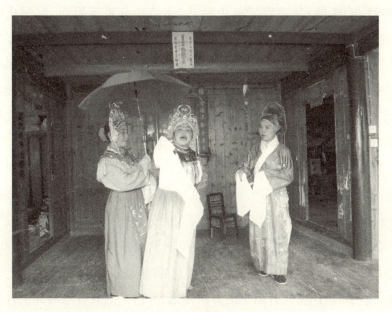

侗戏演出场景(3)

① 廖开顺.从侗戏《金汉烈美》看侗族婚俗矛盾[J].贵州民族学院学报(哲学社会科学版),2001(1).

王继英的《一曲感人的爱情赞歌——评侗戏〈金汉烈美〉》(贵州民族学院学报·哲社版,2009年02期)主要分析了剧目《金汉烈美》所反映的社会生活、塑造的人物形象以及呈现的艺术特色等内容。陈祖燕、朱伟华认为,"黔东南侗戏《金汉烈美》是对美好爱情永恒追求的一首赞歌,是侗族文学史上的经典之作,《金汉烈美》原始戏文版本已经遗失,在戏师的代代相传中,出现内容相似、特色各具的不同版本,对比这些版本内容的异同,挖掘分析其中蕴含的丰富文化价值,发现《金汉烈美》有创作年代早、人物形象鲜明生动、保留丰富侗族文化信息的特点,既有鲜明的民族特征,又体现了人类永恒追求的普遍价值,堪称'本土原创第一侗'"[1]。

(三)侗戏的音乐探析

肖人伍的《侗戏音乐简介》(中国音乐,1984年04期)主要介绍了侗戏的戏腔与歌腔音乐。吴宗泽的《侗戏唱腔[平腔]源流考》(怀化师专学报,1995年04期)从追踪文献史料、腔体结构分析等层面,对侗戏唱腔[平腔]的历史渊源、发展流变以及本体结构做了深层的分析,指出,"[梁山调]、[正宫调]、[川调]、[七字句]、[平腔]等曲调属于同一宗族"[2]。吴宗泽的《谈侗戏音乐》(民族艺术,1987年02期)对侗戏音乐唱腔、板式、乐器、演唱特点、结构布局、过程乐曲等以文字、谱例相间的方式做了详细的介绍。

王承祖的《侗戏音乐形态研究》(民族艺术,1989年04期)从唱腔的词曲关系、音乐的节奏特点、音调特征、音乐结构、器乐曲调以及发展趋势等方面对侗戏音乐本体构成进行了深入的分析和介绍。

李延红的《民族音乐学视角下的传统侗戏音乐》(艺术探索,2005年S2期)在田野调查和追踪文献的基础上,将侗戏音乐置于文化与艺术的双重语境中,运用民族音乐学的方法理念,分析了侗戏音乐与其生存文化背景之间的互动关系。

[1] 陈祖燕,朱伟华.黔东南侗戏《金汉烈美》流传版本比较及文化意义重勘[J].贵州民族学院学报(哲学社会科学版),2010(06).

[2] 吴宗泽.侗戏唱腔[平腔]源流考[J].怀化师专学报,1995(04).

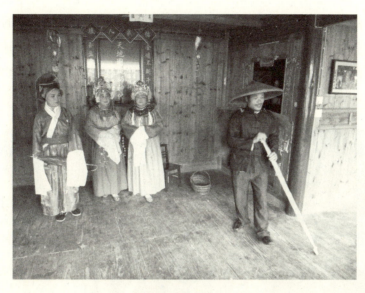

侗戏演出场景(4)

（四）侗戏的文化意蕴

贺永祺的《侗戏喜剧艺术初探——兼论歌颂性喜剧的艺术特色》（怀化学院学报，1986年01期）论述了侗戏审美品格的悲喜剧性、表现手法的多样性、人物性格的类型化、艺术格调的抒情性、戏剧结局的完美性等特征。贺永祺的《侗戏悲剧浅析》（民族艺术，1987年03期）认为，侗戏的悲剧主要表现为英雄人物的悲剧和男女爱情生活的悲剧两大类，但他们往往都带有喜剧色彩，其根源于现实的生产生活和厚实的民族思想。铁耕的《侗戏悲剧初探》（怀化学院学报，1988年01期）分析论述了侗戏悲剧的渊源、主要类型、表现方式以及历史成因等方面的问题。

欧俊娇的《侗戏风俗研究》（贵州民族学院学报·哲社版，2004年05期）从侗族与侗戏、侗戏戏班组织、侗戏演出仪式等方面展开研究，认为侗戏既是侗族人民社会交往的一种手段，也是侗族社会结构在精神层面的反映。

黄守斌从侗族宽容柔和的民族性格，侗歌与"锦"的艺术准备，汉戏的催发和艺术家吴文彩四个方面来阐释侗戏的生成、发展与繁荣。从舒

展柔缓的情节、趋向柔善的人物性格、母性孕育的柔情、女性主导的角色、演员、圆融舒缓的表演、回环婉转的唱词和优美和缓的音乐等方面阐述侗戏柔美的具体表现,从侗区农耕社会和萨神信仰来探究侗戏中柔美之维的成因。①

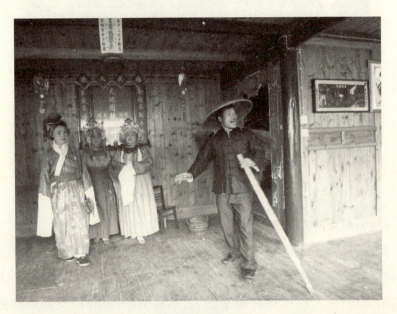

侗戏演出场景(5)

（五）侗戏的活动纪实

甫郡的《湘黔桂侗戏会演在广西三江举行》(民族艺术,1985年00期)介绍了1985年6月30日至7月6日在广西三江县古宜镇召开的湘黔桂三省(区)首次侗戏会演。活动期间共演出六台侗戏节目,"还举行了侗戏、侗族音乐、侗族舞蹈等各种类型的专题座谈会,进行学术交流,探讨侗戏的起源、改革以及侗族音乐、舞蹈的挖掘整理与发展等问题"②。

① 黄守斌.侗戏"柔性之维"的审美研究[D].贵州大学,2008.
② 甫郡.湘黔桂侗戏会演在广西三江举行[J].民族艺术,1985(00).

侗戏演出场景(6)

(六) 侗戏的改革发展

普虹的《侗戏改革的初步尝试》(贵州民族研究,1985年03期)从剧本整理、唱腔设计、改进表演、舞美设计以及使用语言等方面介绍了黔东南苗族侗族自治州改革侗戏《丁郎龙女》的经验。周恒山的《坚持辩证否定观 大胆推进侗戏的改革》(黔东南民族师范高等专科学校学报,1996年03期)指出,传统侗戏的题材、表演以及音乐都跟不上时代的需求,需进行改革,并从更新创作观念、创新内容形式、改革侗戏音乐三个层面提出改革思路,为新时代侗戏的发展提供了良好的思路。

李岚的《试论侗戏的传承与保护》(贵州民族学院学报·哲社版,2009年02期)围绕着侗戏的历史渊源、生态现状等展开研究,总结当今侗戏面临的生存困境,并提出发展策略。

普虹的《侗戏应走自己发展之路》(贵州民族研究,1992年04期)回顾了侗戏的发展历程,并从改革剧本、改革音乐、改革表导演、改革舞台美术等方面提出侗戏的发展策略。

（七）侗戏的代表人物

过伟的《现代侗戏大师吴居敬》（民族艺术，1995年01期）介绍了侗戏大师吴居敬的生命轨迹和艺术贡献。李云飞的《侗戏两大家及其代表作简论》（贵州文史丛刊，1995年04期）考证了吴文彩生活的确切年代与改编《朱砂痣》的具体时间，并论述了民间口碑传说中的侗戏"戏祖"——石发尚的侗戏艺术贡献。郭达津的《侗戏鼻祖吴文彩》（文史天地，2002年08期）记述了侗戏鼻祖吴文彩的生命历程及其侗戏艺术贡献。文社权、刘彩娥的《吴尚德：传承侗戏写春秋》（农民日报，2008年04月08日03版）记述了通道侗戏传承人吴尚德的侗戏艺术贡献。

与侗戏演员合影

此外，现在市场上能看到的侗戏光碟的剧目有：《白玉香》《秀银吉妹》《善郎娥媄》《铁郎茶妹》《糊涂盆》《雾梁情》《梅良玉》《侗寨欢歌》《毛洪玉英》《陈世美》《秦娘》《春草闯堂》《刘海砍樵》《张古董借妻》《美丑鸳鸯》《团圆之夜》《万元户》《三看亲》《算命紫金杯》《三婶刘玉娘》《半边糠》《鸿罗章》《梁祝》《秦香莲》《妯娌闹堂》《郎耶结亲》《报喜》《逃婚记》《生死牌》《媒公嫁妻》等。

第二节 历史发展

一、侗戏的萌生

"饭养身,歌养心"、"酒暖身,歌提神",这是对侗族人民艺术观的生动表述。在侗族民众看来,吃饭是物质需求,是生理需要,固然重要;唱歌是精神需求,是心理需要,故不能少。精神的满足和物质的需要一样,都是人们生活中不可或缺的构成部分。侗族人民酷爱歌唱,侗族是个善唱歌的民族。以歌为乐——聚在凉亭里,就唱凉亭歌;来到踩歌堂,就对"哆耶"曲。以歌交往——迎客要唱拦路歌,席间要唱敬酒歌。以歌传情——青年人谈情说爱不是窃窃私语,而是对唱情歌。以歌行礼——贺婴儿出生,亲友来唱三朝酒歌,以示喜庆;老者过世,亲友要唱丧葬歌,寄托哀思。以歌劝世——用铿锵成韵的形象语言教育人们,特别是青年们要忠诚老实、勤劳节俭、尊老爱幼、和睦相处。以歌讲史——把历史故事和民间传说都编成歌来传诵。

侗族村寨依山傍水,风景秀丽,富有灵性。鼓楼、风雨桥、凉亭、吊脚楼是侗寨的鲜明标志,丰富多彩的稻作文化形成了侗族特有的杆栏式民居和"围田养鱼"、"稻鱼共生"①的生态养殖方式。侗族的建筑与侗族大歌一样享誉海内外,其精湛的建筑技艺和流畅的雕刻技法令人叹为观止。在湖南、贵州、广西三省的毗连地区,居住着我国的少数民族——侗族。当地活跃着一种深受侗族人民喜爱的少数民族戏剧形式——侗戏。侗戏,是我国民间戏曲中的戏种之一,是侗族人民在长期的劳动生活中创造的艺术形式,它风格独特,具有民族特性。侗族民间有这样一句俗语:好

① 侗族传统鱼类养殖方式,即在水田里放养鱼类,在稻田或鱼塘的中央部分挖一个深坑,上面覆盖少量树枝做成鱼窝。插秧时放鱼苗,割稻秋收时,开田捕鱼。

通道侗族村寨

的侗戏必有好的侗歌。清代是侗"锦"发展的全盛时期,优秀作品和说唱艺人的相继涌现,这是侗族戏曲产生、形成最直接、最坚实的基础,是侗族戏曲萌芽、成长最肥沃、最适宜的土壤。①

侗戏形成于清代道光年间,相传贵州省黎平县腊洞寨侗族秀才吴文彩②(1798—1845)以侗族大歌、琵琶歌、民间小调、传说故事等为基础,吸收当地的汉族地方戏曲程式和表现手法,改编剧目、组建戏班,并用侗语排演,将侗戏搬上舞台,标志着侗戏的正式形成。据传,吴文彩于1830年前后移植编演了两部侗戏,一是根据汉族说唱本《二度梅》改编的《梅良玉》,二是根据汉族传《薛刚反唐》移植而成的《李旦凤姣》,至今已有170余年的历史。侗戏初创时期,采用民间说唱的形式,传承民间"叙事歌"

① 罗汉田.中国南方民族文学关系史(下)[M].北京:民族出版社,2001:368.
② 吴文彩(1798—1845),清朝贵州黎平人,侗戏祖师。从小秉性开朗,聪明好学,对侗族叙事歌、礼俗歌、情歌、酒歌有浓厚的兴趣,不仅爱唱、弹、跳、舞,而且爱编歌。他编写了《开天辟地》《财主贪财》及情歌等,移植编出《李旦凤姣》和《梅良玉》两部侗戏。

的特点,形式简单、曲调单纯、动作朴实,演员分成两排,对坐而歌,且限于男子扮演。

1870年左右,侗戏从贵州黎平县水口区经贵州榕江传入广西三江县高岩村后,流传更加广泛。在发展的过程中,侗戏逐渐演变为男女演员同台,有说有唱、说唱相间、曲调丰富、形式多样,并积极吸取桂剧、彩调、阳戏、花灯戏等民间戏曲的程式和手法,发展成为具有独立品格的戏曲剧种。侗戏创始之初,其演员不固定,由群众自发组成,也没有专门的职业班社,并且演员没有严格、明确的行当角色。

侗戏鼻祖吴文彩墓

侗戏剧本大多脱胎于民间叙事歌。而今,年事已高的侗戏师傅编戏,并不说编几场或编过了几出戏,而说编了多少首歌。① 侗戏是在侗族民间说唱艺术"嘎锦"(叙事歌)和"嘎琵琶"(琵琶歌)的基础上,吸收汉族民间戏曲的表演程式与表现手法发展而来的集侗族音乐、舞蹈和文学于一体的综合艺术,是我国民间具有独立艺术品格的剧种。所谓"嘎锦"和"嘎琵琶",都是演员用说唱相间的方式、自弹自唱,叙述侗族传说故事的民间说唱形式。

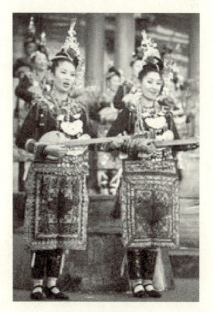

侗族"嘎琵琶"表演

① 李瑞岐.民间侗戏剧本选[M].贵阳:贵州人民出版社,1986:323.

二、侗戏的发展

每逢佳节或村寨的重大喜庆活动,走进通道侗乡村寨,都会被铿锵的锣鼓和悠扬的胡琴声所吸引。其乐声清丽优美,穿越吊脚楼,回荡在村寨的上空。侗族男女老少聚集戏楼前,全神贯注地看戏台表演。这是通道侗寨的常见场面。

侗戏的产生,不仅填补了侗族地区民族戏曲的空白,标志着侗民族戏剧的形成,而且还开创了汉族传统文化和侗族传统文化交融的先河,使侗族人更容易接受汉民族文化的熏陶。在清嘉庆、道光年间,贵州黎平贯洞的著名歌师吴文彩,便是以侗族大歌、琵琶歌为基础,吸收当地的汉族地方戏曲的程式和表现手法,最先组成侗戏班,编排剧目,穿着侗族服装用侗话演唱。侗戏即起源于此。

新中国成立后,侗戏和其他民间戏曲剧种一样,在"推陈出新、百花齐放"方针的引领下,获得快速发展,影响范围迅速扩大。

1951年,侗戏从广西林溪、马安等地传入通道坪坦、黄土一带。1952年,三江县林溪镇举行了侗戏集会,各乡剧团都来会上演出。阳烂乡侗族桂剧艺人杨正明、杨校生看了侗戏,感到十分亲切和新鲜,回来后便组织一班人马,把连环画《杨娃》改编成侗戏在本地上演,受到当地群众的欢迎,并很快在甘溪、陇城、双江、牙屯堡、独坡、团头、马龙等侗族聚居村寨传播开来。

1954年,阳烂乡划归湖南省通道县,侗戏便在通道县流传开来,成为湖南侗戏的早期雏形。由于侗戏是用侗话演唱,所以深受侗族人民的喜爱,因而发展很快。1952年至1954年,仅两年多的时间,全县便有90余个村寨组织了业余侗戏班。逢年过节、村民集会都要唱侗戏,演侗戏。此时,侗戏的传播主要是引进贵州、广西等地的剧本进行排演,如《梁山伯与祝英台》(侗语"sans beec yienh taic")、《白玉霜》(侗语"beec yul xangh")等。1956年,阳烂剧团携带的侗戏《二十天》(侗语"el sic qians")、马龙剧团携带的侗戏《团圆》(侗语"dongc yuanc")参加黔阳地区文艺汇

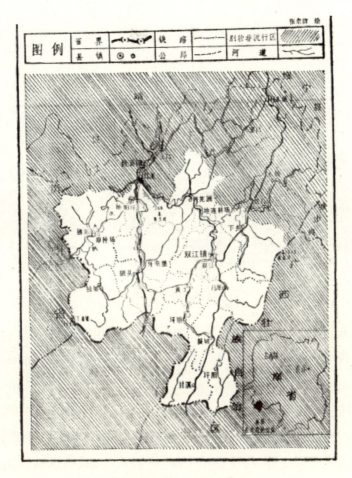

侗戏流布图（1940年）①

演，均获得剧本创作奖。同年，侗戏《二十天》又参加湖南省农村群众艺术观摩会，荣获优秀剧目奖。侗戏在形成、发展的过程中，也受到了汉族地方剧种的影响。影响较大的剧种有贵州的花灯戏、湖南的阳戏和花鼓戏、广西的桂戏和彩调。艺术交流较为密切的是桂剧和彩调。侗戏吸收这些剧种的一些表演程式，借鉴了它们的唱腔曲调，演出汉族古装戏，在化妆和服饰方面也参照汉族地方戏曲的传统方法。

① 湖南省戏剧研究.湖南地方剧种志[M].长沙:湖南文艺出版社,1989:417.

侗戏演出场景(7)

20世纪60年代,一边传承传统侗戏,一边积极创编新戏,产生了一批反映现实生活的侗戏作品,如《新修公路》(侗语"xenh xiuh gongh lul")、《二十天》(侗语"el sic qians")、《四清运动》(侗语"sil qens yul dongl")等;1969年寨头堡的侗戏在全县文艺汇演中获得一等奖。20世纪70年代,传统侗戏被列为禁演剧目,侗戏的发展转入低潮时期,各地剧团为了求得生存,纷纷移植上演"样板戏",如《智取威虎山》(侗语"sil qix weih hux xanh")、《龙江颂》(侗语"longc jangh sonhl")、《红灯记》(侗语"hongc denh jil")、《沙家浜》(侗语"xas jah bangh")等,并新编侗戏小剧目《军事化》(侗语"juenh sil wap")、《阶级斗争》(侗语"gaih jic diul denh")等,客观上也丰富了侗戏的唱腔。在1972年通道县举办的文艺汇演中,坪阳文艺队表演的侗戏荣获一等奖,马龙乡里间村文艺队表演的侗戏获得二等奖。1976年,侗戏剧目《修水库》在全县文艺汇演中荣获优胜奖。1979年,芋头文艺队被湖南省文化厅授予"民间艺术先进单位"称号。

侗戏演出场景(8)

20世纪80年代以来,在改革开放的春风中,各地侗戏班相继恢复、组建,侗戏积极借鉴吸收其他兄弟民族民间戏曲剧种的经验,在唱腔、音乐、剧本、导演以及舞台布景等方面进行改革,取得了突破性的进展。侗戏不仅继承了传统的侗戏艺术形式,而且还产生了侗歌剧、侗歌舞剧等新侗戏形式,涌现出《孝敬公婆》(侗语"xaol jenl ongh sax")、《丁郎龙女》(侗语"jingl langc liongc nyuix")、《龙门》(侗语"liongc menc")、《琵琶缘》(侗语"bic bac yuanc")、《侗乡新苗》(侗语"dongl xangh xenh maoc")、《三媳妇争奶》(侗语"saml beix las jieengl sax")、《考女婿》(侗语"kaox nyuix xih")、《雾梁情》(侗语"wul liangc qenc")等优秀剧目,其中《丁郎龙女》参加全国少数民族剧种录像观摩演出,获优秀书目奖和第一届全国少数民族题材剧本创作"团结奖"。1984年10月,广西三江县举办了"湘黔桂三省首届侗戏艺术汇演",由28人组成的通道侗戏队上演的《巧为媒》同时摘得"表演奖"、"音乐创作奖"。同年举办的"通道30周年县庆"活动中,由吴尚德编创、桐木文艺队表演的侗戏节目《刘媄》以其突破性的改革,征服数千观众,获得广泛好评。同年,通道县陇城乡文艺队携侗戏《桂花情》代表通道县参加黔阳地区文艺调演,荣获表演一等奖。1986年,由26人组成的通道县代表团携侗戏《双招亲》参加在贵州黎平举办的"湘黔桂三省第二届侗戏艺术汇演",荣获"导演奖"、"编剧奖"。

1987年,通道县坪阳乡文艺队携侗戏《鸟哥征婚》(侗语"nyaox goh zenh fens")参加湖南新晃举办的"湘黔桂三省第三届侗戏艺术汇演",荣获"编剧奖"、"表演奖"。1989年,通道县黄土乡文艺队携侗戏《雾梁情》参加贵州榕江举办的"湘黔桂三省第四届侗戏艺术汇演",荣获编剧、导演、作曲、演奏以及表演5项金奖。1991年,由28人组成的通道县代表团携侗戏《考女婿》参加广西龙胜举办的"湘黔桂三省第五届侗戏艺术汇演",荣获"编剧奖"、"导演奖",陶春霞、潘向杰荣获"最佳演员奖"。该剧曾于1992年在文化部举办的"第三届全国少数民族题材戏剧剧本创作评选"中荣获金奖。

侗戏《刘媄》剧照

据调查,通道侗族自治县坪坦乡有"步步高侗戏艺术团"(由高升、高上、克中三村联合组建),黄土乡有"皇都侗文化村艺术团"(由新寨、头寨、尾寨三村联合组建,成立于1995年),双江镇有"丹霞艺术团"(由长寨、牙寨、大寨三村联合组建,成立于1999年),坪阳乡有"湖南都垒侗剧艺术团"(由桐木、马田、马安、坪阳四村联合组建,成立于2002年)等。他们是通道侗族自治县现存的运营状况较好的民间侗剧团,为侗戏的传

承与发展做出了自己的贡献。

　　侗戏在通道县曾盛极一时,几乎每村都有一个侗戏班。而20世纪90年代以来,由于受市场经济、现代媒体与流行文化的冲击,许多年轻人外出务工,无心和不愿意学习侗戏,而老艺人年迈多病相继谢世,致使侗戏班社解体、侗戏后继无人,侗戏传承处于濒危的边缘,亟须抢救保护。值得庆幸的是,仍有为数不多的文艺团队还在继续传承侗戏事业,他们一边演出传统戏目,一边创编新剧。2005年,政府组织了一批专家学者,对当地的民族文化进行研究,并采取了许多保护措施。近年来,侗戏的调研活动,作为展示侗戏的平台,让更多的民间团体来传承这种艺术。2006年,通道侗戏被列入国家级非物质文化遗产名录。这标志着侗戏已进入国家视野并受到重视,同时,这也给侗戏提供了一个发展的空间和机遇。2013年10月31日,通道侗族自治县成立了致力于保护、传承侗戏的专门组织"侗戏协会"。

通道县检察院侗戏下乡巡回展演活动场景

　　通过田野调查,我们认为,侗戏无论从表演程式与传承人现状看,还是从传承剧目与侗戏生态环境说,均处于濒危的边缘。

侗戏排演现场

第三章 侗戏剧本与代表剧目

第一节 侗戏剧本

一、剧本结构

剧本是戏剧艺术的脚本,是导演编导、演员表演的基础,是表现戏剧故事情节的文学样式。侗戏的结构与表现方式特征鲜明,从结构上看,侗戏剧本一般由序歌、正戏以及尾声三部分组成。序歌也称"念词"、"开场白",是侗戏演出的引子,通常采用演唱的方式用于开场,起介绍剧本内容的作用。序歌既是演员向观众讲述历史的过程,也是向观众报幕的一种特殊方式。侗族前辈戏师们煞费苦心创造的这种向群众传授民族历史知识、增强民族感情的形式,对传承和弘扬民族文化起到了积极的作用。

例如,侗戏剧本《金汉》的序歌[①]:

嗨!众位乡亲呀!现在我不说别的,只说说咱们的老祖宗。在那远古的时候,老年人死去,把话留下来告诉咱们后代;老牛死去,把角留下来

① 黄守斌.侗戏"柔性之维"的审美研究[D].贵州大学,2008.

让咱们捆在柱上。不讲不成经典,不说不成故事。当初天上起乌云,天下洪水漫江水。淹死了李树两万棵,冲走了杉树两万株,章良是男子的先祖,章妹是妇女的开宗。他们创造草木置山坡,他们发展人类归村寨。祖先进了寨,雷婆上了天。从前我们祖先不落脚那里,就落脚在梧州地方。那里种地不长棉花,耕田不长稻谷。男的没有吃,女的没有穿。打从这儿起,老祖母撑伞走在前,老祖公和儿女们戴着斗笠跟后面,大家离开了那里。不落脚哪里,落脚在那七百龙图和九百贯洞地方。开地种棉,棉花长得好;犁田种稻,水稻长得高。男的有饭吃,女的有衣穿。我叫金汉老头,养了三个男孩,大的叫松海,当中的是松宝,小的叫松万,等一下他们三兄弟出来和大家说话。

现在我没有空,我进屋去啦!

这段序歌,首先叙述了人类的起源、祖宗的迁徙,而后报出本剧主角金汉和他几个儿子的姓名等,最后是三个儿子相继出场,正戏演出开始。

此外,侗戏演出也有其他开场形式。如乐队演奏《大过门》后,全体演员登场,演唱侗族大歌,视为开场白。黎平县三龙乡九龙村侗戏班演唱侗戏《珠郎娘美》时就采用这样的方式。

正戏是侗戏的主体部分,是整个剧情内容的完整呈现。唱词和唱腔是构成正戏必不可少的两大元素,但20世纪60年代以来,也有将道白、舞台提示等一并写入剧本的情况。传统侗戏正戏的表演,围绕着人物命运并在故事发展的逻辑许可下,"叙"到哪里就到哪里,该谁上场说什么、唱什么就上场说什么或唱什么,不受故事里时空等自然环境的约束和限制。侗戏正戏不分幕但分场,大多是连台本戏,并且以唱为主,通常一个剧目可演三、四天,长者可演八、九天,具有叙事体和线形结构的特点。例如,吴文彩改编的侗戏《李旦凤姣》,一般要演四到五天;石玉秀编写的侗戏《门龙绍女》唱词多达260多首,一般需连演三天两晚,《江女万良》一剧,开始编时可唱三天,第二次改编可唱五天,第三次改编可唱七天。这样长的戏,在世界上也是少有的。这大概也是为了适应侗族"维

耶"活动的需要而产生的,"维耶"活动,最少三天,多者七天或九天。侗戏以文戏为主,很少出现争斗的场面,这与侗戏剧本所反映的是男女青年的爱情婚姻和世俗改革等内容有关,也与侗族民众温情的品性密切相关。如明朝末年邝露在《赤雅》中说:"侗亦僚类。不喜杀,善音乐。"

正戏演完后,通常都要接上一段尾声,尾声也被称为"串故事",这一艺术形式也承袭了侗族叙事歌唱消散歌的传统,主要是总结所演剧目内容,阐明戏剧的主题思想,表明对剧中人物态度,抑或总结该剧的某种教益。唱词多为致歉意求谅解的谦词。如传统侗戏《珠郎娘美》的结尾:

在这个戏演完的时候,
我们自己来讲几句话:
银宜是个大傻瓜,
他的良心不好爱骗人,
想夺人妻,
自己命归阴。

从表现方式上看,侗戏的表演分场不分幕,剧本篇幅大、人物多、情节较为复杂,时空转换频繁,通常每出戏都要演上几天几夜。

二、剧本沿革

由于侗族在历史上是只有语言没有文字的民族,早期的侗戏剧本只能依靠口传心授传承下来,致使大部分早期剧本得不到完整保存。当汉字传入时,一些有文化的戏师才开始用汉字配侗音的方式传抄剧本。直到1958年,侗学专家用拉丁文创造侗族文字,才使准确反映侗戏内容、侗戏语言的真正剧本创生。从这个意义上说,侗戏剧本经历了"脑本"剧本、"汉本"剧本以及"侗本"剧本三个时期。[1]

[1] 陆中午,吴炳升.侗戏大观[M].北京:民族出版社,2006:139.

"脑本"剧本期,是指侗戏初创时期,戏师全凭记忆或临场发挥编剧,剧本以"符号"的形式存在于戏师的脑海中。因此,同一出戏,不同戏师排演出来的效果截然不同。

"汉本"剧本,是指汉字传入侗乡后,一些有文化的戏师采用"汉字记侗音"的方式来记录剧本。这时的剧本比"脑本"时期更为完整,但是这样的剧本只有记录的戏师才能读懂,其他人很难领会剧本的内容。

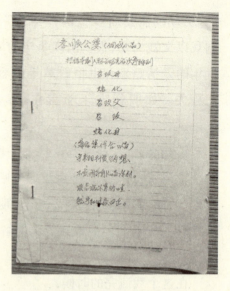

侗戏剧本《孝顺公婆》手稿

"侗本"剧本,是指1958年创造侗文后,戏师直接用侗文誊写剧本。这样的剧本表达的内容更准确,意思更清晰,情节更完整。

三、唱词韵律

侗戏唱词是在侗族民歌的基础上发展起来的,具有语言精练、词意深远、意境优美、格律严谨等特征。一出侗戏既是一曲悠扬的叙事歌,也如一首严谨的格律诗。

湖南侗戏的唱词与侗族语言一样,有其独特的句式韵律,每段唱词不仅要求尾韵统一,而且"腰韵"、"连环韵"也相当严谨。所谓腰韵,就是每一句的中间两个字是一韵,比如七字句,中间的第四个字和第五个字必须是一韵。若是十一字句,除中间的第四个字和第五个字是一韵外,第七个字和第八个字也必须是一韵。因为这些韵均押在中间,所以称为"腰韵"。连环韵是前一句的最后一个字与后一句的某个字要押韵。一般有两种押法:一是前一句的最后一字与后一句的第一个字是一韵;二是前一句的最后一个字与后一句的中间一字,也就是"腰韵"的第一个字是一

韵。因是前后相连,所以称为"连环韵"。

如《陈世美》中太后的一段唱词:①

侗　语	汉语译意
一声号令闷的凳 　△　　△△	一声号令天地黑
令索南西威松腊 △　　○○　△	喘不过气来究竟为什么
乌纱长衫辣嫂喷 　　　　△△△	乌纱长衫亲女婿
心犯何罪对打假 △　　○○　□	身犯何罪对他开刑

上例中"□"示尾韵,"○"示腰韵,"△"示连环韵。侗戏唱词这种严格的韵律,呈现出极强的音乐性,加上有趣的比喻,配上流畅的音乐,剧本显得生动活泼。随着侗戏的流传、发展,侗戏唱词形成了其独有的句式韵律美,这在戏曲剧种中是别具一格的。侗戏唱词的这种韵律美的形成,与侗族的语言习惯、民间口头文学、民歌以及广为流传而又历史悠久的琵琶歌有着密切联系。侗戏严谨的格律,与集侗族语言之精华的侗歌有关,这是侗戏具有浓郁民族特色,鲜明地域特征以及独特风格体系的关键所在。

据称,侗戏与侗歌"嘎锦"(叙事歌)有着极其密切的关系。叙事歌的内容多半是叙述古老的传说、美丽的神话和某人的生平事迹等,几乎每一支歌都是一首很好的叙事诗,而我们接触到的十几个剧目中还没有一个不是从"嘎锦"来的。"嘎锦"实际上是一种说唱,有的人甚至把它称为戏,只是不化妆,剧中人物由一个人演唱。侗戏剧本不但在内容上保持了"嘎锦"曲折动人、优美的特点,而且在形式上也保持着它的特点。例如,"嘎锦"每段开头一句总是说,"诸位请注意听我唱一支歌",侗戏每一段唱词的开头也是这一句,不同的只是把"嘎锦"每段最后一句的"某某唱完了,现在该某某唱了"的交代话删去而已。由于侗戏剧本由"嘎锦"而来,所以不管从内容上讲或是从形式上讲,都更接

① 湖南省戏剧研究所.湖南地方剧种志[M].长沙:湖南文艺出版社,1989:420.

近于诗。①

首先，侗族人平常讲话就很讲究音韵，常有四言八句，而侗语中的音又比汉语多，音多易押韵，韵多则音乐性强。如请茶时的一段讲话：

<p style="text-align:center">邪乃浓啊都中浓当西呀，
占中邪乃塞卷宽呀。</p>

话语中的"都中"、"乃塞"就是腰韵。类似的情况突出地使用在祭神、祝寿、贺喜、敬酒、请茶、迎接客人等场面中。

其次，与侗族山歌、民歌、琵琶歌有关，因为腰韵、连环韵在侗族山歌、民歌和琵琶歌中普遍存在。如《山歌》中的唱词：

<p style="text-align:center">今旁拜咪嗡窘推吗，
窘推吗闷啊底望。</p>

歌词的大意是：到高山上一望我们都是云底下的人，都是云底下的人啊各住一方。唱词中的"咪嗡窘"为腰韵，"吗吗"为连环韵。

再如《琵琶歌》中唱词：

<p style="text-align:center">拧倒乃鸟姚多美嘎塞倒庆，
劝老百姓庆啊坛。
杨梅敢伴崩令楞官乃庆，
该江老定近正汉。</p>

歌词中的"鸟姚"、"散伴"、"令楞"、"定进"为腰韵，"庆姓"、"啊散"、"庆老"为连环韵，"坛汉"则为尾韵。

上述韵律是形成侗戏唱词音韵特点的基础。

① 贵州省第一届工农业余会演民间艺术部分节目资料汇刊(侗族部分)，1957 年 5 月，第 91 页。

四、剧本例举

(一) 剧本手稿

1. 《刘媄》

侗戏剧本《刘媄》手稿（石敏帽供稿）

2. 《雾梁情》

侗戏剧本《雾梁情》手稿（石敏帽供稿）

3.《三看亲》

侗戏剧本《三看亲》手稿（石敏帽供稿）

4. 抢枕头

侗戏剧本《抢枕头》手稿（石敏帽供稿）

5.《乐朝天做媒》

侗戏剧本《乐朝天做媒》手稿（石敏帽供稿）

6.《走亲》

侗戏剧本《走亲》手稿（石敏帽供稿）

(二) 剧本选段

1.《刘姄》之【遇害】

该剧是吴尚德于1997年根据侗族民间流传的侗歌《刘姄》改编而成。全剧分叹世、算命、遇害、得救、取物、回归、巧遇、乞讨、报喜、团圆十场,故事内容大致为:贵州榕江六百堂腊子侗寨刘家姑娘刘姄遭算命先生调戏、陷害,被兄长(刘金、刘宜)残酷推下悬崖,幸得猎人莽子相救成为结发夫妻,过上幸福生活,而兄长坐吃山空、乞讨度日。

第三场 遇 害①

【刘姄为两哥哥送饭上山】

刘姄(唱平腔曲十)

 yac baos weex ongl longl liogc boih.

 naih yaoc liuuc muih sunx bos oux jongl xongl miins nyongc

 unv xic yac baos baov weex naenl nup dul bens eis,

 nuv baov xeds hangc sanx jenl maenl naih neix yah sais

 kuanp wanp lons longc。

 哥俩做工六背冲,

 让我刘姄上山送饭喜洋洋。

 平时哥俩什么事情都不干,

 都像现在攒劲这样娘也高兴免忧愁。

刘姄(白) yac baos, sunx oux map lop!

 阿哥,饭送来喽!

【刘金、刘宜内应,边耳语边上】

刘金、刘宜(白)

 ap, map lac!

 啊,来啦!

① 陆中午,吴炳升.侗戏大观[M].北京:民族出版社,2006.

【刘娪见刘金、刘宜哥俩亲密耳语,高兴地笑出声来】

刘娪(白)　　hav ...！

　　　　　　哈……！

刘金(白)　　gol mangc? gol mangc?！

　　　　　　笑什么？笑什么？

刘娪(白)　　yaoc gol yac xaol yac baos maenl naih mangc naih hoc xil, meec il naih gungc lix siv kuanx pop！

　　　　　　我笑你俩今天为何这么高兴,有那么多知心话聊哩！

刘宜(白)　　yac jiul jingv xih kuanx ...

　　　　　　我俩是聊…

【刘金怕刘宜说漏嘴,立马打断刘宜的话】

刘金(白)　　yac jiul jingv xih kuanx, xenh naih naengl saml, ans yenx nongx daol qak jenc janl demh unv.

　　　　　　我们正在讲,现在天还早,不如我们先到山上吃杨梅。

刘娪(白)　　ac nup meec demh yax？

　　　　　　哪里有杨梅呀？

刘金(白)　　xuh nyaox ul jenc nanc xac geel jah, meec jiuc meix demh yuh kuanp yuh yak ...

　　　　　　就在南霞山上,有棵杨梅又红又甜……

刘娪(白)　　jav daol xuh qak jenc janl demh unv.

　　　　　　那我们就先上山采杨梅。

刘金(白)　　saml daol dongc bail！

　　　　　　我们仨同去！

【圆场,爬坡、过山崖、上树,刘娪先上,刘金示意刘宜推刘娪下山崖……】

刘宜(白)　　wuc ... nongx daol liuuc muih deil bail liaox leex！wuc ...

　　　　　　呜……我们的妹妹刘娪真的死去了嘞！呜……

刘金(白)　　nees mangc? nees mangc? nees mangc max？leep！yaoc eeus nyac unv los, yac daol touk yanc bail, neix daol yic dinl yiuv

jais "yac xaol dul map lax, nongx daol liuuc muih dil?" jav yac daol xuh yiuv angs …

不要哭,不要哭,有什么好哭的？咧！我教你啰,我俩到家,妈妈一定要问:"你俩都回来了,你们的妹妹刘媄怎么还没回来？"那我两个就说……

刘宜(白)　eis jangs yac daol liaop liap, oc!

不是我俩推的,哦!

刘金(白) teik! nanc il jav hangc angs bos, yac daol xuh baov nongx daol qak jenc janl demh douh memx janl bail lax, lenc bail yah mieenx douh guaiv, lis lix gueec?

呔！不能那样说哩！我俩只说上山吃杨梅,妹妹刘媄被老虎吃了,免得以后不好交代,记住了吗？

刘宜(白)　ap …

啊……

【刘金对刘宜语气轻和地】

刘金(白)　bail! bail!

走！走！

【刘金、刘宜下。刘母中幕上】

刘母(唱平腔曲十一)

nyedc douc boih pangp kangp boih jih,
liuuc jeml liuuc nyih weih mangc naih weep mih jonv map.
qak gaos banc bial dal meenh deis,
lagx deic hov yeis sais neix nyangc yul dul nguens nguac.

日头落坡已黄昏,
刘金、刘宜为何还没回家门。
上到村头去瞭望,
子执利刃娘不放心乱伤神。

(白)　lagx al! … wap lagx yaoc al! heix, dul qingk goc yangl bail los!

儿啊！我的儿啊！嗨，不知怎么回事了！

（唱平腔曲十二）

heemx eis qingk xanl menl meenh dengv,

nyedc douc boih bengv dengv dinl biac.

heemx nyenc yac geel eep map banx,

bens souc aeml aol lagx nganh nanh nanc xac.

喊也不应娘心慌，

太阳落岗夜幕降。

叫来邻舍陪作伴，

只怕鹰抓小鸡南霞梁。

【刘母下。刘金、刘宜假哭上。刘母闻哭声心惊，急赶上】

（白） nees mangc?… nees mangc?

哭什么？……哭什么？

刘金、刘宜（白）

nongx daol laos biac janl dems, dous memx janl bail lax!

我们的妹妹刘媄上山采杨梅被老虎吃去了！

【刘母惊，欲昏】

刘母（白） ap! wap… liuuc muih lagx beix yaoc wal!…

啊！刘媄……我的女儿呀！……

（唱悲腔曲二）

kueip lagx yaoc al wap liuuc muih,

nyac mangc il naih dos neix nanc liangp kangp emv munc.

neix bens aol nyac weex liangp xeengl sais nyaoh,

naih xic mingh douv nanc daoh dos neix nanc nyaoh geel bil deil lis jenc.

宝贝女儿啊刘媄，

为何这样让娘难过伤肝肺。

我本指望与你顺心过，

而今你命丧黄泉使娘求生无奈来追随。

【刘金假意地】

刘金（白）　ac neix, nyac bix yiuv jenh dos naox sais, nongx daol liuuc muih deil bail lax, naengl meec yac jiul liuuc jeml、liuuc mnih max!

阿娘，你不要太伤心了，妹妹刘媄去了，还有我和刘宜嘛!

【灯光渐暗，下】

2.《雾梁情》之【赠帕】①

该剧由吴尚德、吴美云、陶成丰根据通道县当地发生的一则真实故事编创而成。剧情主要讲述贵州鹅村侗寨青年扪龙远赴通道牙屯堡吴村肖妞家做长工，与肖妞相爱，但遭肖妞父亲万般阻挠，青年二人"相沓"离家途中被洪水冲走。全剧由赠帕、对歌、逼婚、送行、扫信、相沓六场组成。

第一场　赠　帕

【雾梁山情景大幕，幕前伴唱】

男女声（伴唱新腔曲十二）

　　beds nguedx xebc ngox naol nyeec hens,
　　soh lenc naenh naenh mengx nyanl onc.
　　unh nogx denv youc duc xangl daos,
　　hongh suc senl gaeml saems saems xonc.
　　八月十五月儿圆，
　　木叶轻奏笙歌欢。
　　比鸟斗牛腾村寨，
　　侗家风俗世代传。

【中幕前，中秋佳节来临，扪龙身着朴素衣装，背包袱上】

扪龙（唱新腔曲十三）

　　qingk naenl soh lenc nyenc xeengl sais,
　　beds nguedx xebc ngox geel naih daih nyongc kuanp.

①　陆中午，吴炳升.侗戏大观[M].北京:民族出版社,2006.

xas yox neix yaoc bags dol miungh,

yaoc yiuv ans weik ganx jonv yanc.

笙歌阵阵人心醉,

八月十五已近月将圆。

娘盼儿归倚门望,

我要赶步把家还。

(白) yaoc guanl maenv liongc, jingv xih gueiv jul naox senl jil nycnc, map touk huc kuangt gaos senl nyal nyagl, nyaox yanc siul al bangl ongl, nyenc angs xebc ngox nyanl donc yanc nyenc xangl yonc, yaoc yic jenl yiuv ganx jonv tuok yanc, nuv nuv neix yaoc nyenc laox unv yac! danl bens eis ail ugs yanc xangh xenh, lieenc naengx gueec leis yenp eep aox yanc lagx beix siul nyoux xangl duh il lix, danl qingk eis biingc ngac! heix! maoh eis yox yah lail, nuv maoh lis yox yic jenl eis sail yaoc bail dih. (对众) yaoc angs xaol gueec senv, naih yaoc gos sis jongl xenl map yanc eep weex xiangc ongl, kox xil aox yanc siul nyoux beix naih doiv yaoc xil mangc dis lail yac, heemx yah kuanp map guol yah kuanp, dos yaoc senl ut il nup dul qingk kuanp yac! haix! menl eis saeml lac, yaoc yiuv ans weik ganx kuenp unv.

(白) 我叫扚龙,是贵州鹅村人,来到湖南小河肖家做长工,如今快到中秋十五,我一定要赶快回家去看看我妈妈她老人家!只是出门匆忙,没来得及和肖妞辞别,真是放心不下啊!嗨!她不知道也好,要是她知道了,一定不会让我回去。(对众)我说你们可能不信,我虽说是来她家做长工的,可是肖妞对我很好,喊声也甜,笑声也甜,使我不论怎么辛苦也心甘呀!嗨,天不早了,我要先赶路。

肖妞(白) jaix liongc … xus nyil …

阿哥……等一等……

扚龙(白) aix yax, maoh naengx laeml map lac.

哎呀,她还真的追来了。

肖妞（白）　jaix liongc, nyac yiuv bail yanc nup hangc gueec angs sail yaoc qingk yas?

　　　　　　阿哥：你要回家怎么不告诉我一声呀？

扣龙（白）　beds nguedx xebc ngox, neix yaoc nyenc laox xas yox nyaox yanc miungh liaox lac.

　　　　　　八月十五，我娘一定在家盼我回去。

肖妞（白）　jav dov xih nyengc los, yenl yuih xangh xenh il xic, neix jiul lieenc naengx lamc aol deec naenl dangc nyanl sail nyac bail yanc daiv juiv nyenc laox bail lac!

　　　　　　那倒是真的，只是一时匆忙，我娘忘记拿几个月饼回家给老人家啦。

扣龙（白）　eix, yaoc sinc yah lis lac, seic yah lis lac.

　　　　　　哎，钱也给了，糍粑也拿了。

肖妞（白）　sinc xih sinc, seic xih seic, dangc nyanl xih dangc nyanl!

　　　　　　钱是钱，糍粑是糍粑，月饼是月饼！

【递糖】

扣龙（白）　eix yax, naih hangc xangv lis dah siv yac!

　　　　　　哎呀，你这样想得周到呀！

肖妞（白）　beds nguedx xebc ngox nyac yiuv bail yanc heengl banx qamt tenp, geel naih naengl meec yaoc qent siil yenp nyac saoh dih il bangh pak wap, nyac xuh lail yax bix xeenc xic bac!

　　　　　　八月十五你要回去约伴走亲，这里还有我亲手给你织的一块锦帕，你就好坏不嫌收了吧。

【递帕】

扣龙（白）　aix yax! siul nyoux, naih xih xaol miegs lail nyenc juiv jil dinl miac, nup weex sail jiul ut hanv xangc ongl jilnyenc deic yenp xenl? seil angs nyenc senl saih yox lac, xuh yiuv angs maenv lix naih lix jav, waih nyac dih miingc xingl leec!

哎呀,肖妞,这是你闺房贵人的手艺,怎么能送给我这个当长工的人,再说别人知道了也会说闲话的,那样会坏了你的名声嘞。

【肖妞深情地】

肖妞(白) jaix liongc!

阿哥

(唱新腔曲十四)

 naih nyac bix yiuv jav hangc biens,

 angs mangc juiv jingh waih miingc xingl.

 nyac map yanc jiul jenl senl ut,

 jous buh nyanl dongl ongp sav maenl.

 kaemk gaos laos jenc nyinc siv jiv,

 ul xoul wangc jiv dees xoul maenc.

 yaoc liangp nyac jaix ebl angs eis,

 aol kuaik pap naih sail xaol biaox xenh jenc.

阿哥你莫言自轻,说甚贫富坏名声。你到我家多辛苦,春夏秋冬忙不停。吃苦耐劳耕种勤,粮谷满仓鸭成群。我爱阿哥口难开,送块锦帕表心意。

扣龙(唱新腔曲十五)

 siul nyoux nyenc guail lix yox was,

 juiv jiul nyenc qat nas naengc qaenp.

 pak meik sail jiul ul miac duh,

 dos yaoc nas dunl huh huh naemx dal aenp.

 angs liogc xil nyinc xas nanc daiv,

 douv kuaik pak naih deic bail yeml.

肖妞手巧心地灵,不嫌我穷脸面轻。新绣锦帕亲手送,使我双面泪花盈!讲到姻缘难相配,把它留下化阴冥。

肖妞（唱新腔曲十六）

　　jids dangc singc yeek pieek qaenp qat,

　　nyac bis dos al eis douh yuenl.

　　jungh dees mas menl janl saml benh,

　　eis lenh mungx nup dul xih nyenc.

　　tinp liangx jeml wangc nyangc kongp tant,

　　eis jibx wac henh loul wangp saml denv yenc.

　　结情何必分轻重,好比唱歌不合韵。都食人间日三餐,何分贫富两样人,千两金银我不贪,不及勤劳恩爱更情深。

扣龙（白）　siul nyoux, nyac angs xih jenl dis?

　　　　　　肖妞,你说的是真的吗?

肖妞（白）　xih jenl dis.

　　　　　　是真的。

扣龙（白）　haix, gos sis nyac doiv yaoc meec naih mags dih meix liangp, kox xil xaol aox yanc nyenc laox jiv xih yengs sail?

　　　　　　嗨,虽然你对我是这样的深情,可是你家老人会答应吗?

肖妞（白）　naih xih daol nyix nyenc il saemh jis jongh senh dal siil, nyenc laox gos sis yiuv guanh, danl siil yah nanc xebc weep eis sail mac!

　　　　　　这是我们年轻人的终身大事,老人虽然要管,但也不能勉强呀!

扣龙（白）　il saemh dih jongh senh dal siil, yah yiuv lis lix nyenc laox unv yac!

　　　　　　一生的终身大事,也得要老人同意呀!

肖妞（白）　naenl naih nyac xebc nyih naenl wangk seml!

　　　　　　这你就十二个放心吧。

扣龙（白）　siul nyoux!

　　　　　　肖妞!

肖妞（白） jaix liongc!

龙哥!

男女声（伴唱新腔曲十七）

naenl jinl liul laos dangc mengl dingv,

daengx naenl dangc mengl naemx eis biingc.

pak wap jabl laoc singc yaeml heit,

qidt dangc singc nyih qit kuenp xongl.

一石激起千层浪，

整个池面水波扬。

锦帕织进情千绪，

我情你愿恋成双。

【肖妞、扪龙难舍难分，相送下。宝蛮看到肖妞、扪龙离别情景不服气，上台】

宝蛮（白） ais yax! xaol lis nuv gueec? hah jingv xenh naih, maenv liongc yac eep biaox meil jiul siul nyoux nyaox ul kuenp nailh bail bail sunx, sunx sunx bail bail, ngenl douh hangc xebc wenp hoc xil nanc pieek nanc liic daengl leic. naih heix, buc hueip dih, buc hueip dih, yac eep yac jagc ,il duc xih jeml jil, il duc xih nogx al, il duc xih naeml, il duc xih wap. xangv daengl biaox meil jiul siul nyoux eis qangt ongp meec nyuih dal yac! eip? xaol nuv siul nyoux beix naih weex maix sail nouc yiuv daengh jeengx yah?（对众）ap?…? eix heik! langc jeml!（手指自己鼻尖）yaoc xih biaox lail, bux jiul yuh xih senl yangp nyenc douc, meec yav meec deih, meec xil meec weih, janl deans ongp souc! angs touk siul nyoux beix naih yac, yaoc lieenc wanc naengl gueec xangv leec! naengl xangv aol hangc eenv lail jeegx. eix kox xil, nyenh gueec yongc yih aol touk miac yac! mangv unv jah, binc xih binc dah liaox haoh dol beix, maenv lagx jah xeds

ees yac! aiv dus aiv dus xangv yimp sacnx, daov jodx naengl deic yaoc,（踢脚）nip haix! yaoc nyinc naih weik digs saml xebc lac, nuv baov naengl gueec aol, bens yaot ... haic xil nyenh bail aol beix biaox meil jiul siul nyoux xuh sonl loc, doiv, nyaemv mus jingv xih beds nguedx xebc ngox ...

哎呀，你们看到没有？刚才，扣龙和我表妹肖妞在路上送送走走、走走送送，硬好像难舍难离，这……这不会的，不会的，他们两个一个是锦鸡，一个是乌鸦，一个是黑的，一个是花的。想来肖妞也不会有眼无珠啊！哎，你们看肖妞这妹子跟谁做老婆更相配呀？（对众）啊？啊？哎嗨！金郎！（手指自己鼻尖）我是她的表哥嘞。她家还不如我家好，我老爸又是寨里的头人，有田有地、有权有势，吃穿不用愁啊。讲到肖妞嘛，我还不想呢。还想找个更好的。哎……还是不那么容易搞到手啊。先前，我想是想了好几个姑娘，那些人都是傻瓜呀，秃鸡还讨厌蚯蚓呢。到头还把我踢开了……如今年纪快满三十了，如果再不娶，恐怕……还是娶我表妹肖妞算了，对，明晚是八月十五……

（唱歌腔曲九）

xebc ngox nyanl donc lail lionc juh,

siul nyoux ul piiut maix sail yaoc.

十五月圆跟我走，

肖妞表妹任我求。

（白）　　hax hax hax! doiv! nyaemv mus jaeml qak doih banx

　　　　 bail yenp biaox meil jiul siul nyoux doiv al bail louk!（下）

　　　　 哈哈哈！对，明晚约上伙伴去跟我表妹对歌去喽。（下）

【宝蛮及随从三人内白】

宝蛮及随从（白）　　doiv al bail! doiv al bail louk! hax hax hax!...

　　　　　　　　　　对歌去，对歌去喽！哈哈哈……

【为了对歌,宝蛮及随从喝得半醉,宝蛮在随从的搀扶下上台】

宝蛮(白)　　nyaemv naih bail doiv al yac daol nyengc yiuv jenl xangl jah jenl louk!

　　　　　　今晚去对歌,我们要攒劲喽!

随从甲(白)

　　jav nyengc los, deil kuap deil uk naengl lail luil kuaot leec, nuv baov deil al qeep! eis laos bens ids longc, lieenc naengl yuh ids gaos leec!

　　那是哟,死狗死猪好下酒啊,如果死歌嘞,那就不只是痛肚子,还要痛脑壳哩。

随从乙(白)

　　lemh mix qak janl jangc, daol naengx xiv yeenx il bonc unv.

　　趁还没有上场,不如我们先演试一番。

随从甲(白)

　　doiv, jeenl six dax six!

　　好,见子打子。

宝蛮(白)

　　heemx al meik!

　　喊新歌。

三人合(白)

　　heemx al meik!

　　喊新歌。

宝蛮(唱歌腔曲十)

　　sic wux yueec liangl guangl lail ees,

　　saml nyenc hox jis gobs jiuc ius saml ngeep.

　　十五月光亮晶晶,

　　三人伙计好似三叉蕨菜茎。

【宝蛮、随从甲笑】

　　随从乙(白)

eip … bix gol、bix gol … gueec doiv leec!

哎……不要笑……不对嘞!

宝蛮、随从甲(白)

nup hangc gueec doiv?

怎么不对?

随从乙(白)

sic wux yueec liangl guangl lail ees, saml nyenc hox jees gobs jiuc jus saml ngeep. jagc iux saml ngeep yac, xeeus buh eis dangl, kangp buh eix lanh, xuh naengx dah bis daol saml jagc hanv laox leec!

十五月光亮晶晶,三人伙计好似三叉蕨菜茎。那三叉蕨菜呀,炒也炒不香、煮也煮不烂,不就比方我们是三个老汉头吗?

宝蛮、随从甲(白)

ap? neix yeik! jav … nyac angs nup hangc qangk yas?

啊,娘呀,那你说怎么唱呢?

随从乙(白) yaoc wak! … !

我呀……

【把宝蛮拉到一边,站中间位置】

(唱歌腔曲十一)

xebc ngox nyanl sul lup yiut yiut,

saml mungx nyix nuis yuh bis sedc ius jingv il xeel.

十五月光亮悠悠,三人年轻好似蕨茎两三寸。

【随从2把他们三人比成刚出土的嫩蕨菜,开始伸手打开一大叉的比例,又慢慢缩小成一寸的手势。对宝蛮和随从1左右两边边打手势,边呃、呃、呃地夸张,随从1佩服地把随从2屁股一拍,随从2身体前倾,宝蛮和随从1慌忙扶起,见没事,三人相视而笑。】

宝蛮(白) doiv al bail!

对歌去。

三人合(白) doiv al bail!

对歌去。

【三人在锣鼓伴奏声中,勒紧腰带,整理头帕,双手甩往右边,平正矮步,前三脚、后三脚,再变成纵队上山、下坡……宝蛮醉欲跌,随从扶起,横步抬下】

第二节 代表剧目

一、剧目概说

侗戏是侗族民间喜闻乐见的表演艺术形式,其在通道流传、发展的历史虽然只有 60 余年,却积累了丰富的剧目。据《侗戏大观》统计,编演的剧目有 500 多出。从题材上看,剧目主要反映侗族民间生活、传说故事;也有反映汉族题材的作品;此外还有不少移植而来的古装戏剧目、改编而成的现代戏剧目和新创作的剧目。从剧目产生的时间来看,侗戏的剧目可分为传统剧目和现代剧目,并且现代剧目多于传统剧目;从表现内容来看,有的反映爱情故事,有的颂扬民族英雄,有的描绘自然景色,有的记录现实生活等;从剧目创作素材来源的层面入手,侗戏剧目主要以侗族民间传说故事、汉族民间传说故事、其他民族传说故事以及侗族民间现实生活为蓝本创作而成。

侗戏流传的剧目较多,来源也比较广。各族人民民间丰富多彩的生产生活、各种传说故事、民间艺术样式、英雄事迹、历史典故等都是侗戏创作的素材来源。侗族广为流传的琵琶歌、民间故事和汉族故事,也是改编侗戏的素材。汉族戏曲剧目,也经常被改编和移植成侗戏。根据侗族民间传说故事和琵琶歌改编的典型剧目有:《珠郎娘美》《刘美》《金俊与娘瑞》等;根据汉族故事改编的剧目有:《陈世美》《梁祝姻缘》等;根据历史故事改编的剧目有:《吴勉王》《李万当》等;移植汉族戏曲剧目有:《生死

牌》《十五贯》《白毛女》等;创作的现代剧目有:《团圆》《二十天》《一个南瓜》《杨娃》《好外甥》等。这些剧目故事情节与其他剧种的剧本大致相同,但基本的结构与格式却按侗戏的特点编写。

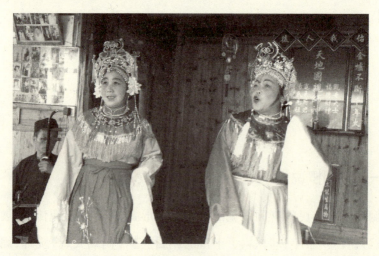

侗戏演出场景(1)

二、剧目类型

(一)传统剧目

流传下来的传统剧目主要有《卜宽》《芒道》《扛龙》《二十天》《李财当家》《乃道补道》《元懂》《刘媄》《李万当》《雾梁情》《贪舍美梦》《刘四美》《绣花姻缘》《少女与财神》《团圆》《三人抢亲》《三媳妇争奶》《李三娘》《杜十娘》《状元与乞丐》《白玉莲花》《杨家将》《善郎娥媄》《争婚记》《马奇逼婚》《红楼梦》《吴勉王》《古怪姐夫》《顾元老》《三夫记》《一女订三亲》《走马观花》《考女婿》《五女兴

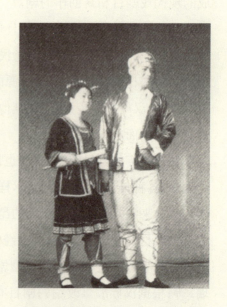

《雾梁情》剧照(通道县文化馆供稿)

唐》《三请梨花》《鸳鸯洞》《阿三》《金汉》《奶牛》《父女情深》《花赛》《青龙风波》《刘志远》《门龙绍女》《迎女婿》《一封战书》《薛刚反唐》《半边糠》《梅良玉》《秦香莲》《雪妹》《梨花斩子》《郎苦》《郎洞》《顺宝》《抢妈》《卖花记》《琵琶缘》《白玉霜》《金汉烈美》《三看亲》《杨门女将》《秀银吉妹》《一篮鸡蛋》《郎耶》《郎红》《顶郎》《金俊与娘瑞》《美道》《珠郎娘美》《子牙下山》《雕龙宝箱》《春生投河》《满妹当家》《辕门斩子》《刘海砍樵》《李旦出世》《亲家风波》《丁郎龙女》《郎耶结亲》《汉阳投草》《情系中华山》《苦命救李妃》《宝财招亲》《江女万良》《林长青教子》《双苦之谜》《桃花岛奇婚》《穆桂英大战洪州》《张古董借妻》《一审刘玉娘》《好色谋财害命》等200余出。

（二）现代剧目

现代剧目是新中国成立后，在继承侗戏传统的基础上改编、新创而成的。侗戏现代剧目繁多，大多取材于现实生活，内容广泛，从各个不同的角度反映侗族人民现实生活中的新事物、新风尚和新观念等。代表剧目有《我爱侗家山寨美》《思想转变》《再送阿哥走一程》《不愿嫁出山窝窝》《电话牵上夜郎亭》《侗寨古英雄虎丹》《梁山伯与祝英台》《生男生女都一样》《女儿也是传后人》《计划生育好》《三个女人一台戏》《女婿也是儿子》《妇女学犁田》《大战岩鹰坡》《杨戒赌架桥》《一张塑料布》《国策暖人心》《幻梦成龙》《吴公子抢亲》《特效老鼠药》《三进鸟冲》《一块锅巴》《中秋之夜》《孝顺公婆》《不务正业》《姐妹争夫》《李旦凤姣》《六女评郎》《假报喜》《恭喜发财》《二次逃婚》《一个南瓜》《矿工来信》《反对浪费》《节约粮食》《浪子回头》《移风易俗》《申请入社》《送郎参军》《魂牵六月六》《阶

《我爱侗家山寨美》剧本（石敏帽供稿）

级仇恨》《大塘水库》《扫盲风波》《媒公嫁妻》《刘金刘宜》《何迷神》《妯娌闹堂》《五子图》《抢枕头》《解难题》《陈世美》《小姑贤》《一顿汤》《当家人》《翻土车》《勤懒女婿》《黄金条》《积肥》《双招亲》《巧为媒》《花园夜》《天仙配》《花木兰》《考女婿》《采茶叶》《女驸马》《娘送兵》《军事化》《多一餐》《不务正业》《双喜事》《好帮手》《网中鱼》《杨李吉》《风雨桥》《新时期》《朱卖臣》《赶市场》《好外甥》《腾新房》《花田错》《兰寄子》《送礼》《替生》《算命》《复婚》《造林》《聊天》《公盘》《甫贯》《掌印》《报喜》《防火》《沾泪的花侗帕》《李合清》等 300 余出。

《二次逃婚》剧本（石敏帽供稿）

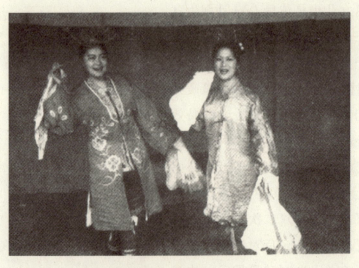

《姐妹争夫》剧照（通道县文化馆供稿）

侗戏多样的题材、深邃的内涵,将侗族民众丰富多彩的社会生活、风土人情、伦理道德、审美取向、心理素质、价值观念等展现得淋漓尽致,体现了侗族人民热爱生活、追求美好、勇敢坚强的民族品性和自强不息、勤劳质朴的民族精神。

三、剧目例举

(一)《珠郎娘美》

该剧依据侗族民间传说故事和琵琶歌编创而成,讲的是侗族青年珠郎和侗族姑娘娘美的爱情故事。两人冲破"女还舅家"的传统旧俗,在兰笃的帮助下离开家乡,来到贯洞银宜家做长工。银宜见娘美貌美如花,起了欲霸占的歹心,与老蛮松合谋施计,将珠郎杀害。娘美探知真相后,在阿公和众乡亲的帮助下,用计将银宜打死。外逃途中将麻风病人纠缪的病治愈,遂与纠缪结为夫妻,辗转到台拱,被孤老公公收留。数年后,娘美因思念亲人,带丈夫和大儿子回家探亲,行至缪母门下,纠缪被母亲容留,娘美即带儿子回到家乡。珠郎家人误以为娘美害死珠郎,将其告至官府,

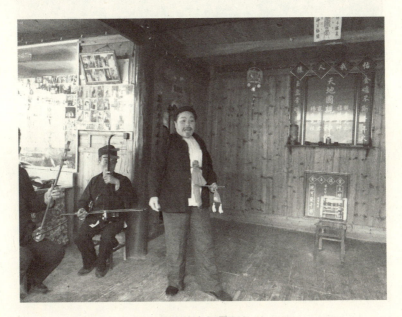

侗戏演出场景(2)

巧遇做官的小儿子审问,遂母子相认,家人团聚。该剧真实地再现了民间传说故事,反映了侗家青年为了婚姻自由而敢于与封建旧俗誓死抗争的决心和勇气。

(二)《二十天》

该剧取材于民间生活,描述合作社时期,侗家青年吴子相因忙于工作,被女友龙培兰误怪为另有情人,引发了一场矛盾。二十天后,龙培兰通过夜校学习,了解到吴子相的工作业绩,才知是自己多疑,错怪了吴子相,遂又和好。

(三)《刘四美》

该剧依据民间故事创作而成,描述帮工与刘四美之间的爱情故事。两人的婚姻得到家人的祝福,很是幸福,帮工还在刘四美父母的帮助下远赴杭州求学。数年后,县官之子见刘四美后欲强抢成婚,刘四美父亲出面阻拦之际,四美出逃,乞讨至杭州,找到正在做官的未婚夫,告之此事。帮工惩办县官,救出四美父亲,家人团圆。

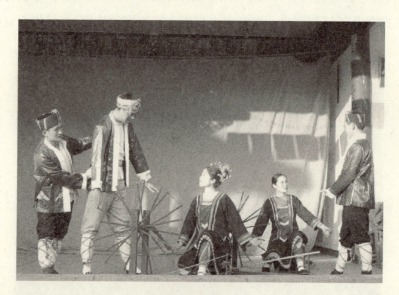

侗戏演出场景(3)

(四)《李合清》

这是侗戏最早的现代戏剧目之一,由杨正明根据现实生活创作而成。

李合清一家深受国民党政府的迫害,妻离子散、家破人亡、生活清贫,新中国成立后,得到政府、乡亲的帮助才逐渐好转。该剧紧扣现实,对于提高群众的思想觉悟起到了很好的教育作用。

(五)《李万当》

该剧根据当地历史故事编创而成。清人李万当从小上进好学、能言善辩、聪明过人。12岁时,对财主来马龙开矿所引起的危害愤而上告。因其有理有据的辩驳,矿山被立碑封禁。李万当也由此广受人们的尊重和喜爱。

(六)《女儿也是传后人》

《女儿也是传后人》是现代戏剧目之一。赵旺财夫妇深受"重男轻女"思想的影响,生育了两个女儿后,还总想生个男孩。该剧围绕着传统思想与计划生育政策的矛盾展开,批判了重男轻女的封建思想,宣传了国家法令,提高了女儿在现实生活中的地位和作用,有助于人们的思想进步。

(七)《双招亲》

该剧以现实生活为题材。本已有了未婚夫的侗族女青年培柳为了激发懒汉财有劳动,与他约法三章,允诺他只要戒烟、戒酒、戒赌,半年内靠诚实劳动挣到一千块钱,就嫁给他。财有改过自新,走向正道。见状,培柳说服与财有离了婚的宪梅与财有和好,自己也和未婚夫解释、澄清了误会,两对新人同去登记结婚。

(八)《沾泪的花侗帕》

该剧为反映现实生活的现代戏剧目之一。"文革"时期,医生欧阳明被迫来到青竹侗寨劳动改造,将自己的医术传授给了青竹,深受侗族群众的爱戴,也得到了当地女医生培兰的爱慕,与之相爱。改革开放后,落实了政策,欧阳明被平反,但他依然留在青山寨,与妻子培兰一道,为侗族村寨的医疗事业做出了自己的贡献。

四、经典赏析

(一)《珠郎娘美》

这个故事在侗族地区流传甚广,文本众多,以故事、歌谣、叙事歌、说

唱、侗戏等形式在民间广为传播。20世纪50年代侗戏《珠郎娘美》参加州（地区）、省和全国的文艺演出。1960年,贵州省黔剧团将侗戏剧本《珠郎娘美》改编成黔剧《秦娘美》演出,同年被海燕电影制片厂拍成舞台艺术片在全国放映。20世纪80年代,该故事被写入《侗族文学史》,2007年"珠郎娘美"的故事进入国家第二批非物质文化遗产名录。这不仅是侗族文化的一个象征符号,而且也是侗族鼓楼文化、月堂文化、火塘文化、款文化①的代表,是侗族文化和民族精神的一个缩影。

《珠郎娘美》的剧本已搜集整理了民间故事、叙事歌、侗戏、黔剧、歌剧等5种不同体裁的文本,异本近20多种,有口述记录、翻译整理、翻译编译、录音整理等不同形式。同时,记录语言有汉语转译、汉字记录侗音、侗语、侗汉对照等形式。1982年由邓敏文采录、翻译、出版了《珠郎娘美》叙事歌侗汉双语文本。该文本采用了比较科学客观的采录方法,记录了贵州省从江县侗族著名歌师梁华仪演唱的"珠郎娘美"叙事歌。"珠郎娘美"叙事歌开头唱到"大家安静,听我唱支歌,八万古州好地方……"榕江车江侗寨的秀丽山水孕育出珠郎和娘美清新秀美的容貌。

《珠郎娘美》反映了侗族社会的内部机制。"补拉"制度是侗族社会中最有代表性的宗法制度,即以男系血缘为根据,由同一个男性祖先所繁衍的几辈子自然组合成的一个特定的家族,家族成员包括男性成员及其配偶,未出嫁的女性成员。② 在村寨的日常生活中,除了氏族和村寨举行的活动之外,多数日常生活的活动均以"补拉"为单位进行,如财产分配、遗产继承、婚丧嫁娶、立柱上梁、诉讼等方面的事务,均以"补拉"为单位内部协商解决或是大家共同出力操办。③ 在侗族社会中,加入同一个房族就意味着一个侗族社会的成年人要享受一定的权利,承担一定的义务。珠郎初到贯洞后,银宜企图霸占娘美,于是先拉珠郎入房族,请求寨老及

① 过伟.侗族《娘美》故事与文化生态研究方法[M]//中华民间文化与民族文学.北京:作家出版社:151.
② 石佳能,廖开顺.侗族"补拉"文化层面观[J].怀化师专学报,1996(2).
③ 吴浩.中国侗族村寨文化[M].北京:民族出版社,2004:456.

寨中有威望的人共同见证,显示入房族在侗族社会是一件意义重大的事。珠郎入房族后,享受了耕种银宜土地的权利,也承担了参与寨中事务和集会的义务。银宜正是利用房族社会机制的约束力,不断将珠郎派往各地收账,强迫珠郎参加起款议事的集会,从而有机会谋害珠郎。侗款制度对个体、组织内部成员的道德规范、行为规范有一定的约束力;有教育和预警、调解社会矛盾、平息内部纷争之功能,社会风习的调控功能,联防自卫的军事联盟功能,凝聚民族感情的功能。① "珠郎娘美"的故事内容与侗族社会制度是紧密相连的,珠郎和娘美在"行歌坐夜"中相识相恋,因为"姑舅表婚"的旧俗,被迫逃离家乡,前往从江贯洞。为了安身立命,珠郎被银宜邀请加入了银宜所在的房族。珠郎的被害又与侗族的款文化紧密相连,长剑坡起款盟誓,吃枪尖肉时银宜刺杀了珠郎,在场的群众严守秘密,敢怒而不敢言,都表现了款约在侗族社会中严格的约束力和权威性。

围绕着叙事主线,早期文本人物比较简单。"约逃"中的珠郎和娘美;"落寨"中的银宜;"设计"中的银宜与众乡亲;"谋害"中的银宜刺杀珠郎;"复仇"中娘美设计杀死银宜,在故事的流传和改编过程中,人物不断地被添加,情节也随之逐步扩展。早期的叙事歌就是一个简单的侗族男女青年"约逃"的故事,到了梁绍华改编的叙事歌《珠郎娘美》中,人物和情节都进行了大量的扩展和补充。比如,蛮松或万松(有的文本中叫昂搅)这个人物,在早期搜集的叙事歌文本中,珠郎被害是银宜收买全寨的父老乡亲,商议起款议事时趁机杀害珠郎的,并没有一个具体的"款首"人物,到了后期,开始出现这样一个人物,并且在整个情节的发展中起到一定的作用。蛮松这一人物的出现也是民间叙事向文人叙事转变的一个特征,因为收买全寨的人来谋害珠郎,并且全都保守秘密,这样的情节在现实中很难符合叙事逻辑,这个人物的出现使整个叙事更加生动,符合逻辑。同时,在20世纪50年代的侗戏改编中也一定程度上迎合了阶级斗争的主题,其余人物的添加都是在主体情节基础上的衍生情节中进

① 廖君湘.侗族传统社会过程与社会生活[M].北京:民族出版社,2005:49.

行。从故事结尾的变异中可以看到,民间或活态的叙事歌文本,在"娘美"杀银宜后都做了大量的情节延伸,这也就是传统的叙事歌需要两到三天才能演唱完的原因。侗族群众感兴趣和津津乐道的也是传统的文本中关于上天注定、善恶有报、大团圆的这种细节和内容。叙事歌开头和结尾的扩张和延伸,是民间活态文本内容庞大,人物情节众多、情节丰富的主要原因,这两部分的变异也体现出多样的特点,而主体内容部分相对比较稳定和集中,所以在后期文人的改编中都将开头和结尾删去,保留主体情节。

娘美的歌这里已唱完,唱歌的人喉干又哑嗓,
此刻心里仍然不平静,还有几句结尾歌要唱。
河面宽阔流水静静淌,遇到陡滩水才哗哗响。
侗家男女相爱遭阻挡,他们才会逃婚离家乡。
日后侗寨遇到逃婚人,大家应该出力来相帮。
千万莫学银宜黑心肺,杀父谋妻狠毒似豺狼。
别人的心本来不向你,费尽心机也难如愿偿。
侗家有个动人的传说,只要提起大家都知详。
莽隋搭救娘美在半坡,他们结成了一对好鸳鸯。
患难之中相扶助,夫妻恩爱百年长。
为人行善有好报,作恶必无好下场。
唱到这里该结束,收起琵琶放一旁。
歌的内容众人牢牢记,教给儿孙传遍全侗乡。①

"珠郎娘美"的故事在侗族传统的叙事歌中,是一个关于"约逃"的故事,是很多"约逃"故事的代表,尾歌点出了主题。

当她一想到珠郎是那么的勤劳勇敢时,使她充满了活力,使她有了信心,决心要摆脱这个封建家庭,冲破一切障碍,去争取那自由美满幸福的爱情……就是要离开这封建的家庭,到另一个自由广阔的天地中去实现

① 阮居平.贵州民间长诗[M].贵阳:贵州人民出版社,1997:98-99.

他许久以来的愿望。就在当天晚上,他俩约同逃婚了,月明星稀,一对情侣急步向前走呀、走呀。朝着自由的道路奔走……于是珠郎和娘美坐在一块石板上商议如何在贯洞找安身之处,准备在这片富庶之地用他们的双手创造未来的幸福生活。

在1986年的文本中,改编者在文本中加入了制度下的一些迎合。在20世纪50年代末期的改

《珠郎娘美》剧照

编中,加入了阶级斗争、地主阶级(银宜)与当地士绅勾结(寨老蛮松)压迫劳动人民、青年男女追求恋爱和婚姻自由的主题。"珠郎娘美"在20世纪60年代之后经历了很长时间的沉寂,在搜集整理改编中都没有得到长足的发展。在20世纪70年代末到80年代初,侗戏《珠郎娘美》被黎平县的民间文艺工作者吴定国等重新改编后在侗乡演出,受到广泛的好评。随着经济的发展,《珠郎娘美》在贵州省榕江县和广西壮族自治区三江侗族自治县的演出中被再次改编为侗戏和电视剧剧本在乡间演出,剧情仍然在叙事歌的基础上做了添加和精简。由杨俊和杨远松改编的侗戏《珠郎娘美》情节改动较大,银宜最后用自杀来向珠郎谢罪,这个结局与传统的情节出入较大。《珠郎娘美》的现代改编基本上围绕内容和情节展开,在表演形式上仍然保持了传统侗戏的表演形式,将民歌形式更多地融合到侗戏当中去。比如,行歌坐夜的表演和柔声歌的表演,传播的方式也比以前更为多样,范围更为广泛。

《珠郎娘美》是继侗戏《梅娘玉》(吴文彩编)、《金汉列美》(张宏干编)之后,在侗族民间故事和叙事长歌《珠》的基础上编写而成的一部很有影响的侗戏。它在中国文学艺术界能够产生比较大的影响,自然与这部作品的文学艺术价值不无关系。

《珠郎娘美》剧照

（二）《金汉列美》

《金汉列美》是侗族广为流传的一种侗戏,通过金汉与三位女子的感情故事,反映了侗族社会从原始婚姻向现代婚姻制度过渡时期复杂的婚姻恋爱关系和伦理道德观念。原始婚姻观念和现代婚姻观念、感情和伦理、个性与封建礼教之间的撞击、斗争,都在这一戏剧中得到了充分的反映。

例如,在《金汉列美》中,把子嗣看成是神的赐予,这是受了民间宗教的影响。在《金汉列美》中,人的灵魂看成是不灭的,人死以后,其灵魂不仅可以危害活人,而且还受着阴间地府的管束,这里明显是佛教的思想观念。只不过在受佛教的影响时,还分不清佛教神和道教神,结果把阴间地府的阎罗王说成了玉帝。此外,在《金汉列美》中,明显有一种"前世姻缘"的思想,金汉和列美之所以经过如此坎坷的经历,最终还能走到一起,就是因为他们生前是正宝和圣女下界,他们来到人间,就是要在满足人的子嗣愿望中,了结一段宿缘。而"前世姻缘"观念一般来自道教。在《金汉列美》中,最初是用这些宗教观念来看待现实生活中的问题,后来逐渐转向了根据这些宗教观念来创造一个神幻世界,以与现实世界结合。

在《金汉列美》中,不仅有人与人的矛盾,还有人与鬼神的矛盾。其

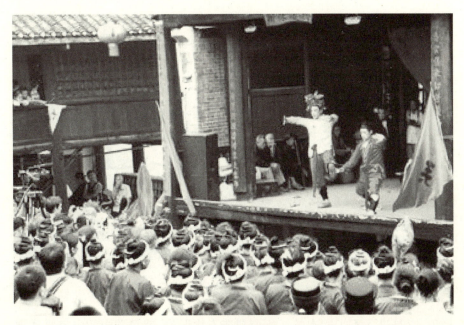

侗戏演出场景(4)

中有些人与鬼神的矛盾是人与人矛盾的延伸。在这些矛盾中,人与人的矛盾,可以用现实的方式来处理,但是人、鬼、神的矛盾,用现实的方式是没有办法处理的,只有人与神结合起来,才能找到处理这些矛盾的途径。例如,列美到阴间去寻找金汉,说服金汉,请求金汉爷爷劝解金汉,以及通过鬼神的帮助,把状告到玉帝面前,救出金汉等,都是通过这种方式来进行的。一是让人们对作品中所描写的现实生活充满了神秘感;二是深化了人物形象的刻画。

在《金汉列美》编写的过程中,作者主要是按侗族青年男女对歌的形式来编成人物台词,然后供演员在舞台上你一首我一首地对唱,这种情形颇有点类似于我们所谓的歌剧。由于《金汉列美》是用侗族民歌的形式并按侗族青年男女对歌的方式来编成的,因此,其中所唱的歌,与侗族民歌既有相同的地方,又有不同的地方。相同的地方是,侗族民歌有什么特点,《金汉列美》中所唱的歌也有什么特点。也就是说,在《金汉列美》中,每唱一首歌,都要符合情节的发展,歌与歌之间要体现出情节的关系。不但如此,这些歌还要发挥塑造人物形象的作用,如果一首歌不能塑造人物

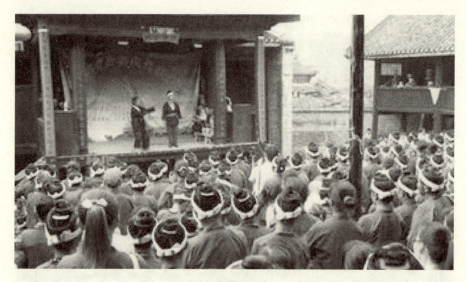

侗戏演出场景(5)

形象,它是进入不了剧本的。所谓塑造人物形象,就是歌中的内容要体现人物的性格特点,表达他在此时此地的心情。由于《金汉列美》是用侗族民歌的形式编成的,因此,它从内容到形式都充满了侗族的特色,《金汉列美》在侗族地区影响那么大,除了它深刻地反映侗族的社会生活和塑造侗族人物形象以外,还有就是它使用了侗族民歌的形式。在侗族地区,侗族民歌形式是侗族人民喜闻乐见的一种艺术形式,用这种形式反映侗族社会的生活,塑造人物形象,很容易激发侗族人民的审美情趣,产生美感反应。①

① 王继英.一曲感人的爱情赞歌——评侗戏《金汉列美》[J].贵州民族学院学报(哲学社会科学版),2009(02).

第四章　侗戏唱腔与乐队伴奏

第一节　侗戏唱腔

一、唱腔类型

侗戏的唱腔是在历史的演进中逐渐丰富和发展起来的,主要有戏腔、歌腔、悲腔、客家腔和新腔五种类型。

戏腔,也称平腔、平调、平板、普通腔、胡琴腔等,渊源于四川的梁山调,是侗戏中运用最早、使用时间最长的主要腔调,主要流行于南侗方言区。戏腔为上下句结构,曲调平稳流畅,适于叙事和对答等场面,多用胡琴伴奏。"戏腔可塑性较大,可根据歌词的长短来决定曲调的长短和流动;可根据剧中人物和环境的需要对男女腔作不同的处理,并在过门音乐中作某些调整;在表现剧中人物急切心情的唱

侗戏演员

段,演唱速度加快,甚至删去过门,形成'连板';在丑角演唱时,往往将某些腔节顿断或拉长,以表现滑稽的情绪。"①

歌腔源自各地民歌,其突出的特征是演唱形式多样、曲种类型繁多、曲式结构复杂、运用范围广泛、伴奏乐器丰富。其演唱形式有清唱,也有的带有伴奏;其曲种类型有琵琶歌腔、侗笛歌腔、木叶歌腔、情歌腔、耶歌腔等多种;其曲式结构有单曲体、联缀体以及混合体;从运用范围的角度看,有的用于开场,有的用于收场,也有的用于渲染剧中情节,刻画剧中人物形象;歌腔的伴奏乐器依歌种而定,琵琶歌腔用琵琶,侗笛歌腔用侗笛,木叶歌腔用木叶等。

悲腔,也称哭腔,是在民间哭歌基础上发展而来的戏曲腔调。哭歌是吊唁亡灵的歌曲,起到歌颂亡者功德、劝慰亲属的作用,多用于表达剧中人物生死离别等痛苦、悲伤的场面。悲腔一般不用乐器伴奏,多为演员即兴发挥的清唱形式。

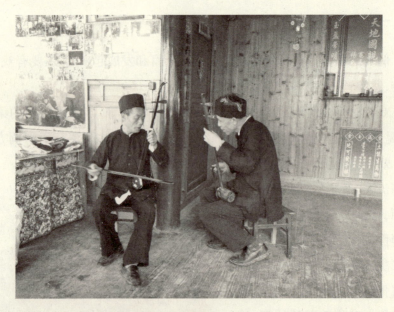

侗戏乐师

① 陆中午,吴炳升.侗戏大观[M].北京:民族出版社,2006:94.

客家腔,是在汉族民间小调基础上发展起来的戏曲唱腔。在侗族聚居区,汉族人被称为"客家人",加之一部分传统侗戏剧目的题材、演员均有汉族元素,客家腔的运用也就顺理成章了。客家腔多用二胡伴奏。

新腔,是侗戏音乐工作者依据剧情表达、人物形象塑造的需要,在传统唱腔和民间音乐素材基础上新创作的唱腔。

二、唱腔布局

戏腔布局:侗戏唱腔音乐的主要腔调"平调",较为简单,但通过速度、强弱、节奏的变化和旋律音符的增减或装饰、润色以及多种唱法,可表达多种情绪。根据这一特点,一出戏中只用该曲调反复演唱,以塑造剧中各种人物形象,类似皮簧分腔系的板式变化。侗戏中,此种音乐布局要进一步发展,很可能会走戏曲音乐板腔变化的路子。

歌腔布局:侗族民歌极其丰富多彩,适用于多种环境、各种感情,因此,也能适用于剧中各种环境,刻画各种人物,表达各种感情。一出戏全用侗族民歌来布局,这种布局类似民歌联唱。例如,从江县文化馆创作演出的侗族歌剧《蝉之歌》等即是如此。这种音乐布局,虽然戏剧性尚显不足,但侗族的乡土气息极其浓厚。一般人称这种音乐布局的戏剧为"侗歌剧"。这种音乐布局除了民歌联唱式之外(类似戏曲中的曲牌体),还有一种就是用侗族民间音乐(主要是民歌)为素材进行不同程度的改编或创作的歌剧。这种音乐布局已经接近现代歌剧的音乐创作方法,即由作曲者编曲、作曲,如黎平县文化馆创作演出的《善郎与娥妹》,音乐设计中用了大歌,五种音调的侗族琵琶歌、木叶歌、牛腿琴歌、笛子歌等。运用戏腔音乐中的大过门、小过门、引腔间奏过门时,也不同程度地加工提炼了。如新晃侗族自治县民族歌舞剧团创作演出的《朵郎》《茶花妹》就完全是作曲者用侗族民间音乐素材进行作曲了。这种音乐布局戏剧性较强,便于各民族人民看懂听懂,继续发展下去,将成为新型的民族歌剧。

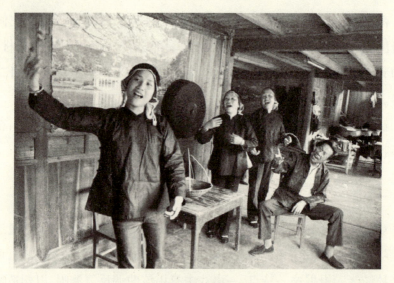

侗戏演出场景

综合布局：戏腔和歌腔同用于一出戏中。布局时，根据剧中不同的环境和人物，选用戏脸的唱腔或歌腔中的民歌，沿用较多，改编较少。例如，侗族传统剧目《珠郎娘美》不但有阳戏中的"七字句"（已侗化）、彩调和花灯的一些曲调，而且运用了侗族民歌中的大歌、琵琶歌、哭歌等。这种音乐布局戏剧性较强，又因其音乐取自人们熟悉的曲调，很受欢迎。但从戏剧音乐角度来看，缺乏连贯性、整体性。其发展主要有两种表现方式：其一是重视戏腔、歌腔的延续与变化，类似于我国皮簧剧种的"皮"、"簧"合用，即戏曲化；其二是重视民族民间音乐的改编、创作，成为民族歌剧。

三、唱腔曲调

如前文所述，侗戏唱腔有戏腔、悲腔、歌腔、客家腔以及新腔五种类型，每种类型都有各自的曲调，有"专曲专用"的情形。曲调以曲牌联缀为主，也有板式变化体的特征。

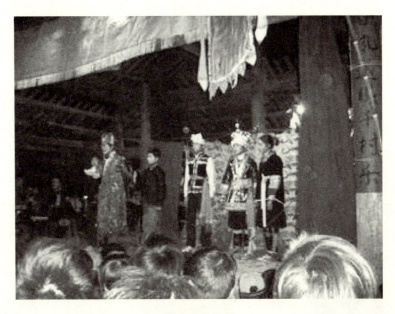

侗戏演出场景

（一）戏腔曲调

戏腔,也称平板、平调、普通腔、胡琴歌（侗语 gasxlanne）等,板式有"平板"、"快板"、"慢板"以及"散板"。平板多为上下句结构,前有起板（引子）,上句之后接过门,再接下句,然后接过门为一段。上句唱腔和过门落音均为2,下句唱腔落音为1,过门落音多在1上,但也有落音为5的情形。曲调多级进,平稳流畅、优美动听,是侗戏中最常见、最广泛使用的基本腔调。

戏腔的基本结构是这样的:起板+‖:上句+上句过门+下句+下句过门:‖。有时为了烘托气氛,在整个唱段的最后一句加上一个尾声,其结构为:起板+‖:上句+上句过门+下句+下句过门:‖+尾声。戏腔的上、下句加过门是一个完整的乐段,可以多次反复,加上尾声又形成了对比的二段体结构。侗戏戏腔的节奏,多为2/4、3/4拍子混合使用。上下句的旋律线基本相同。上句落在"2"音上,下句落在"1"音上。但是上下句过门的音乐因地而异。榕江三宝一带,上下句过门是唱腔的变化重复,其落音与上下句唱腔相同,其音列为:12356,属宫调式。然而黎平县

肇兴一带,上下句由新的因素组成,落音与上下句唱腔不一样,上句过门落"6",下句过门落"5",其音列为:561234,出现清角音和调式的多次交替,具有微调式的特征。① 这种调子的特点是叙事性强,多用于戏台叙事对唱,曲调平稳,旋律自由,吐词清晰,是"侗戏最基本的唱腔,也是侗戏音乐的灵魂。戏腔曲调平缓流畅,适合叙述和对答等场面。侗戏形成之初,基本上是用戏腔一腔到底。后来戏腔仍是贯穿整个演出的始终,其他的腔只能算是它的补充或插曲"②。"其曲调起伏不大,如诉如泣,节奏自由,多为散板形式,唱起来有凄凉之感。"声音凄楚,感人肺腑,多用于表达角色悲伤情感时演唱。"哟嗬依"起衬托作用,营造现场的表演氛围,多在唱段结束和转换角色时使用。

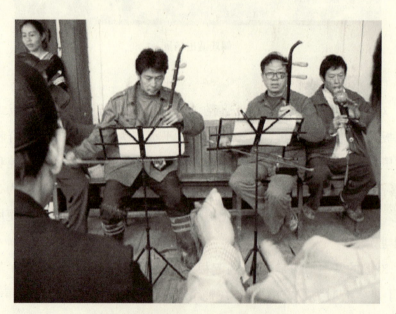

侗戏乐手排练场景(通道县文化馆供稿)

戏腔多用胡琴伴奏,有正弦伴奏和反弦伴奏之分。正弦伴奏,胡琴采用(5—2)定弦,即1=G,曲调柔和、平稳,调式单一;反弦伴奏,胡琴采用

① 李瑞岐.贵州侗戏[M].贵阳:贵州民族出版社,1989.
② 张勇.侗戏音乐的渊源及分类[J].苗侗文坛,1991(4).

(2—6)定弦，即 1 = C，由于调高不同，曲调旋律起伏较大，色调明亮、刚健。

戏腔谱例：

戏　腔①

选自《珠郎娘美》娘美（旦角）唱段

杨焕英演唱
吴宗泽记谱
杨锡、陶肖译配

1 = G （5 - 2 弦） 2/4 3/4

（谱例略）

① 中国戏曲集成委员会. 中国戏曲音乐集成（湖南卷·下）[M]. 北京：文化艺术出版社，1992：2044－2045.

```
6  1. 0  | 2  3  | 2 1 1 6 | 5. 6 | 1 ( 6 1 | 2 5 2 3 |
yaoc luh    jaix jul (wal)   langc    (loh)

1 2 6 1 | 2 1 7 6 | 5 - ) | 1  2  | 1  2  | 3  1. 0 | 1  2 |
                            yac jiul jiuc baenl naenl nangc nanc xangl

1 2 6 5 | 3 2  1 | 2. (5 | 3 3 2 | 1 2 6 5 | 1 2 6 1 |
(an)     kueek (yah)

2 - ) | 3  1 6 | 3  2 | 5  3. 0 | 3  1 | 2 1 7 6 | 3. 2 |
        yiuv yaoc eev bail jiuc miiul  jiul eis (nah)   liangl

1 ( 6 1 | 2 5 2 3 | 1 2 6 1 | 2 1 7 6 | 5 - ) ||
(loh)
```

(二) 悲腔曲调

悲腔是哭歌的运用和发展，又叫独唱歌、稀歌，侗语叫"嘎丢欧"。拍子以 4/4 为主，也有 2/4、3/4 拍。唱腔前有引子，唱腔部分为上下句结构，并且每两句唱腔后有一句与引子相同的过门。悲腔调式多为五声羽调式，旋律多下行，行进平稳，速度缓慢，适于抒情叙事。悲腔一般不用乐器伴奏，多为"徒歌"演唱形式。情感悲哀、忧郁，多用于剧中诉说苦情、悲叹的情景。

悲腔谱例：

悲 腔①

选自《刘媄》刘母（旦角）唱段

吴尚德传腔
吴和姣演唱
吴宗泽记谱
陶爱肖译配

① 中国戏曲集成委员会.中国戏曲音乐集成(湖南卷·下)[M].北京:文化艺术出版社,1992:2046.

```
5 6 5 6 5 | 5 - ‖
nyac  (lieeh)
你    （咧）。
```

（三）歌腔曲调

歌腔是由侗族民间歌曲演化而来的侗戏唱腔,有琵琶腔、仙腔、情歌腔、山歌腔、侗笛腔、也堂腔等。

琵琶腔,取材于侗族大琵琶歌。唱腔前有引子、韵白,每一段前面都有一句"吓！啊！"的衬腔。正腔由上下句构成,多为五声商调式,旋律起伏较大,常用于长大的叙事。

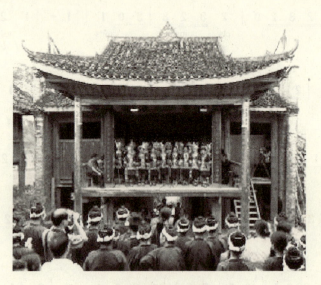

侗戏歌腔演出场景

仙腔,取材于侗族牛腿琴歌,音域较宽、旋律起伏较大,热情奔放。仙腔,曲调爽朗、明快,一般多用于群众场面,也用于仙人、土地等人物。演唱这种曲调时,每个人物在唱完一段词后,都有一刁一段由后台帮腔的尾腔,其唱词为"哟嗬唯"等衬词,大致是为了表示这一段已经唱完了以加强气氛和结束感。

情歌腔,取材于侗族小琵琶歌,由一段过门和一段唱腔的不断变化重

复构成，多用五声羽调式创作，节奏明快、旋律平稳。

山歌腔，取材于侗族山歌，唱腔由上下句结构组成，节奏、速度较自由，旋律多级进，平稳流畅。调式多为五声羽调式，山歌腔多用于男女生对唱场面。典型唱段如《珠郎娘美》中珠郎（小生）与娘美（旦角）唱段。

侗笛腔，取材于侗族民间器乐曲调，旋律起伏较大，节奏自由，多用于描绘欢乐场面。

也堂腔，取材于侗族民间歌曲"多耶"曲调，其调式调性、曲调结构与民间歌曲大致相似，没有太大变化。

琵琶腔谱例：

琵琶腔①

[乐谱]

① 陆中午，吴炳升.侗戏大观[M].北京：民族出版社，2006：164-168.

非遗保护与通道侗戏研究　　　084

$\stackrel{\frown}{2\ 3}\ 2\ |\ \stackrel{\frown}{2\cdot \underline{6}}\ |\ \underline{1\ 1}\ \stackrel{\frown}{\underline{2}}\ |\ \underline{3\ 3}\ 2\ |\ 2\cdot 3\ |\ (\underline{2\ 1}\ \underline{2\ 1}\ |$
(al)　　ugh sos anl (al lop).
（啊）　声 悠 扬（啊 罗）。

$\underline{2\ 2\ 2}\ |\ \underline{5\ 5\ 3}\ \underline{2\ 2})\ |\ \underline{1\ 1\cdot 2}\ |\ \underline{3\ 2}\ \underline{3\ 5}\ |\ \underline{3\ 2\ 3}\ |$
　　　　　　　bic bac (jah) saml seel (leeh)
　　　　　　　琵 琶（加） 三 　线（嘞）

$3\cdot \underline{2}\ |\ \underline{3\ 5}\ 5\ |\ 6\ -\ |\ \underline{1\ 6}\ (\underline{6\ 1})\ |\ \underline{3\ 2}\ \underline{3\ 2\ 6}\ |$
saems xonc saems (ah)　　　al qangk
世　传　世　（啊），　　歌　唱

$\underline{6\ 1}\ \underline{1\ 6}\ |\ \underline{1\ 6}\ \underline{1\ 6}\ |\ \underline{6\ 1}\ \underline{1\ 2}\ |\ \underline{2\ 3}\ \stackrel{3}{\overline{\underline{2}}}\ |\ 2\ \underline{6\ 1\ 6}\ |$
aih lieeux (jac) bianh xangh jenc pangp (jap)
不　尽（加）　好　比　山　高　（加）

$\underline{1\ 6}\ \underline{1\ 6}\ |\ \underline{6\ 6\ 1}\ |\ \underline{2\ 1\ 2}\ \underline{3\ 3}\ |\ 2\cdot 3\ |\ (\underline{2\ 1}\ \underline{2\ 1}\ |\ \underline{2\ 2\ 2}\ |$
naemx nanh tuie (yac)
滩　水　落　（呀）。

$5\stackrel{5}{\overline{3}}\ |\ \underline{2\ 2})\ |\ \underline{3\ 3}\ \underline{2\ 1}\ |\ \underline{2\ 3\ 5}\ |\ 3\ -\ |\ 3\cdot \underline{2}\ |\ \underline{3\ 2\ 3}\ |$
al qangk eih kunp (jal)　　tinp tinp
歌　唱　不　完（加）　千　千

$2\ (\underline{6\ 6}\ |\ 1\ \underline{1\ 6}\ |\ 1\ \underline{2\ 3\ 2\ 1}\ |\ \underline{6}\ 6\ |\ \underline{1\ 6\ 1\ 2}\ |$
weenh (jeeh), xenh naih sail yaoc (wac) doh mieenc jogx al
万（嘞），这 时 让 我（哇）唱 几 句 歌

$\underline{2\ 3\ 2\ 6}\ |\ \underline{6\ 1\ 6}\ |\ (\underline{6\ 1\ 6\ 1}\ |\ \underline{6\ 6\ 6})\ |\ 6\ 1\ |\ \underline{1\ 2}\ 3\ |$
tingp tingp (jac)　　　xonc luih sail daol
清　　清（加），　　　传 下 给 咱

$2\ -\ |\ \underline{2\ 6\ 1\ 6}\ |\ 1\cdot \underline{6}\ |\ 1\ -\ |\ \underline{6\ 1}\ 2\ |\ \stackrel{1}{\overline{6}}\ -\ |\ (\underline{6\ 6}\ \underline{6\ 6}\ |$
(jah)　　banx deenh xic (al) (haic)
（加）　　伴 来 习（呀）（嗨）。

$\underline{6\ 6\ 6\ 6\ 6})\ ‖$

侗笛腔谱例：

侗笛腔（一）①

1 = G 散板

(5 - - 6 5 6 5 6 5 3 3 5 - - 5 3 2 3 1 1 2 3 1 3 2 3

3 - - 5 - - 5 3 2 3 1 1 2 1 1 - 3 1 1 2 1 1 3 1 1

2 1 1 1 - 5 5 3 2 3 1 1 2 1 6 6 - 2 1 2 2 1 6 1 6 5 6

6 -) 1 6 - 5 6 6 1 2 6 1 2 2 1 6 5 6

yiinp (yac) (ah) nyangc (jah) angs (ah) lail (jah) (loc) dangc
跟 （呀）（啊）妹 （加） 讲 （啊）好 （加）（啰）新

1 - 2 1 6 6 5 6 1 6 2 3 1 2 6 5 1 -

siinc　　meik　　seml jongl nyange eiv (jah) (loc)　(jah)
情　　　谊，　　妹 你 喜 爱 （加）（啰）　（加）

2 2 1 6 2 1 6 - 5 ‖

leix xeenl liangc (leeh)
话　商　量　（嘞）。

侗笛腔（二）②

1 = G 散板

(5 - - 6 5 6 5 6 5 3 3 5 - - 5 3 2 3 1 1 2 3 1 3 2 3

3 - - 5 - - 5 3 2 3 1 1 2 1 1 - 3 1 1 2 1 1 3 1 1

2 1 1 1 - 5 5 3 2 3 1 1 2 1 6 6 - 2 1 2 2 1 6 1 6 5 6

① 陆中午,吴炳升.侗戏大观[M].北京:民族出版社,2006:513－514.
② 陆中午,吴炳升.侗戏大观[M].北京:民族出版社,2006:515－516.

(乐谱)

yiinp (yac) (ah) nyangc (jah) angx (ah) lail (jah) (loc) dangc
跟（呀）（啊）妹（加）讲（啊）好（加）（啰）新

siinc meik, seml jongl nyange eiv (jah) (loc) (jah)
情 谊，妹 你 喜 爱（加）（啰）（加）

leix xeenl liangc (leeh)
话 商 量（呗）。

侗戏《抢枕头》剧照

（四）客家腔曲调

客家腔，取材于汉族民间戏曲，为侗戏中的汉族同胞所唱，演唱时用汉语，曲调、伴奏形式等和"平调"极为相似，常用曲调有彩调、阳戏调、京剧调、渔鼓调、花灯调等。

客家腔谱例：

彩 调①

1 = G 2/4

3 5 3 5 | 5 1 2 3 | 2. 3 2 | (2 1 2 3 5 | 2 2 1 2 |
jiuv nyaox jenc pangp bail dos xanh (loh yeet),
我 在 山 上 种 粟 米（啰 吔），

3 5 2) | 2 2 6 1 | 1 2 2 1 6 | 5. 6 5 | (6 1 2 3 |
gongs nongc sens qeanh yiuv dal ganl (loc yeex).
工 农 生 产 要 大 干（啰 吔）。

2 1 6 5) | 6 6 1 | 2 3 2 | 3. 5 1 6 1 | 2 - | 3 3 5 |
nongc miinc yah yiuv lieenl gangs tieec, jeenl xeec
农 民 也 要 炼 钢 铁， 建 设

2 3 2 1 | 2 5 3 2 | 1 - | (6 1 2 1 | 2 2 3 2 | 2 3 2 1 6 |
guoc jas dah gongl xianh
国 家 多 贡 献。

6 1 2 3 1 | 2 1 6 5) ‖

阳 戏 调②

1 = B 2/4

(6 6 5 6 5 3 | 6 6 5 | 3 6 5 3 | 2 2.) | 3 3 5 3 5 |
 xebc nguedx dah
 十 月 秋

6 6 5 3 | 6 6 5 3 | 2 3 2 1 2 | (6 6 5 6 5 3 |
tup (nah) gongl hul honh,
后（哪） 工 夫 缓，

① 陆中午,吴炳升.侗戏大观[M].北京:民族出版社,2006:554-555.
② 陆中午,吴炳升.侗戏大观[M].北京:民族出版社,2006:548.

京 剧 调①

① 陆中午,吴炳升.侗戏大观[M].北京:民族出版社,2006:549-551.

（五）新腔曲调

新腔曲调，是新时期以来，侗戏音乐工作者在侗戏传统腔调、侗族传统民间音乐基础上新编创而成的曲调，目前没有固定的曲调模式，带有较大的速成型。

新腔谱例：

《刘美》选段①

1 = G 2/4 3/4 中速

(乐谱略)

歌词（侗语拼音与汉字对照）：

ngox nguedx jil menl jenl guangl dingh (lieep),
五月的天真灿烂（咧），

siv hangl lemc leengh (ail langc lieec)
四面蝉声（哎啷咧）

sins nanl jenc (lieec qih).
声声欢（咧哎）。

naih yaoc liuuc muih luih dingc menv (nah al),
刘镁我到井亭边（哪啊），

yenp neix sagl maenv nyenh laox singc aenl qaenp yangp jenc (lieec ail).
跟娘洗衣孝老情恩重如山（咧哎）。

① 陆中午,吴炳升.侗戏大观[M].北京:民族出版社,2006:556–559.

[侗戏唱腔乐谱，含侗语拼音歌词与汉语对译]

歌词（侗文／汉译）：

yenl yuih ... yenl yuih bux yaoc douv saeml (yah)
只因　　只因父亲早逝（呀）

jenl eis (nal) xih (yah), naih xic liuuc jeml liuuc nyih
离人（哪）间（呀），此时刘金刘宜

daoc dongh geel beil (yal) meil nganh bienc (nan al).
没有家教（呀）不清闲（哪啊）。

naih yaoc yenp banx yoc yop (al) gol demh xenh (nah),
偶尔跟伴无奈（啊）笑几声（哪），

dogx nyangc bail nguenh lonh wenp wenc (lieec ail).
独自闷思乱绵绵（咧哎）。

第二节　乐器伴奏

一、特色乐器

早期的侗戏，只使用二胡或京胡、月琴及锣、钹、鼓等打击乐器，起到闹场的作用。自从引入侗歌之后，富有特色的牛腿琴、琵琶、侗笛便成了主要的伴奏乐器，悠扬美妙，悦耳动听，在侗戏音乐上产生了一次大的飞

跃,增强了艺术效果。侗族民间器乐有侗族芦笙、侗族唢呐、侗笛、侗族琵琶、牛腿琴(戈K)、木叶以及与汉族通用的胡琴、竹笛、鼓、锣、钹等。伴奏乐器中,特殊的有"果吉"(牛腿琴)、侗笛、木叶、琵琶等。牛腿琴,音色柔和圆润,大量用于表现平稳的曲调、节奏。在侗戏中唱到尾腔或拖腔时,伴奏乐师常弹出一个与主题不相同的旋律,形成复调,回环婉转,犹如溪水潺潺在空谷。因为侗戏的很多剧目直接来自于琵琶歌,所以琵琶在侗戏器乐伴奏中使用非常普遍。侗族琵琶多为三弦,音域较窄,以其伴奏的侗戏小歌"委婉动听,悱恻缠绵,含蓄着不尽的脉脉深情,饱含着轻柔的温文尔雅"①。

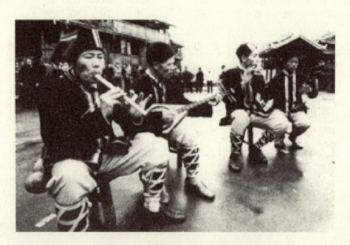

侗戏乐手(通道县文化馆供稿)

(一)侗族胡琴

侗族胡琴共有两种定弦法,即 5-2 定弦为正弦,2-6 定弦为反弦。两者定弦的唱腔相同,引子和过门有些差异,调式意义也不相同,风格、色彩各有特点。正弦演奏的平调多为宫调式和徵调式。曲调较为平稳,但由于流传各地,不管唱腔、引子和过门都有些变化,风格上也有些差异。

(二)侗族芦笙

侗族芦笙是侗族最盛行、最喜爱的器乐之一。侗族芦笙有八音、六音

① 李瑞岐.贵州侗戏[M].贵阳:贵州民族出版社,1989.

和三音三种,以三音芦笙为主,现在已发展到多音芦笙。三音芦笙由六根长短不一的芦笙竹分成两排,三根为一列,分别插入木制的,且已剜成空洞的"丝瓜"形木合里制成。这木合叫"巴轮",是用六到七个篾片编制的圈圈箍紧,在安有簧片的竹管顶端套上竹筒制成的共鸣筒。侗族芦笙音量大而清晰,乐器节奏明快动听。一个芦笙队由数十把芦笙组成,有高中低音,声调十分和谐。一支30把芦笙组成的芦笙队,编配的比例一般是最高音芦笙(六音或八音)1把,小芦笙(次高音)6把,中音芦笙18把,大芦笙(低音芦笙)4把,特大芦笙(最低音)1把,地筒(单低音)1～2个。侗族芦笙曲调很多,大致分为信号调(礼节性的,如集合调、出发调、到来调、过路调等),表演调(伴舞蹈表演)和比赛调三大类。"芦笙节"是侗族人民庆贺农业获丰收,为表达心中的喜悦,抒发内心的激情而举行的传统节日,其最主要的目的就是村寨之间在更大范围内的一次社交联谊活动,是一次集体庆贺丰收的民族盛会,是对美好生活的歌颂和民族团结友爱的礼赞,所表达和体现的都是人们精神生活上的愉悦,因此,"芦笙节"是"娱人"性质的传统节日。开展的活动内容有赛歌、对歌、多耶、斗牛、寨与寨之间集体做客(联谊社交)等活动,因以赛芦笙为主,故又称为芦笙比赛集会,民间俗称"赛芦笙"。

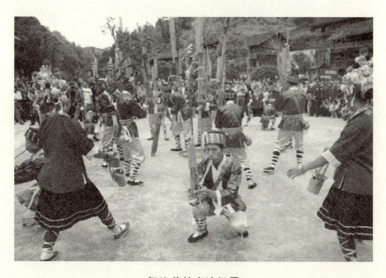

侗族芦笙表演场景

(三) 侗族琵琶

公元14世纪末，侗族琵琶已在侗族民间流行。明代沈庠《贵州图经新志》载："男子……则吹芦笙、木叶，弹琵琶、二弦琴，牵狗臂鹰以为乐。"榕江县侗族《祭祖歌》中也唱道："鸡尾垂耳边，琵琶抱胸前……"琵琶歌里还有这样的唱词："砍下樟木带回家，拿起樟木做琵琶。"由此可知，侗族琵琶已有600多年的流传历史，侗族琵琶在侗族地区有较长的历史和较广泛的群众性。琴体用一整块樟木、桑木、杉木或硬杂木制作，当地多使用叫作"香秀雪"的木材制成，规格尺寸不一，全长65～85厘米。共鸣箱呈长方形、倒梯形或倒桃形，蒙以桐木或杉木面板，板面中部两侧多开有两个圆形音孔，琴箱长18～24厘米、面宽14.5～18.5厘米、厚4～6厘米。琴头扁而宽，上部较大，呈扁铲形，长11～15厘米，顶端朝上或后仰，中间开有长方形弦槽，两侧多设有三个或四个木制弦轴，少有五轴者。琴杆较窄而长，正面为按弦指板，不设品位，但钉有低矮的金属标记或拴有把位细线。后经改革的中琵琶，琴杆设有品位。面板中下部置有竹或木制桥形琴马，下方设有竹、木或金属制缚弦，张有三至五条尼龙弦、丝弦或钢丝弦。

侗族琵琶歌演出场景

通道侗族琵琶分为大小两种类型,形状近似于三弦。全部是木制的,装有四根弦,四根弦的定音为5663,中间两根弦为同度,这种定音方法使其音色更为浑厚、更具特色,弹奏时会产生一种自然的和声效果。侗族琵琶没有固定曲牌,唱腔韵味大体相似,各有风格,演唱中按照歌词的长短用不同弹唱手法进行弹唱。弹唱侗族琵琶歌,采用本民族语言来唱,弹唱者易唱易记,听众易懂易学,便于流传。弹唱侗族琵琶歌不需要选择场所,戏台上、鼓楼里、桥亭民居、田间地头都可以进行。侗族琵琶歌的歌词与侗歌歌词、侗戏唱词一样,韵律要求很严。一首好的琵琶歌词,结构非常严谨,大多设有三韵,即正韵(脚韵)、句韵(腰韵)、内韵(间韵),三韵环环紧扣,念起来朗朗上口,加上琵琶伴唱,更加优美动听,使人陶醉。侗族人民把由琵琶伴奏的歌曲叫作"琵琶歌"。在广大的侗族地区,人人会弹琵琶,个个会唱琵琶歌。琵琶歌是侗族文化的瑰宝,据说它的曲调在百种以上,有大调与小调之分,除有传统的曲调外,多为歌唱爱情的抒情歌,歌词也多是根据曲调临时自编的。琵琶除随歌伴奏外,还拨弹出引子和过门,这种即兴的弹奏,虽然可长可短,但是优秀的琵琶手却能演奏出极其华丽而动人的过门和引子。

(四)侗笛

侗笛,是侗族独特的吹口气鸣乐器,侗语称介各、济各斯,又称各笛、草笛,流行于贵州省黔东南苗族侗族自治州榕江、从江、黎平,广西壮族自治区三江侗族自治县,湖南省通道侗族自治县和黔、桂、湘三省毗邻的广大地区。侗笛外形和洞箫相似,吹口装有簧片,竖吹,音色清丽悠扬,既可表现婉转抒情的情调,又可奏出热烈欢腾的旋律,富有山野风味,常用以独奏或为歌唱伴奏。关于侗笛的起源,除侗族古歌中有:"地平金富人造笛"外,在侗族韵文叙事诗歌《祖

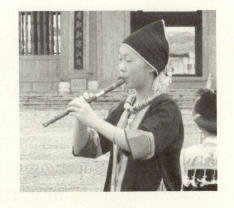

侗笛演奏

公河上》中也有记载:在"苗娘(姑娘名)还不会打扮,银汉(男子名)也不会玩,年老的不会结亲家,姑娘们不会嫁丈夫"的年代里,"金转造芦笙,金烧造笛子……姑娘听了笛声跟着唱……"这就是民间流传的有关侗笛和笛子歌的传说。

黔、桂、湘三省广大侗族地区,峰峦呈秀、溪流错综,在这山清水秀、如诗如画的自然环境中,聚居着勤劳勇敢、多才多艺的侗族人民。侗族是一个能歌善舞的民族,文化艺术源远流长、丰富多彩,誉称"音乐之乡"。在侗乡,几乎人人会吹侗笛,个个都能自制侗笛。每到夜晚,就会从飞阁重檐的鼓楼上传出侗笛伴奏的夜歌,或从寨边飘出一阵阵优美动听的笛声和情歌声。侗笛是侗族青年男女恋爱或社交活动中最喜爱的吹奏乐器之一,它和木叶一样,常用来为情歌伴奏。木叶一般是白天在野外吹奏,侗笛则多在夜晚吹奏,用以伴奏曲调流畅、节奏自由的侗歌独唱——夜歌。侗家后生"会姑娘"时,常边走边吹,姑娘们可以从那音调不同、悠扬动听的笛声中,辨别出自己的心上人来。在通道侗族自治县,还有"情妹唱歌郎吹笛"的恋爱过程,这是由侗笛伴奏的一种"歌跟笛"的情歌。这里的吹奏侗笛能手,可以堵住一侧鼻孔,而用另一侧鼻孔吹奏,虽然发音轻弱,但奏者可以一边吹笛一边唱情歌,形成风趣别致的自吹自唱,为恋爱生活增添了奇异的色彩。传统的侗笛,管身多用水竹制作,也有用紫竹、金丝竹或黄枯竹制作的,长短、粗细规格不定,一般管长 30～40 厘米、内径 1.3～1.5 厘米。上端除有坡形吹口外,并留竹节或堵以笛塞,下端敞口,管身上开有六个按音孔,在近上端吹口处,开有一个装着竹片的哨孔。制作时,通常使用八月砍下的竹材,选择竹节距离较长和粗细较均匀者,经阴干或蒸干后,以较粗的一端为吹口,先在距上端 5 厘米处的管身上开一个方形哨孔(也称发音孔或音窗),孔长 1 厘米、宽 0.8 厘米,再将哨孔正上方的管壁劈开一道竹皮,修削掉 3/4,成为深 0.15 厘米、宽 0.8 厘米的长方形沟槽,竹槽两侧用细竹条垫高,上面盖一竹片并用竹篾或细线缠绕固定,形成一个进气孔道。哨孔的薄竹片作为分气阀,也通过竹篾固定在哨孔下半部,使之成为笛哨。在哨孔以下的管身上,垂直开有六个圆形按音

孔,下端管口至第一孔的距离,完全和下端管口的周长相等,在哨孔至第一孔的1/2处开第六孔,在第一孔至第六孔之间开四个按音孔,六个按音孔等距排列。

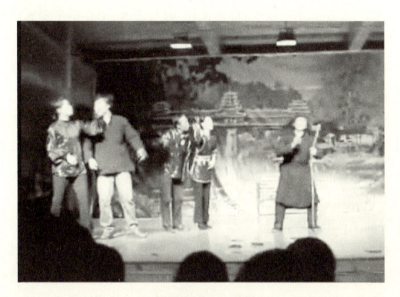

侗戏《抢枕头》剧照

（五）侗族唢呐

侗族民间吹奏的唢呐形状和汉族唢呐完全一样,有大有小。民间吹奏一般两支唢呐为一组,有音高一样的两支唢呐齐奏,也有音高相差八度的大小唢呐一同吹奏。侗族唢呐多半在红白喜事时吹奏,特别是农村白喜事用得最多,一场白喜事,富有的人家会请来三四对唢呐,一连吹上几天几夜。侗族唢呐曲牌比较多,其名称和吹奏风格各有不同,如《进屋调》《迎客调》《送客调》《接担调》《抬葬调》《送行调》《哀调》《喜调》《大开门》《小开门》《喜迎门》等。

侗族唢呐表演场景

(六) 牛腿琴

牛腿琴,是侗族弓拉弦鸣乐器,因琴体细长形似牛大腿而得名。侗语称各给、给以、给宁、勾各依斯。各给、给以均为两条空弦发音之谐音,又称牛巴腿。牛腿琴历史悠久,规格多样,音色柔细,主要用于侗族民歌和侗戏伴奏,流行于贵州省黔东南苗族侗族自治州榕江、从江、黎平,广西壮族自治区三江、融水和湖南省通道侗族自治县等黔、桂、湘三省、区接壤的广大侗族地区。关于牛腿琴的来历,民间流传着一个古老的传说:

很早很早以前,在黔东南的一个侗族山寨里,住着穷、富两家人。富人依仗财势经常放狗去咬穷人,穷人也不示弱,奋起反抗将狗打死,从此两家仇恨日深。一次,穷人养的牛见主人被欺,冲上相助,富人见势不妙,也放出自己的牛来。此后,人与人打,牛同牛斗,闹得整个山寨不得安宁。有个神仙下凡来调解,送给每人一支芦笙,让他们吹着走乡串寨,忘记争斗。而牛却不听召唤,越斗越凶。神仙担心牛的角斗再挑起人的旧仇,气急之下便把两头牛的后腿给砍断了。两牛再也无法争斗,矛盾虽然得到解决,可穷人却永远失去了耕牛,他伤心地抱着牛腿痛哭不已。待牛腿腐烂了,他就做了一个木头的牛腿,仍抱着它一边抚摸,一边诉说自己的苦衷。于是,后来就逐渐形成了在民间流传的牛腿琴和牛腿琴歌。牛腿琴既是侗族古老的、又是唯一的拉弦乐器。到了明代,田汝成《行边记闻·蛮夷》中载:"侗人,一曰峒蛮,散处于牂牁、舞溪之界,在辰、沅者尤多……男子科头,徒跣,或跂木履,以镖弩自随;暇则吹芦笙、木叶,弹二弦、琵琶,臂鹰逐犬为乐。"其中所记"二弦",即今日之牛腿琴,其琴体用一整段木料制成。

民间多为自制自用,不仅使用的材料有别,琴的规格尺寸也大小不同,尚无统一标准,一般全长50~85厘米,多

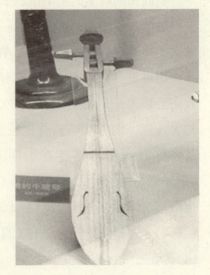

牛腿琴

使用当地所产杉木、桐木、松木、椿木、杨木或杂木制作,以选用纹理顺直、无疤节的杉木为佳。共鸣箱系在半边原木一端挖凿出长瓢形腹腔,其上蒙以桐木薄板为面,琴背呈船底形,琴箱长22～36厘米,宽8～12厘米,厚5～6厘米,面板中部右侧(或左侧)开有一个圆形出音孔,可插入音柱。琴头方柱形,平顶无饰,长7～12厘米,宽4～6厘米,弦槽后开,两侧各设一个硬木弦轴(左上右下)或两轴同设右侧,琴头正面下方开有两个弦孔以穿弦。琴颈前平后圆,上窄下宽,长22～38厘米,上与琴头相接,下与琴箱相连并浑然一体,正面用于按弦,不设指板和品位。在面板下方2/3处置竹或木制桥形琴马,下端设有牛皮缚弦用以系弦。张两条琴弦,最初用细棕绳,后改为丝弦,现多用钢丝弦。琴弓用细竹为弓杆,两端系以棕丝或马尾而成,弓长55～65厘米。演奏时琴身放在左手腕上,左右来回转动,演奏方法和姿态略似小提琴,或自拉自唱,或男拉女唱,多用于行走时弹唱爱情歌曲,低音演奏,柔声歌唱,别具韵味。婚礼上用此琴与琵琶合奏,营造出热烈喜庆的气氛。

在侗族人民的文化生活中,牛腿琴占有重要地位,是牛腿琴歌、侗族大歌、叙事歌等离不开的伴奏乐器,应用十分广泛。牛腿琴歌,侗族称作嘎各给、嘎给以、嘎腊(拉嗓子歌)或嘎昂(室内歌)等,曲调较短,结构简单,速度悠缓,是侗族未婚男女青年"行歌坐妹"、倾吐爱情的一种主要方式。叙事歌侗语称嘎窘,多为民间歌手自拉自唱,伴奏随歌进行,不时夹有间奏,曲调优美,节奏平稳,有如小河淌水潺流不息、娓娓动听,真可谓歌者入神,听者有兴。20世纪50年代以来,侗族民间艺人和音乐工作者在继承牛腿琴传统特色的基础上,针对音量小、音质差等缺陷,进行了不断的改革。首先扩大共鸣箱,面板由平面改为拱形,面板上的音孔也相应扩大;将活动音柱改为圆形木制固定音柱,支于面、背板之间,并择以最佳位置;增设了指板,便于换把按弦;先后采用丝弦和钢丝弦,提高了音质;改用长马尾弓演奏等,扩大了音量和音域,使琴声清脆铿锵,音色明亮动

听。① 有的还在牛腿琴的尾部置以弯形金属架,演奏时可夹于奏者腋下,使琴身得以固定,既减轻了左手负担,又丰富和发展了演奏技巧。

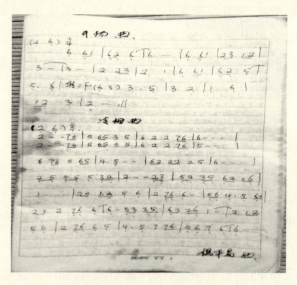

侗戏开场曲手稿(石敏帽供稿)

(七) 大鼓

大鼓,也称"大堂鼓",由蒙上皮的木制框架构成,直径近 1 米。演奏时通常竖着放置,虽然可能有一面或两面鼓膜,但实际上只使用一面。大鼓由一个单鼓槌敲击,被称作大鼓槌,两面的头都可使用,头上包着羊毛或毡子。通常敲击时,是击鼓膜的中心与鼓边之间,击鼓的中心只是用于短促而快速的节奏(断奏)和特殊效果。

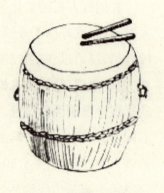

大鼓

(八) 小锣

锣的一种,因锣面较小而得名。铜制,圆形,直径约 22 厘米,中心部稍凸起,不系绳。演奏时用左手指支定锣内缘,右手持一薄木片敲击发

① 韩宝强.中国改良民族乐器——拉弦乐器[J].演艺设备与科技,2008(06).

声,音色明亮清脆,主要起着衬托和加强效果的作用。

小锣　　　　　　　　　　钹

（九）钹

铜质圆形打击乐器,有"铜钹"、"铜盘"等称谓。两个圆铜片,中心鼓起成半球形,正中有孔,可以穿绸条等用以持握,两片相击发声。

二、伴奏曲牌

侗戏的乐队有文场、武场之分。

（一）文场曲牌

文场最初由胡琴、侗琵琶、侗笛、芦笙以及牛腿琴等管弦乐器组成。20世纪80年代以来,逐渐增加了大提琴、小提琴、长笛、扬琴以及竹笛等乐器。

通道侗戏文场曲牌有开场曲牌和过场曲牌两大类型。

1. 开场曲牌

开场曲牌,侗族俗称"闹台调",指侗戏演出前用二胡、锣鼓等演奏的曲调,主要用于开场前的闹台,有时也用于烘托演员的表演或其他场面。其常用的曲调如下:

开场曲牌（一）

1 = G 2/4

$\underline{^6\underline{6}}$ - | $^5\underline{5 \cdot \underline{0}}$ | $\underline{2\ 0}\ \underline{2\ 0}$ | $\underline{6\ 6}\ \underline{6\ 5}$ | $\underline{3\ 5}\ \underline{2}$ | $\underline{5 \cdot \underline{5}}\ \underline{5\ 3}$ |

$\underline{2}\ \underline{5\ 2}$ | $\underline{2\ 5}\ \underline{6\ 6}$ | $\underline{6\ 5}\ \underline{3\ 5}$ | $\underline{2\ 3}\ \underline{2\ 1}$ | $\underline{6\ 5}\ \underline{3\ 5}$ | $\underline{2\ 3}\ \underline{2\ 1}$ |

$\underline{6\ 5}\ \underline{3\ 5}$ | $\underline{2}\ \underline{3\ 5}$ | $\underline{5\ 3}\ \underline{2}$ | $\underline{6\ 5}\ \underline{3\ 5}$ | $\underline{2 \cdot \underline{3}}\ \underline{1\ 2}$ | $\underline{6\ 5}\ \underline{3\ 5}$ |

$\underline{2}\ \underline{2\ 2}$ | 2 - ‖

开场曲牌（二）

1 = F 2/4 稍快

$\overset{>}{5}\ \overset{>}{2}$ | $\overset{>}{5}\ \overset{>}{6}$ | 2 - | $\overset{>}{5}\ \overset{>}{3}$ | $\overset{>}{5}\ \overset{>}{5}$ | 7 - | $\underline{6\ 5}\ \underline{5\ 6}$ | $\underline{5\ 3}\ \underline{3\ 5}$ |

$\underline{3}\ \underline{6}$ | $\underline{5\ 3}\ \underline{3\ 6}$ | $\underline{5}\ \underline{6\ 5}$ | $\underline{3\ 5}$ | $\underline{3\ 5}\ \underline{3\ 2}$ | $\underline{1\ 1\ 2}\ \underline{6\ 1}$ | $\underline{6\ 1}\ \underline{1\ 6}$ |

$^{36}\underline{5 \cdot \underline{3}}$ | $\underline{3}\ \underline{5\ 5\ 6}$ | $\underline{7\ 7}\ \underline{6\ 7}$ | $\underline{6\ 7}\ \underline{6\ 5}$ | $\underline{5\ 3}\ \underline{3\ 5}$ | $\underline{3}\ \underline{6}$ |

$\underline{5\ 3}\ \underline{3\ 6}$ | $\underline{5}\ \underline{6\ 7}$ | $\underline{6\ 5}\ \underline{3}$ | $\underline{2 \cdot \underline{3}}$ | $\underline{1}\ \underline{6\ 6\ 1}$ | $\underline{2}\ \underline{3\ 5}$ | $\underline{2\ 2\ 6}$ ‖

开场曲牌（三）

1 = C 2/4 3/4 中速稍快

$\underline{6\ 6\ 5}\ |\ \underline{3\ 5\ 2}\ \|:\ \underline{3\ 2\ 1}\ \underline{6\ 6}\ |\ \underline{1\ 6\ 5\ 2}\ |\ \underline{1\ 2\ 3\ 3\ 2}\ |\ \underline{1\ 6\ 1}\ \underline{2\ 3}\ |$

$\underline{2\ 3\ 2\ 1}\ \underline{6\ 6}\ |\ \underline{1\ 6\ 5}\ \underline{2 \cdot 3}\ |\ \underline{1\ 2\ 6\ 2}\ |\ \underline{6\ 6\ 5\ 3\ 5}\ |\ \underline{5\ 3\ 2\ 1\ 2}\ |$

$\underline{5\ 3\ 2}\ :\|\ \underline{1\ 6\ 5\ 2}\ \|$

开场曲牌(四)

1 = G 2/4 慢速

5. 6 1 2 3 0 | ⁱ2 - | 2. 3 1 2 6 | 5 - ‖ 5 3 2 2 1 |
　　　　　　　　 打. 卜 隆　冬　仓 -　光 七 太 太

2 3　5 | 5 2 1 1 1 | 1 6　5 | 2 - ‖
七 太 七 太　光 七　太　太　七 太 七 太　光 -

开场曲牌(五)

1 = E 2/4

2 5 | 5 1 | ⁱ6 - | 6 2　2 1 | ²5 - | 0 0 ‖ 2 5 2 5 |
　　　　　　　　　　　　　　　　　　　 依 哆 依

6 1 6 5 6 6 ‖ 2 2 3 2 1 | 6 1 6 1 2 2 | 1 2 1 6 5 5 |

1 2 1 6 5 5 6 | 2 2 3 2 1 | 6 1 6 1 2 2 ‖ 0 3 3 2 2 |

0 6 1 2 2 ‖ 0 3 3 2 3 ‖ 2 3 2 3 ‖ 2 3 2 1 6 1 | 2 - ‖

开场曲牌(六)

1 = G 2/4

6 6 5 | 3 5 2 | 3 2 1 6 6 | 1 6 5 2 | 1 2 3 3 2 | 1 6 1 2 3 |

2 3 2 1 6 6 | 1 6 5 2 | 2. 3 | 1 2 6 2 | 6 6 5 3 5 | 5 3 2 1 2 |

5 3 2 | 1 6 5 2 | 2 1 2 | 6 5 3 5 | 2 3 2 1 | 6 5 6 1 | 2 - ‖

开场曲牌(七)

1 = G 2/4

i 5 | i 2 | 5 - | i 6 | i 2 | 3 - | 3 2 i 2 | i 6 6 i |

6 2 | i 6 6 2 | i 2 i | 6 i | 6 i 6 5 | 4 4 5 | 2 4 |

2 4 4 2 | i . 6 | 6 i i 2 | 3 3 | 2 3 | 2 3 2 i | i 6 6 i |

6 2 | i 6 6 2 | i 2 3 | 2 i 6 | 5 . 6 | 4 2 2 4 | 5 6 i |

5 5 2 ‖

开场曲牌(八)

1 = G 2/4

5 - | 5 - | 6 . 6 6 5 | 3 5 2 | 2 . 3 2 1 | 6 1 2 |

1 2 3 5 2 2 2 | 3 3 5 6 6 1 | 3 2 3 5 2 2 2 | 6 6 1 2 2 |

5 6 5 3 6 5 6 7 | 3 3 3 3 2 3 5 | 2 2 2 6 6 1 | 2 2 2 1 2 |

3 5 2 | 2 0 ‖

2. 过场曲牌

过场曲牌,侗族也称"转台调"、"踩台调"、"过场曲"、"间奏曲"等,主要用于配合演员进场、出场以及各种角色动作的表演。常用曲牌有:

侗戏过场曲牌手稿(石敏帽供稿)

过场曲牌(一)

1 = G 2/4

5 3 5 6 5 | 3 2 3 | 3 2 3 1 6 5 | 1 1 2 |（3 2 3 5 2 2 |

1 6 1 2 2 | 3 2 1 2 3 2 3 5 | 2 2）| 1 6 1 0 | ³²℃ 3 . 2 |

3 3 1 2 1 6 | 5 6 1 |（5 5 6 1 1 | 6 5 6 1 5 5 |

3 2 1 6 1 2 3 | 5 - ）‖

过场曲牌(二)

1 = C 2/4

1 2 3 6 6 1 ‖: 2 1 2 3 | 2 2 3 2 2 1 | 6 6 1 6 6 2 |

6 1 2 3 2 1 6 | 5 . 4 5 | 6 1 | 6 1 6 1 6 5 | 4 - | 2 2 4 5 ℃5 |

6 6 1 ℃5 | 6 6 5 4 4 | 2 4 4 5 6 2 | 6 1 1 6 5 . 6 |

5 6 5 4 2 | 2 2 5 2 4 | 2 4 4 2 1 |⌐¹ 1 6 6 6 1 | 2 2 3 1 |

1 6 6 6 1 :‖ ²⌒1 6 0 ‖

过场曲牌(三)

1 = G 2/4

6 6 2 1 6 6 | 6 6 2 1 . 6 | 6 6 1 2 1 2 | 3 3 3 2 3 3 |

3 2 6 0 | 0 0 0 | 6 1 6 1 6 5 | 4 5 6 1 5 6 5 | 2 5 2 5 3 3 2 |

| X X X |

过场曲牌(四)

1 = G 2/4

```
1̣ 6̣ 1̣ 6̣ 6̣ 1̣ 2̣ | 2̇ 2̇ 3̇ 1̇ 1̇ 3̇ | 2̇ 1̇ 6 5̇ 5̇ 6 | 1̇ 1̇ 6 3̇ 2̇ 1̇ |
6̣ 1̣ 6̣ 5̣ 5̣ 6̣ | 4 5 2 4 5 ‖

6̣1 - | 2 3 | 6̣ 5̣ 3 | 2 - | 2 3 | 2 3 2 | 2 · 3 2 | 1 2 6̣ 5̣ |
1 1 2 | 3 3 · | 6̣ 5̣ 3 | 2 2 | 2 3 | 2 3 2 | 2 · 5̣ | 5 - | 6 - |
6 5̣ 6̣ | 2 2 3 | 5 6̣ 5̣ 5̣ | 6 - | 5̣ 6̣ 5̣ 3 | 5 - | 5 - | 6 5 |
‖: 2 2 | 2 3 | 2 3 2 1 | 6̣ 5̣ 6̣ | 1 2 6̣ | 1 1 2 ‖ 6̣ 5 | 5̣ 6̣ 1 6̣ |
5 - | 5 - :‖ 3 3 2 | 1 2 3 3 | 2 - | 2 - | 2 2 2 | 2 3 | 2 3 2 1 |
6̣ 5̣ 6̣ | 1 2 6̣ 5̣ | 1 1 2 | 6̣ 1̣ 6̣ | 5 - | 5̣ 5̣ | 6̣ 6̣ | 6̣ 6̣ 1 |
6̣ - | 1 6̣ 5̣ | 3 3 2 | 1 2 1 1 | 2 - | 2 5̣ | 3 6̣ ‖: 6̣ 1 |
6̣ 6̣ 1 1 | 6̣ 6̣ 6̣ 1 | 2 2 2 5̣ | 5 5 6 | 5 3 | 2 3 2 3 | 2 3 2 1 |
2 3 2 | 3 2 1 | 6̣ 6̣ 1 | 2 2 3 | 1 2 6̣ 5̣ | 2 - ‖
```

过场曲牌(五)

1 = C 2/4

```
3 - | 3̇ - | 3̇ 6 | 1̇ 2̇ 3̇ | 3̇ - | 3̇ - | 3̇ 6 | 1̇ 2̇ 3̇ | t̩2̇ - | 2̇ - |
1̣ 6̣ 1̣ | t̩6̣ - | 6̣ - | t̩6̣ 6̣ 1̣ | 6̣ 1̣ 6̣ 2̣ | t̩6̣ 6̣ 1̣ | 6̣ 1̣ 6̣ 2̣ |
t̩6̣ 6̣ 1̣ | 2̣ 1̣ 2̣ | 3̣ 3̣ | 2̣ 3̣ 2̣ 1̣ | t̩6̣ 6̣ 1̣ | 6̣ 1̣ 6̣ 2̣ | 6 6 2̣ |
1̣ 1̣ 3̣ | 2̣ 1̣ 6̣ | 5 5 6 | 5 6 2 4 | 5 6 1̇ | 5 5 | 5 2 ‖: 2 5 |
```

$2\ 5\ |\ \underline{6\ \dot1}\ \underline{6\ 5}\ |\ \underline{6\ 6}\ \underline{\dot1}\ :\|\ \underline{\dot2\ \dot2}\ \dot3\ |\ \underline{\dot2\ \dot1}\ \underline{6\cdot\dot1}\ |\ \underline{6\ \dot1}\ \stackrel{\dot1}{}\ |\ \underline{6\ 6}\ \dot1\ |$

$\underline{\dot2\ \dot2}\ \dot3\ |\ \underline{\dot1\ \dot2}\ \underline{\dot1\ 6}\ |\ 5\ \underline{5\ 6}\ |\ \underline{5\ 6}\ \underline{2\ 4}\ |\ \underline{5\ 6\ \dot1}\ |\ 5\ 5\ |\ \underline{5\ 2}\ 0\ \|$

过场曲牌（六）

1=G 2/4 中速

$5\ \underline{3\ 3\ 2}\ |\ 3\ \underline{5\ 6}\ |\ \underline{5\ 6\ 7}\ \underline{7\ 6\ 6}\ |\ \underline{7\ 6\ 5}\ \underline{3\ 3\ 5}\ |\ 3\ 2\ |$

$3\ \underline{3\ 3\ 6}\ |\ 5\ \underline{5\ 7}\ |\ \underline{6\ 6\ 5\ 3}\ |\ 2\ 2\ |\ \underline{2\ 1\ 6}\ \underline{2\ 1\ 2}\ :\|\ 3\ 5\ |$

$\underline{3\ 5\ 3\ 2}\ |\ 1\ 2\ |\ \underline{1\ 2}\ \underline{1\ 6}\ |\ \underline{6\ 6}\ 2\ |\ \underline{1\ 2}\ \underline{6\ 1}\ |\ \underline{2\ 2\ 3}\ |\ \underline{\overset{\frown}{1\ 1}\ 6}\ :\|$

$\underset{\frown}{5}\ -\ \|$

过场曲牌（七）

1=G 2/4

$\underline{1\cdot\ 2}\ |\ \underline{6\ 1}\ \underline{6\ 5}\ |\ 3\ -\ |\ 3\ \underline{5}\ |\ \underline{5\ 6\ 5}\ \underline{3\ 5}\ |\ 3\ 2\cdot\ |\ 2\ 5\ |\ \underline{5\ 6\ 5}\ \underline{3\ 5}\ |$

$\underline{1\ 2}\ 3\ |\ \underline{6\ 5\ 7\ 6}\ |\ \underline{5\ -}\ |\ 5\ -\ |\ \underline{2\ 3}\ \underline{6\ 5}\ |\ 1\ -\ |\ \underline{2\ 3}\ \underline{2\ 7}\ |$

$\underline{6\ 7}\ \underline{2\ 3}\ |\ \underline{1\ 2\ 7}\ |\ 6\ -\ |\ \underline{1\cdot\ 2}\ \underline{7\ 6}\ |\ \underline{5\ 7\ 6}\ |\ \underline{6\ 5}\ \underline{6\ 1}\ |\ 2\ 3\ |$

$\underline{1\ 2\ 7}\ |\ 6\ -\ \|$

过场曲牌（八）

1=G 2/4

$5\ 2\ |\ 3\ -\ |\ 3\ 2\ |\ \underline{7\ 6}\ |\ \underline{7\ 6\ 7\ 2}\ |\ 3\ 2\ |\ 3\ -\ |\ 3\ \underline{5}\ |\ 5\ 1\ |\ \underline{6\ 6\ 5}\ |$

$\underline{3\ 5\ 6}\ |\ \underline{3\ 5\ 3\ 2}\ |\ \underline{7\ 6}\ |\ \underline{7\ 6\ 7\ 2}\ |\ 3\ 2\ |\ 3\ -\ |\ 3\ \underline{5}\ |\ \underline{2\ 3\ 5\ 6}\ |$

[曲谱]

(二) 武场曲牌

武场最初由小鼓、大锣、小锣、小钹、竹课子等打击乐器组成,现今也加用大鼓、定音鼓等。

侗戏的武场曲调因用锣鼓而得名,伴奏锣鼓,主要分为开场锣鼓和过场锣鼓两大类。开场锣鼓也称闹台锣鼓,用于正戏开始前的开台,类似于开场曲牌,起到引子、前奏的功用。如:

```
X X X X | O X X | X X X X | O X X ‖
冬 冬 弄 冬    冬 哐 冬 冬 弄 冬    冬 哐
```

这种打法基本是节奏无限反复,由慢到快,然后快到无固定节奏的紧锣密鼓。伴奏锣鼓往往按伴奏的节奏敲打,多与收腔用的"哟菏咏"衬段配合,既热烈,又欢乐,具有强烈的娱乐功能。

1. 开场锣鼓

开场锣鼓是侗戏开场前用于集合演员、召集观众、提示演出开始而敲击的锣鼓点,常用的开场锣鼓曲调如下:

第四章 侗戏唱腔与乐队伴奏

开场锣鼓（一）

锣鼓字谱	才 才 七 才	七 才 仓	才 才　七 才	才 才 仓
鼓	X X O X	O X X	X X X O X	X X X
钹	O O X O	X O X	O O　X O	O O X
小锣	X X O X	O X X	X X　O X	X X X
中锣	O O X O	O O X	O O　X O	O O X

开场锣鼓（二）

锣鼓字谱：	仓 七 才 七	仓 七　才 七 ‖	仓 才　才 才	仓 O
鼓：	X X X X ：‖	X X X X X ：‖	X X X X X ：‖	X O
钹：	O X O X	O X　O X ：‖	X X X X X	X O
小锣：	X X　X X	X X　X X ：‖	X X　X X	X O
中锣：	X　　O	X　　O ：‖	X　　O	X O

开场锣鼓（三）

锣鼓字谱：	仓 仓　七 仓	七 仓 仓	仓　仓 仓	七 仓 仓
鼓	X X X O X	O X X X	X X X X	O X X
钹	X X X X	X X　X	X X X X	X X X
小锣	X X O X	O X X	X	O X O X
中锣	X X O X	O X X	X	X X O X

开场锣鼓（四）

锣鼓字谱	才 才　　仓 才	仓 才 仓	才 0　　仓 才	才 才 仓
鼓	X X X X	X X X	X O X X X	X X X
钹	X X　　O X	O X　 X	X O　 X X	X X
小锣	X X　　O X	O X　 X	X O　 X X	O X
中锣	O O　X O	X O　 X	O O　 X O	O O X

开场锣鼓（五）

锣鼓字谱	0 才 七 才	才 才 仓	才 才 七 才	才 才 仓
鼓	O X X X	X X X X	X X O X	X X X
钹	O X X X	X X X	X X X X	X X X
小锣	O X O X	X X	X X O X	X X X
中锣	O O O O	O O　 X	O O O O	O O X

开场锣鼓（六）

锣鼓字谱	卜 隆 冬 七	卜 隆 冬 仓	七 七 七 七	仓 仓 仓 仓
鼓	X X X O	X X X X	O O　 O O	X X X X
钹	O O O　 X	O O O　 X	X X X X	O O　 O O
小锣	O　 O	O　 X	O　 O	X X X X
中锣	O　 O	O　 X	O　 O	X X X X

才 七	才 七	才 七 仓	七 才	七 才 叉 才	仓 才 才	
X O	X O	X O X	O X	O X X X	X X X	
O X	O X	O X	O X	O X	O O	X O O
X O	X O	X O X	O X	O X O X	X X X	
O	O	O	X O O	O O	X O	

七 才 叉 才	仓 O	七 才 才	仓 O
O X O X	X O	O X X	X O
X O O O	X O X	O O	X O
O X O X	X O	O X X	X O
O O	X O O	O X O	

2. 过场锣鼓

过场锣鼓主要指演员进场、出场和调度时敲击的锣鼓点，有过门、间奏等称谓。常用过场锣鼓曲牌主要有：

过场锣鼓（一）

锣鼓字谱	O 七 七 七 七 七	七 七 七 七 七	七 才 才 七 才
鼓	O O	O O	O O
钹	O X X X X X	X X X X X	X O O X O
二钹	O O	O O	O O
小锣	O O	O O	O X X O X

叉 七 才 才	叉 冬 冬	叉 O
O O	O X X	O O
O X O O	O O O	O O
X O O	X O O	X O
O O X X	O O O	O O

过场锣鼓（二）

锣鼓字谱	七 才 七 叉	七 才 才 七 叉	七 才 七 才 七 叉
钹	X 0 X 0	X 0 0 X 0	X 0 X 0 X 0
大钹	0 0 X	0 0 X	0 0 0 X
小板鼓	X 0 0	0 X X 0 0	0 X 0 X 0 0

七 才 才 七	叉 0
X 0 X 0	0 0
0 0 0	X 0
0 X 0 X	0 0

过场锣鼓（三）

锣鼓字谱	仓 才 才	仓 才 才	仓 仓	才 七 才 0	仓 0
鼓	X 0 0	X 0 0	X X	0 0 0	X 0
钹	X 0 0	X 0 0	X X	0 X 0	X 0
小锣	0 X X	0 X X	0 0	X 0 X	X 0
中锣	X 0 0	X 0 0	X X	0 0 0	X 0

过场锣鼓（四）

锣鼓字谱	仓 才	仓 才	仓 才 仓	才 -
鼓	X X	X X	X X X	X 0
钹	0 X	0 X	X 0	X 0
小锣	X X	X X	0 X X	X 0
大锣	X -	X -	X -	X -

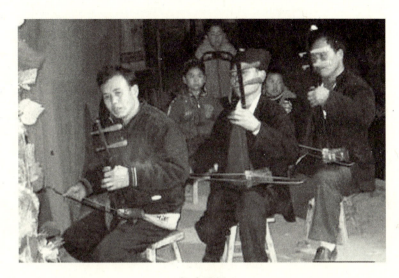

侗戏乐师

3. 身段锣鼓

身段锣鼓是侗戏乐师依据演员的舞台动作和表演情绪的需要而设置的锣鼓点,例如,配合鬼怪判官出场动作的《水波浪》,配合扫殿或出神将动作的《神将》,配合骑马动作的《兴槌锣》,配合打仗、破把子等动作的《把子锣》,配合跳台动作的《跳台锣》等。

《水波浪》

‖: 扎 0 仓 | 叉 仓 | 叉 仓. 叉 | 乙 叉 仓 | 扎 0 才 | 台 台 才 | 台. 才 乙 才 | 台 0 | 仓 叉 仓 | 叉 仓. 0 | 叉 乙 叉 | 仓 大卜隆 | 仓 仓 | 仓 仓 | …卜隆 0 仓 ‖

《神将》

多 大 大 | 多 大 | 仓 多 | 仓 才 叉 | 乙 才 仓 | 扎 0 仓 | 才 才 | ‖: 叉 才 乙 才 | 仓 才 才 | 叉 才 隆 冬 | 仓 令 才 :‖ 叉 才 | 乙 才 仓. 多 | 才 才 叉 才 | 八 拉 0 仓 叉 | 仓 0 ‖

《兴槌锣》

多罗拉大 多大大 ‖: 仓叉 仓叉 :‖ 仓大 七大 | 仓 0 ‖

《把子锣》

(快三跳转) 扎 0 仓 | 仓 仓才 ‖: 仓才 仓才 :‖ 卜隆冬仓 | 扎 0 仓 |

仓 仓 ‖: 叉才 叉才 | 仓 叉项 | 叉令 仓 :‖ 叉才 叉才 | 仓 叉倾 |

叉令 仓 0 | 多才才 | 才 仓 | 仓仓 才 ‖: 仓才 仓才 :‖ 冬卜隆 仓 |

仓 仓 | …… 卜隆 0 仓 ‖

《跳台锣》

由慢到快 变乱锣

八大 仓 0 | 八拉大 仓 0 | 打夺罗 0 ‖: 仓令 仓令 :‖ 仓仓 | 仓 0 ‖

(亮相 整衣冠)

仓 …… 大 0 | 仓 叉.隆冬 | 仓令 仓 ‖

(由慢转快 变乱锣) (拿靠子、转圆场)

大 卜拉 0 | 仓令 仓令 | 仓 仓 | 仓 仓 …… | 八 大 | 仓 多 0 |

‖: 仓叉 项叉 :‖ 仓 仓 | 仓仓 …… | 八拉大 仓 ‖ 八拉打 0 仓 | 仓 仓 |

仓 …… | 大大 大大 | 八拉 0 仓令 | 叉.隆冬 仓 ‖

(甩靠子)

令 仓八拉 | 仓台 仓 ‖

第五章　侗戏音乐与表演特色

第一节　侗戏音乐

一、发展阶段

侗戏音乐是在侗族山歌、情歌、琵琶歌、侗族大歌以及民间歌舞"多耶"的基础上,吸收汉族彩调、阳戏、花灯戏曲调及民歌、小调、渔鼓调逐渐发展形成的。其音乐常见的有2/4、3/4、4/4的节拍形式和散板节奏,并常常混用在同一曲调中;其曲式结构多以曲牌联缀体为主,也有单曲体。侗戏传统音乐只有"大过门"、"小过门"、"普通腔"、"哭腔"、"尾腔"等,男女老少、正面反面人物共用一个唱腔,缺乏音乐个性,与人物性格不相吻合。其发展经历了以下几个阶段:

(一)侗戏创立初期,只有一个上下句构成的"戏腔"阶段。

(二)从清同治年间至新中国成立前,经艺人的加工、改造,侗戏音乐进入"悲腔"阶段。

(三)新中国成立后17年间,出现了用侗语和汉族民歌小调来丰富侗戏唱腔的"歌腔"和"客家腔"阶段。

(四)"文革"时期出现将"样板戏"移植成侗戏来表演的情况,促成

侗戏音乐进入"新腔"阶段。

侗族民间歌舞表演

二、节奏节拍

侗戏唱腔节拍是从语言节律中逐步提炼出来的,侗戏唱词本身就有押韵、押调、顿逗等律动美,但语言的顿逗和音乐节拍相对还不够严谨,只有按照音乐形式本身的逻辑和美学规律加以改造、美化、夸张,才能构成音乐的节拍规律。另外,由于侗戏表演的需要,如走步、身段表演等,这些活动本身具有严密而强烈的节奏特点,也是形成侗戏音乐节拍的重要因素。侗戏音乐的节奏类型,可归纳为以下三种:

（一）散板节奏

自由节奏歌词的格律性不强,旋律节奏基本依附于唱词节奏,散板节奏音乐是歌词节奏在旋律上的明显反映。散板在侗戏的哭腔中比较多见。汉族的多数剧种已形成一种独特的无节奏散板结构模式。但在侗戏的哭腔中,由于没有固定的身段表演的节奏规律,其音乐的抒咏性主要依靠调式旋法的表现功能,尚未形成自身的固定的节拍规律。如罗香戏班唱的"嘎年":

[简谱乐段：含唱词"奶 竟尽大水 闷（呃）（呃）竟虾（呃）内独宁 成宜（呃）"]

（二）规整节奏

在唱词格律性较强的基础上，音乐初具节拍特征，但节拍规律还不够完善成熟，还不够严格，常常有时值游移的现象。其节奏是语言节律稍经规范而形成的。这种游移是由于旋律还未完全脱离唱词节奏，本身的规律尚未完全成熟，还未形成固定的内部节拍造成的。唱词陈述时对词格迁就而形成游移。由于侗戏唱腔中，部分节拍仍依附于语言节律而不太规整，所以不少地方的戏腔、乐队不跟腔，只是到句末时乐队才跟上来衔接其过门。这种方法可以让叙述内容时自由一些，不受乐队的制约唱得更合乎语言规律，避免倒字。同时，因为乐队停下来了，突出了歌声，听众听得更清晰，使音乐的语义性产生更直接的作用。例如：

[简谱乐段：含唱词"……万 送卡 竟多美嘎 报塞（啊）纽（啊） 奶到 可见 然乌"]

[乐谱]

问告化　　鞋（啊噢）。

（三）规整节拍

侗戏音乐,从自由节拍到规整节拍是旋律的时间因素的一种飞跃。它使节奏的长短变化脱离了自然状态的阶段而进入音乐表现的领域,属于比较成熟的类型。节拍的规范致使旋律节奏规范,充实了它的表现力。侗戏戏腔的乐队伴奏,包括前奏、间奏、尾声都是比较规整的节拍形式。有些地区的唱腔节律比较规整,乐队能跟腔演奏。侗戏音乐沿着规范化的方向发展,在歌腔与新腔中,多属较规整的节拍,更具音乐性,更能感染人。

三、音乐结构

侗戏戏腔的音乐结构为:起板 + ‖:上句 + 上句过门 + 下句 + 下句过门:‖ + 尾声。戏腔上下句加过门构成一个可以多次反复的段落,尾声又是一个独立的乐段,加在一起,就形成了对比的二段体结构。

如谱例:

戏　　腔①

1 = G 2/4 3/4

zil　meic　meix　ut　yeml　lis　(yah)　　henh　(nah)
志　梅　苦　难　深　得　（呀）　　很　（哪）

① 陆中午,吴炳升.侗戏大观[M].北京:民族出版社,2006:356 – 358.

第五章 侗戏音乐与表演特色

$2\ 3\ |\ \underline{3\ 2}\ 1\ |\ \underline{6\ 5}\ |\ \underline{5\ 6}\ 1\ |\ 1\ \underline{3\ 2}\ -\)\ |\ 5\ \ 5\ |\ \underline{3\ 2}\ 1\ |$
　　　　　　　　　　　　　　　　　　　xic xic nguenh nguenh
　　　　　　　　　　　　　　　　　　　时　时　昏　昏

$\underline{6\ 5}\ 1\ |\ \underline{6\ 5}\ 3\ -\ |\ \underline{3\ 2}\ 1\ |\ \underline{2\ 1}\ 6\ |\ 5\cdot\underline{6}\ |\ 1\ -\ (\ \underline{1\ 6\ 5}\ |$
yac　　uigs naemx dal　kuip luih (yas)　angc　　(loh)
两　　滴　眼　泪　流　腮 (呀)　 巴　　(罗)

$\underline{6\ 1\ 2}\ |\ \underline{5\ 5\ 5}\ |\ \underline{6\ 6\ 1}\ |\ \underline{5\ 5\ 6}\ |\ \underline{2\ 1}\ |\ \underline{6\ 1}\ \underline{6\ 5}\ |\ \underline{6\ 1\ 2}\ |\ 5\ -\ |$

$2\ -\)\ |\ 1\ \ 3\ |\ \overset{2}{3}\ 2\ -\ |\ \overset{2}{3}\ 2\ |\ 1\ \underline{6\ 5}\ |\ 1\ \overset{6}{1}\ |\ 2\ -\ (\ 2\ 3\ |$
　　　　　　neix jiul douh hais　deil lis (yah)　kus　(ah),
　　　　　　我　娘　遭　害　死　得 (呀)　苦 (啊),

$\underline{3\ 2}\ 1\ |\ \underline{6\ 5}\ |\ 5\cdot\underline{6}\ 1\ |\ 1\ \underline{3\ 2}\ -\)\ |\ 2\ \underline{6\ 5}\ |\ 5\ \ 5\ |\ \underline{5\ 3}\ 3\ |$
　　　　　　　　　　　　　　　　　　　naih yaoc nanc sunx neix jiul
　　　　　　　　　　　　　　　　　　　这　我　难　送　娘　亲

$2\ \ \underline{3\ 2}\ |\ \underline{2\ 1}\ 6\ |\ 5\cdot\underline{6}\ |\ 1\ -\ (\ \underline{1\ 6\ 5}\ |\ \underline{6\ 1\ 2}\ |\ \underline{5\ 5}\ |\ \underline{6\ 6\ 1}\ |$
qiuk yeml (ah)　wangc　(loh).
去　阴 (啊)　王　(罗)。

$\underline{5\ 5\ 6}\ |\ \underline{1\ 2\ 1}\ |\ \underline{6\ 1}\ \underline{6\ 5}\ |\ \underline{6\ 1\ 2}\ |\ 5\ -\ |\ 5\ -\)\ |\ \overset{3}{1}\ \ 3\cdot\underline{2}\ |\ 1\ \overset{2}{3}\ |$
　　　　　　　　　　　　　　　　　　　　　　bux jiul yac eep
　　　　　　　　　　　　　　　　　　　　　　我爸　他 和

$\overset{3}{1}\ 2\ -\ |\ 3\ \ 2\ -\ |\ 3\ \overset{3}{2}\ |\ \underline{6\ 1}\ \underline{6\ 5}\ |\ 1\ \overset{6}{1}\ |\ 2\ -\ |\ (\ 2\ 3\ |$
beix xins xedt douh kaengk bail (yah)　daems (nah),
陪　新　都　被　拉　去 (呀)　关 (哪),

$\underline{3\ 2}\ 1\ |\ \underline{6\ 5}\ |\ \underline{5\ 6}\ 1\ |\ 1\ \underline{3\ 2}\ -\)\ |\ 2\ \ 3\cdot\underline{1}\ |\ \underline{6\ 5}\ |\ 2\ 3\ |$
　　　　　　　　　　　　　　　　　　　bens nieek yac eep
　　　　　　　　　　　　　　　　　　　只　怕　他　俩

$6\ \ 1\ |\ (\ \underline{5\ 6\ 1}\)\ |\ 1\ \ 1\ |\ \underline{3\ 2}\ 1\ |\ \underline{2\ 1}\ 6\ |\ 5\cdot\underline{6}\ |\ 1\ -\ |$
nanc nengs　　　youh douh qak xenc (ah)　qangc　(loh).
难　逃　　　又　要　上　刑　啊　　场　(罗)。

$(\ \underline{6\ 1}\ \underline{6\ 5}\ |\ \underline{6\ 1\ 2}\ |\ \underline{5\ 5\ 5}\ |\ \underline{6\ 6\ 1}\ |\ \underline{5\ 5\ 6}\ |\ 1\ 1\ |\ \underline{6\ 1}\ \underline{6\ 5}\ |$

$\underline{6\ 1\ 2}\ |\ 5\ -\ |\ \underline{5\ 2}\ |\ 2\ 0\)\ \|$

侗戏悲腔的音乐结构有两种情形。一是: ‖:上句++下句:‖;二是:歌头+‖:上句++下句:‖+歌尾。

如谱例:

悲　腔①

$1=G$ $\frac{2}{4}$ $\frac{3}{4}$ 慢散板

（乐谱略）

侗戏歌腔的结构较为复杂,因歌种不同而各异。歌腔的结构通常是:歌头+‖:上句++下句:‖+歌尾。

① 陆中午,吴炳升.侗戏大观[M].北京:民族出版社,2006:498-499.

如谱例：

木 叶 调[①]

1 = A 自由地

（wap xaol ail) duc nyenc lagx gul lagx deel (ail)
（化　孝　哎）心爱的　表　妹　你（哎）

weik map (yah),
快　来　（呀），

mungx mangv jene xianl
各　在　一　山

jeml weex doih, jeml nongx siinc lail (jap) jenc boih
约　相　会，　约好　阿　妹　（加）背　阴

longl (lieec).
冲　（咧）。

 侗戏客家腔、新腔的结构较为自由，形式多样，如客家腔《快板调》等均属此类。

① 陆中午,吴炳升.侗戏大观[M].北京：民族出版社,2006：511-512.

如谱例：

快 板 调①

1 = G 2/4

(5 5 6 5 3 | 2 3 2 1 | 1 5 6 1 | 5 5) | 1 5 6 1 |
　　　　　　　　　　　　　　　　　　　　　　　　yaoc guanl jangh gux
　　　　　　　　　　　　　　　　　　　　　　　　我　叫　张　古

5 (5 5) | 1 5 6 1 | 2 (2 2) | 1 5 6 1 |
laox,　　　nyaengc xih meec yac hah,　naih yaoc meec daeml
老，　　　真　是　有　两　下，　这　我　有　塘

2 3 2 1 | 1 5 6 1 | 5 (5 5) | (5 5 6 5 3 |
yav,　　baov yaoc dal hup jah.
田，　　说　我　大　户　家。

2 3 2 1 | 1 5 6 1 | 5 5) | 1 5 6 1 | 5 (5 5) |
　　　　　　　　　　　　　　daol xih nyinc jih laox,
　　　　　　　　　　　　　　我　虽　年　纪　老，

1 5 6 1 | 2 (2 2) | 1 5 6 1 | 2 3 2 1 |
nyaengc xih meec yac hah,　os siis miudx yaeml angs,
还　真　有　两　下，　虽　然　胡　满　腮，

1 5 6 1 | 5 (5 5) ‖
nyenh nacnl yox dangh jah.
还　是　会　当　家。

① 陆中午，吴炳升. 侗戏大观[M]. 北京：民族出版社，2006：552－553.

如谱例：

新　　腔①

1 = G 2/4 稍慢

（乐谱略）

歌词：
我为先生 (jiul weex xeenl senl)
穿长衫（哪）, (xenl daengs xanh (nal),)
游寨过乡　走天下（啊）。(youc yangp guav sanh qamt senl nyal (ac).)
青年来到看八 (nyix nyenc map touk nuv beds)
字（啊），老看生辰八字靠嘴 (seis (al), laox nuv wenc jinc ebs seis bengh peep)
滑（啊　啊　啊）。(mac (al al ah).)

从调式的角度看，侗戏音乐的调式因受侗族传统民歌的影响，大多以五声羽调式的方式呈现，具有鲜明的民族风韵。

① 陆中午，吴炳升.侗戏大观[M].北京:民族出版社,2006:560-561.

第二节 表演特色

一、演唱语言

侗戏的演唱,在过去,女演员一律用假嗓,男演员一律用本嗓。而今,男女演员均用本嗓演唱。演唱方法、呈现方式都与民歌唱法保持一致,情歌用轻柔的小嗓演唱,用小琵琶伴奏;山歌、仙歌、琵琶歌均用本嗓演唱,山歌多为"徒歌"的演唱形式,一般不用伴奏,有时用木叶伴奏;仙歌用二胡伴奏,琵琶歌的伴奏乐器是侗族琵琶。

侗戏的演唱语言多为侗语,有时念白用汉语,也有在特定场合唱、念全用汉语的情况。侗语有9个声调,分别用拉丁文字母 L、P、C、S、T、X、V、K、H 标记,调号写在每个音节的最后。例如,灰为"pap",鱼为"bal",破为"pax",轻为"qat",大嫂为"bax",姑妈为"bas"等,其音律、结构与汉语都有很大区别。侗戏语言声调表如下:

调名	L调	P调	C调	S调	T调	X调	V调	K调	H调
调值	55	35	11	323	13	31	53	453	33
调号	l	p	c	s	t	x	v	k	h

侗语的语法结构、声调音韵、词格韵律直接影响唱腔的旋律、节奏的变化以及风格特征。即便是来自汉族的曲调,经过侗语的演唱处理,也完全统一在侗戏的风格体系之中。

二、角色行当

(一) 角色体制

角色是指戏剧艺术表演中的人物和由表演者所扮演的人物形象。戏剧是表演艺术,必须有人物即演员来进行表演。对于注重歌舞结合的中

国戏剧来说,台下的观众很多时候都是在欣赏演员的表演,特别是对一些名角儿的表演,"因而演员在舞台上的举手投足！一颦一笑都成为观众的观赏对象"①。

　　演员与角色的关系主要有男扮男装、男扮女装、女扮女装、女扮男装,在中国传统男尊女卑的社会里,连戏剧本身都被视为下九流的行当,男性尚不能得到社会的普遍尊重,那女性就更艰难了。这时,剧中的女性角色常常由男性演员来男扮女装进行表演。与此不同的是,侗戏中男女互串角色即男扮女装或女扮男装的情况比较少,一般都是男性表演男性、女性表演女性,并以女性角色为主导,唯一例外而又耐人寻味的是,当剧中有丑恶的女性形象时多由男性演员来演。首先,侗戏中的女主角多是维系族群乃至维护整个社会秩序最重要的力量。侗戏中的女性如同侗民心中的萨神,是力量的象征,族群的支撑点所在,是不可战胜的。侗戏悲剧中牺牲了却代表了永恒正义的多为女性,她们代表了整个侗族族群的希望,具有更多的原型意味,或者说就是萨神原型在侗族后世戏剧中的复现和闪烁。如《珠郎娘美》中的娘美、《吴勉王》中的白惹、《门龙绍女》中的绍女、《金汉列美》中的列美、《元董》中的金美、《莽岁流美》中的流美、《良三传奇》中的良三、《丁郎龙女》中的龙女、《妹道》中的妹道等,这些女性形象都带有萨神的痕迹,那就是超常的智慧和胆识,拥有救世主式的力量。最有代表性的是直接以萨神杏妮作为最主要的戏剧角色的《萨岁》,该剧以萨神杏妮起伏跌宕的人生命运为主线,再现家族迁徙的苦难,实际上它是叙述了一段侗族民族史,反映了祖先创业的艰辛。剧中的杏妮是绝代佳人,美丽而智慧,在杏妮的引领下,族人战胜了一切困难和强敌,这其实是侗人对萨神崇拜显示的一种乐观向上的民族精神。

① 施旭升.戏剧艺术原理[M].北京:中国传媒大学出版社,2006:124.

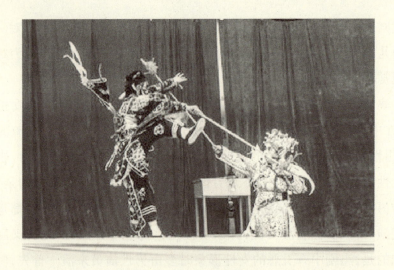

侗戏《穆桂英大战洪州》剧照(1)

 侗戏的第一主人公多为女性,而男角色则适当地缺席,其所占的位置远远不及女性角色重要。换句话说就是,女性角色主导着侗族戏剧,使得侗戏更显柔性之美,如《珠郎娘美》中的主人公娘美、《万良姜女》中的姜女、《门龙绍女》中的绍女、《金汉列美》中的列美、《莽岁刘美》中的刘美等都是女性形象,为侗族男女老少世代传说讲述。侗戏中的为你哭为你笑为你激动为你疯狂的也几乎都由这些他们深爱着的女性形象所诱发的。即使是以男性姓名命名的侗族剧目《元董》《陈世美》等,元董、甫贯、吴勉、陈世美作为整部剧作的男一号,理应作为该剧的一号人物(侗戏主要人物少,一般就只有两个),可是观看了《元董》《刘志远》《吴勉王》《陈世美》后,侗族戏民记忆中真正抹不去的是其中的女性人物元董之妻金美、刘志远的妻子四妹、陈世美之妻秦湘莲和吴勉身边的小姑娘白惹。侗戏中的女性形象无所不在,而男性却常常缺席,即使出场,也往往仅作为陪衬人物或反面人物,难以成为戏中亮点。最具有代表性的还是《珠郎娘美》,此剧连尾声部分共八场,女主人公娘美却一直贯穿整个戏剧始终,第一场到第七场娘美全部直接登场,尾声则是歌师对侗族青少年讲述娘美,娘美仍是讲述的对象,处于间接在场。男主人公珠郎从第四场(蛮松设计)中计死于枪尖肉计后,就未上场了,处于缺席的位置,最后三幕

即第六场(寻找夫骨)、第七场(击鼓报仇)与尾声(娘美传奇)中,珠郎这个男性角色作为一个永远的缺席者就不在场了;里面的银宜和蛮松两个男性则作为反面人物和次要角色出现在其中的三场中,作为恶的象征出现。剧场的聚焦点自然是娘美了,观众的视点也自然落在娘美身上,所欣赏的主要是女性角色娘美。该剧的尾声以歌师讲述【娘美传奇】而剧终,使娘美这一形象定格在戏民的记忆里。侗戏里的男主角在性格上有明显的女性化倾向,说侗戏以女性为主导并不是说侗戏里没有男性,侗戏中的男性总体上有女性化色彩,他们宽容而多情,有她者的韵味,故而相对缺少阳刚之气。侗族戏剧从性别角度看,女性人物形象占据着突出的位置。从具体安排来说,女性人物形象往往处在前景式和焦点式位置上,也就是说舞台上剧中女性人物始终处在一个引人瞩目的前沿位置上。可以说,在男权社会中降生的戏,侗戏中男性角色更多的是退场了,或者说,被女性取代了。① 因为侗戏中男性角色大多不在场,女性角色就自然成为观众注目的焦点,在戏的分量上就大大多于男性。

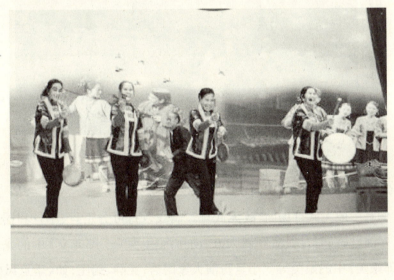

侗戏演出场景(1)

① 黄守斌.侗戏"柔性之维"的审美研究[J].贵州大学,2008.

(二) 主要行当

侗戏的行当有生、旦、净、丑四行。

1. 生行

生行有老生、小生、红生之别。老生通常扮演善良正直、刚正不阿的男青年,表演深沉、凝重,如《珠郎娘美》中的老佃户、《善郎娥妹》中的庆公等。小生一般为配角,如《丁郎龙女》中的丁郎、《送礼》中的平九公。红生常伴演雄健勇猛、善良之人,如《珠郎娘美》中的兰笃、《善郎娥妹》中的包显等。

生行

《珠郎娘美》剧照(通道县文化馆供稿)

2. 旦行

侗戏一般无武打场面,故无武旦。侗戏旦行可分正旦、小旦和摇旦。正旦多演已婚妇女,表演舒展大方、动作沉稳,如《丁郎龙女》中的龙女、《珠郎娘美》中的娘美等。小旦扮演大家闺秀,文静、端庄,如《李旦凤姣》中的凤姣等;而摇旦多扮演风趣、诙谐、粗俗的妇女,如《珠郎娘美》中的奶花、《丁郎龙女》中的索梅等。

3. 净行

净行多扮演性格豪放的草莽英雄、忠臣良将。早期侗戏表演中没有专门的"净行",是学习京剧花脸表演程式的基础上逐渐发展形成而来的。如现代侗戏《送礼》中的平九公,就属于用粗犷急躁人物提炼而成的净行。

4. 丑行

侗戏称丑行为"跳丑角"、"小花脸"。丑行的戏路宽广,扮演的人物有武夫、侠士、老年的贫婆、幼稚的娃娃、耿直的老翁等。丑角在剧中除了表现人物外,还兼有活跃舞台、加强剧情气氛的任务。

旦行

净行

丑行

三、表演技艺

侗戏一般在年节和农闲时节进行演出。农历正月、二月间,是侗戏活动的黄金季节。戏班不仅在本寨演出,还要随同"weex yeek"的团拜形

式,把侗戏带到邻寨。"weex yeek"是侗族村寨之间集体结交、集体做客的一种特殊交往方式。侗族人民重情不重钱,演侗戏是不收费的。演侗戏不是赚钱而是传情。按侗戏始祖吴文彩的规矩,连教戏都不能收礼。掌班师傅在侗戏开场前举行请师念词仪式:一请阴,二请阳,三请金银童子。各个阴师坐四方,不请不到,一请就到;不请不灵,一请就灵。①

侗戏《陈世美》剧照(1)

据侗戏师傅梁普安介绍,从前演侗戏,老生穿长衫,头戴草帽,手拿一把扇子,拄着拐棍大步大步地走。小生穿红背心、蓝便衣、白裤子,头戴银花、鸟儿一副,还要插上鹤羽毛,用红飘带束腰。老旦穿普通侗族妇女的新衣、新裙子,用花格手巾包头,束黑围腰。扮演姑娘的穿绸料衣服,花裙、花鞋,束蓝围腰,头上戴银花,插银梳子,挂耳环,戴银项圈、银丝链、银手镯。新中国成立前,女角由男子扮演。化妆方面:正面人物在脸上涂点红,丑角一般在脸上画三道白色。侗戏一般没有布景。在长、宽丈余,高五六尺的木结构舞台上挂一块底幕,两边挂与底幕不同颜色的花布门帘

① 李瑞岐等.民间侗戏剧本选[M].贵阳:贵州人民出版社,1986:326.

（也有的不挂）。台中靠里摆一张方桌用作戏师掌簿，演员的道具也相当简单，有的拿扇子，有的不拿扇子。①

侗戏《陈世美》剧照（2）

　　侗戏在表演上比较朴素。开幕前，先由一人朗诵一段说明剧目来源和主题的序诗作为开场白。历史上最早的演出形式是由演员坐着唱，基本上还未脱离说唱形式，近数十年来才分开，上台走着唱。一般开始是两位演员齐走到台前，先报身份、姓名，后由一个角色唱一段，再由另一个角色答唱，每个角色各唱完一句话后，两人就走横"∞"字，交换位置后再唱下一段。侗戏的音种主要的调子有两种：平调，又名普通腔和胡琴歌；哀调，又名哭腔及仙腔。平调为上下句结构，前句有起板（引子），上句之后有过门接下句，又接过门为一段子。这种调子叙事性强，主要用于叙事演唱，在每一个角色唱至最后一句的末尾，还由伴唱者在台后的连续尾腔伴唱。哀调是吸取了侗歌中牛腿琴歌和哼歌的旋律演变而成的，节奏自由，音调凄楚哀怨，适宜于表现生离死别的悲哀场景；仙腔只有在神灵幻境出

① 李瑞岐.民间侗戏剧本选[M].贵阳:贵州人民出版社，1986:327.

现时才用。① 在叙事歌改编为侗戏的过程中,特别是 20 世纪 50 年代末搜集整理后,整体进行了改编。由于叙事歌内容长,人物众多,所以民间演出都要花三、四天的时间才能演完,整理和改编时就保留了主干情节,将繁杂的开头和结尾全部删掉,将叙事歌中拖沓、繁复的情节进行精简,过滤了一些封建迷信的东西,比如测八字、风水、滴血辨亲等。在叙事歌过渡到侗戏的过程中,叙事歌形式和内容逐步被改造、利用和完善,演员开始分角色,有服装、道具,并出现丑角。但总体上,侗戏到目前为止都保留了浓重的叙事歌的模式,没有完全脱离民歌而变成真正的舞台艺术。

传统侗戏重唱,不大注重表演。其原因有三:一是侗戏是由侗族说唱发展而来,还保留着浓厚的说唱成分;二是民间传统剧本长,有的连唱几天几夜,台词唱词演员都背不下来,需要戏师提示,所以顾不上表演;三是长期以来没有专业剧团和专门的研究机构,仅是节日业余演出,所以表演水平难于提高。由于以上原因,传统侗戏表演很简单,唱"普通腔"或"尾腔"时,演员在台上走横"∞"字,每唱完一句,台上的演员都要随过门沿横"∞"字交换位置,便于戏师提示台词;唱"哭腔"时演员多蹲唱,有时也站唱,少走动;道白一般不固定,多重复唱词大意,表演也比较随便。改编的侗戏《丁郎龙女》,打破了走横"∞"字老框框的束缚,借鉴兄弟剧种表演方面的长处,在"唱、念、做、打"等方面下功夫。

侗戏的表演具有朴实无华的特点,其表演技艺主要来自三个方面:一是侗族歌舞;二是从劳动和生活中提炼出来表演程式;三是通过戏曲地方大戏剧种的演技演变过来的程式。

对侗族戏剧艺术表演与音乐的探究,有助于从戏剧艺术的局部把握侗戏的整体性特征。圆融舒缓的表演、优美和缓的音乐体现了侗族戏剧艺术柔美的美学基质,是侗族"和美"族群文化以"戏台行歌"②的形式在侗戏舞台上的展演。侗戏表演与音乐艺术"柔性"的价值取向,切合了侗

① 言茂仁. 山花——侗戏[N]. 广西日报,1962 - 10 - 10.
② 黄守斌. 戏台行歌——关于侗族戏剧语言艺术的研究[J]. 遵义:遵义师范学院学报,2009(5).

族的审美习惯,是侗戏得以传承、发展、繁荣的基础。"东方戏剧的表演,发轫于民间,脱胎于歌舞艺术,追求神似,重在表意,这些特点使之非常重视形式美,并表现出轻歌曼舞中的柔美的戏剧风格。"①

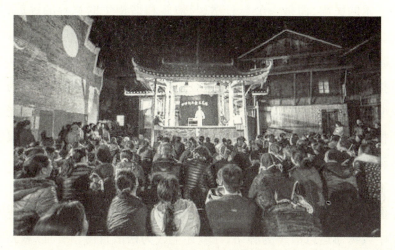

侗戏演出场景(2)

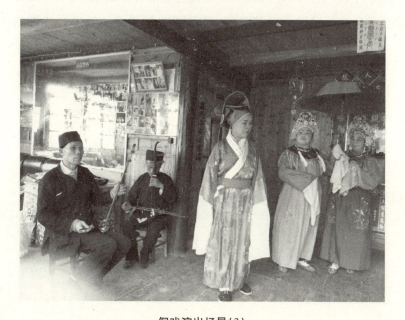

侗戏演出场景(3)

① 孟昭毅.东方戏剧美学[M].北京:经济日报出版社,1997.

在表演类型上,侗戏以文戏为主。侗戏中武戏较少,也就很少出现打斗的场面,即使出现比较尖锐的斗争场面时,也是做了适当的柔化处理。侗族不是一个尚武并主要靠武力靠抗争求生存的民族,也不是一个崇尚悲剧艺术的民族,而是一个与自然、与他族和谐相生的宽容的民族,崇尚优美,淳朴而不野蛮。《珠郎娘美》一剧中,蛮松用"枪尖肉"(枪尖肉:族老或款首在锋利的枪尖上穿起一团肉,放在火上烧好后,某人张口从枪尖上直接把肉吃下,以示对族群的忠心),"但是在侗戏表演中,戏师为了让观众明了事情的原委又不损害美的形象,他们是这样处理的:寨上老少站成两排,银宜和珠郎站在中间唱,当唱到珠郎吃枪尖肉的时候,演银宜的演员将枪尖轻轻放入珠郎口中。"①

在表演节奏上,侗戏显得舒展圆融。节奏是人的生命的韵律化。侗戏是侗族的戏剧,它的表现形式也将符合侗族人的审美习惯。侗戏围绕着剧中人物命运以故事为脉络,在叙述上较为松散自由,它可以叙到哪里就到哪里,该谁上场说什么或唱什么就上场说什么或唱什么,不受故事里的时空等自然环境的约束和限制,显得圆融与舒缓。吴文彩改编的侗戏

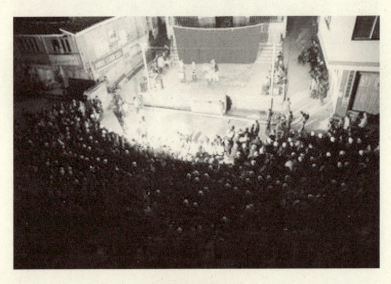

侗戏演出场景(4)

① 李瑞岐.贵州侗戏[M].贵阳:贵州民族出版社,1989.

《李旦凤姣》，一般要演四到五天。石玉秀编写的侗戏《门龙绍女》唱词多达260多首，一般需连演三天两晚。《江女万良》一剧，原版可唱三天，改编后要唱五天，现在的《江女万良》唱七天才能演完，这已经日常化世俗化了，无疑能满足人们日常看戏的需要。这样缓慢舒展的戏，在其他戏剧艺术中是少有的。

　　侗戏的表演动作比较单一，但单一而不单调，在简单中又有所变化。侗戏吸取了侗族"耶歌"的步伐，走"∞"字，也就是演员在台上每唱完一句戏词，就按音乐过门的节奏走一个"∞"字。这"圆'∞'"同样具有一种和谐圆融的审美意味。因为就圆的形式特点而言，从圆的中心到圆周任意一点的距离都是相等的；以任意一条直径为中轴将圆分成两面，这两面都是对称的，圆周由曲线构成，其整体也给人以优美、匀称、平和、柔润、不偏激、无棱角的感觉。表演动作的相对简单说明民族性格的质朴。《丁郎龙女》中，表现"龙女化作小金鱼的造型并不像汉族使用鱼鳞裙，而是用金鱼型的帽子。服装从背部看，有鱼尾、鱼鳍、鱼鳞……活脱脱的一条小金鱼。服装的变化带来舞步的变化，演员模仿鱼儿在水中游动、摇尾、转身、摆头、划水，十分有趣。龙女化作侗家女纺纱的场面也是别具一格，侗家的纺车不是用手摇，而是用足踏，于是产生了手之舞之、足之蹈之的纺纱舞。这些动作源于生活，又不是简单生活形态的照搬，而是经过提炼加工，使之舞蹈化，相当精彩"[①]。

　　侗戏的表演技法除了强调走"∞"字外，与其他戏曲一样，都注重"唱"、"念"、"做"、"打"、"舞"。

　　唱：要求演员用侗语通过演唱"戏腔"、"悲腔"、"歌腔"、"客家腔"以及"新腔"将侗戏内容传达给观众。

　　念：即念白，侗戏的念白与日常说话非常接近，且要求演员使用本嗓，讲究押韵。

　　做：侗戏的做主要表现在各种"手法"、"步法"以及道具的使用上。

① 谭志湘.论中国少数民族戏曲走向[J].南宁:民族艺术,1996(03).

打：侗戏的打分为人与人打、人与兽打两种情形，各自模仿角色的日常动作。这主要取材于传统体育、民间武术活动。由于侗戏大多数为文戏，故而打的场面较少。

舞：侗戏的舞蹈来源于侗族民间舞蹈，其舞姿随民间舞蹈的多样形式而各具特征。

侗戏演员戏前准备

四、动作要领

侗戏的表演动作，总体来说要求演员眼平头正、挺胸收腹。民间有"凡出一手必有一指，凡出一脚必有所因，手莫乱动、脚莫乱行"的说法。这说明其动作主要体现在"手法"和"步法"两方面。

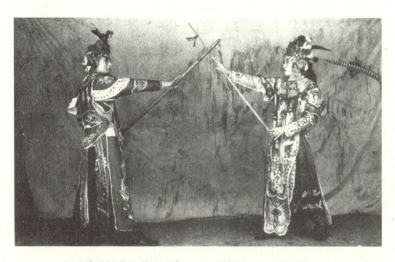

侗戏《穆桂英大战洪州》剧照（通道县文化馆供稿）(2)

（一）手法

侗戏的手法主要可分为掌法、指法和拳法。

1. 掌法又可分为平掌、切掌、托掌、端掌、冲掌等类型

平掌：两手分开，手掌摊平，掌心朝上，手指伸直。

切掌：两手分开，手掌摊平，大拇指与并拢的其余四指分开，指尖伸向前下方，与手腕形成切角。

笔者现场学习表演动作

托掌：一手叉腰，另一手掌翻腕，掌心向上，放在头顶。

端掌：两手掌心向上，张开虎口，手指头向内弯曲。

冲掌：两手掌交叉，掌心相对，相互冲出、拉回。

2. 指法可分为单指、剑指和兰花指三种

单指：食指伸直，大拇指紧靠中指，并与其余三指并拢。

剑指：食指与中指并成剑状，向外伸出，其余三指指头内弯，大拇指紧靠无名指。

兰花指：食指、无名指、小指伸直，大拇指之间靠在中指的第一关节处。

3. 拳法

食指、中指、无名指、小指四指并拢，弯曲，指尖靠掌心，但不能紧贴，必须留有空隙，大拇指放在食指的指尖，握好。

（二）步法

侗戏常用的步法有男女行当之分。女行当常用的步法有圆场步、十字步、丁字步、弓箭步、马步等。男女通用的步法为云步、矮步、别步。

侗戏圆场步

云步：两腿伸直并拢，脚跟、脚掌向同一个方向移动。

矮步：半蹲，两手手心向下，伸直。

别步：将左脚置于右脚的斜前方，右脚脚掌着地，左脚满脚着地，向右反复移动。

五、演出程式

侗戏演出非常讲究，程序很严格，一般分为"踩台"、"闹台"、"开台"、"正场戏"、"扫台"、"谢幕"等六个程序。①

（一）踩台

在侗乡，每个村寨都设有萨坛，有萨（侗族祖母神）保佑一团一寨风调雨顺，老幼平安；同样，每个戏台都被认为有戏台神镇管，特别是新建尚未演出过的戏台和"万年台"。传说如果有意得罪了戏台神，必有"报应"，故而必须请有名气的道凌先生或戏师来祭神"踩台"，才能保护团寨和戏班人员逢凶化吉，平安无事。按侗族的风俗，"踩台"都要在天亮以前完成。开戏前虔诚地在萨坛前摆上香案，供上酒肉，拿出一把约20厘米长的茅草，两头剪齐备用。然后烧香焚纸，化符念咒，请萨神、当地神灵保佑戏班员众一切平安，万事如意。之后，为众戏班演员化符盖身。口含化过符的符水，"噗"的一声喷向东方，再领念祭词。祭词大意是"萨"创造了我们各族人，我们的祖公何时如何落寨，期间经过了多少艰难险阻，后念到侗戏如何起源，一代戏祖某某，二代戏师某某，三代戏师某某，直到本班传授师为止，然后报上本班为何方弟子。祭词念完后，先生给每人发放一根茅草插在身上，以求"萨"和神灵的保佑与辅佐。至此，祭萨仪式结束。

① 参见林良斌.浅析侗戏的流程与仪式[J].民族论坛，2009(06).

侗戏演出场景(5)

祭萨结束后,大伙就静悄悄地跟着主持人往戏台走去。上了戏台后,主持正式的"踩台"仪式开始。摆上香案,供上酒、鱼、蛋及三牲祭品,摆5个酒杯、5炷香、1块"刀头肉"、1碗大米插香、1个红包(3.6元)、1碗净水。主持人站在午案前面朝台里拿起净水在烧着的香上过香水三遍,并念道,"神水过香一遍,神水过香二遍,不变不灵,变了定灵"。然后用手在烧着的香上刻师(即请师),并用拇指旋过12宫3遍,将净水托在手中进行改秽。改秽后变身、化身、化井、收邪子、收伤亡、收口舌。然后请神(即祭神),"敬请您当方地主,当方地神,地脉龙是,土皇大帝,门楼土地公公,门首通灵土地婆婆,请在东方位上,受领净香,再念清香,一心奉洁。"(三遍)和神,"天和天,地和地,年和年,月和月,日和日,时和时。和您众位神祇,和在东方位上,子香卯酉,光灯保照,明灯蜡烛,与您打个合同相对,请应相同,莫禁莫动,莫走莫移"(三遍)。

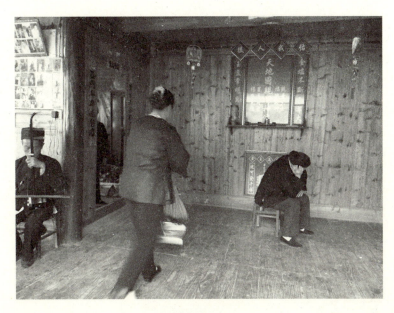

侗戏演出场景(6)

最后,念道:

"阴师傅,阳师傅,文彩师傅,

不请不到,就请就到,

日请日到,夜请夜临。

此台为我设,此台为我开,

千神百鬼须回避,让人弟子踩新台,

唤来祥云盖体,唤来瑞雾遮身,

文彩祖师前头走,×××师傅后头跟,

年无忌,月无忌,

日无忌,时无忌,

大吉大利!"

念毕,每样乐器在香旋晃三次,扣响一声,以示吉利。仪式举行时不允许任何人横穿台面。整个仪式结束后,"噼噼啪啪"的鞭炮响了起来。

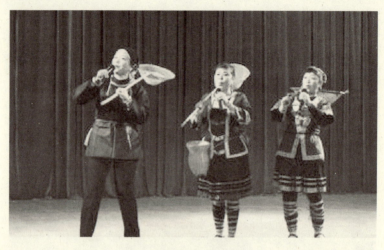
侗戏演出场景(7)

（二）闹台

"踩台"仪式结束后，戏班子的戏师开始主持闹台。闹台一是和神的一种形式，即与戏台神凑热闹，百无禁忌；二是招呼观众赶快出来看戏，演出即将开始。只见几个鼓乐手准备好乐器，有铜锣、牛皮鼓、二胡、侗笛等，依次到戏台一侧坐下，戏师一声吆喝，各种乐器一齐响起，"当且当且当当且"，寨子里的观众一听到闹台乐鼓响，就急忙赶出来看戏。闹台的乐鼓声是有顺序的。即开始是"普天同乐"；二是"起板"；三是"长程"；四是"狗赶羊"；五是"江流水"；最后以"普天同乐"结尾。

（三）开台

闹台结束，演员化妆完毕，这时观众也基本到齐，开台正式开始。开台有两种形式：一是用桂戏（又称大戏）开台，另一种是用彩调开台。桂戏开台一般是在正月里演出和在新戏台唱戏时用"魁星提斗"开台，因为魁官能驱赶凶神恶煞，所以只要用"魁星提斗"开始，无论唱什么内容的戏都没有禁忌。彩调开台，先以二彩女跳台，跳的内容有梳妆、打扮、扫地、开门、贴桃符（对联）等舞蹈动作，驱恶神远避，百无禁忌，随乐器变换，二女交换场地，唱开台歌，祝台团清泰，老幼均安。

（四）正场戏

身着侗族盛装的男女报幕员出场报幕（报幕内容包括开场白和剧情简介，从天地开张、人类起源讲到正戏主人公的出处，介绍所要发生的故事，之后正戏才正式开始）。

（五）扫台

由一名男生扮演灵关大帝，戴上面具，手持指尘上，走教场（即跳台）念道："天有阴来地有阳，阴阳八卦腹内藏，横扫地下鬼和妖，神人各散永安康。吾神灵关大帝是也，领奉上帝旨意，下凡前来横扫妖魔，一扫乾坤开泰，二扫日月光明，三扫四扫吾神去也。"然后各地剧团人员一起将前后台打扫干净，将垃圾倒掉，以保今后双方平安清洁，意为演出全部结束。开台和扫台仪式实际上是表示演出有始有终。

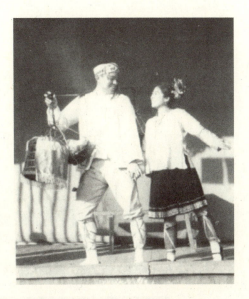

侗戏《刘媄》剧照（通道县文化馆供稿）

（六）谢幕

扫台结束，报幕员出场谢幕，宣布演出结束。最后全体演出人员手拉手跳起了哆耶舞，感谢主寨的热情款待和周到照顾，邀请主寨到自家寨子回访做客。

第六章　侗戏舞美与演出习俗

第一节　侗戏舞美

　　传统侗戏的舞美设计较为简陋，服饰装束也较为简单。舞台没有布景，没有灯光照明，也没有天幕和投影。现代侗戏的舞台布景、人物化妆随着剧目表现内容、观众审美等的需求逐渐丰富起来。

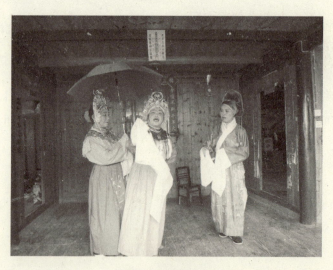

侗戏演出场景(1)

一、化妆

传统侗戏的男角一般只涂胭脂粉,甚至不化妆。而女性角色化淡妆,打口红、涂胭脂粉。现代侗戏的化妆遵循涂油、着底色、打腮红、画眉毛、打口红、贴胡子、扑粉以及卸妆的基本程序。

涂油:用温水将脸洗净,涂上冷霜或凡士林。

着底色:用油彩给演员本来的皮肤颜色着色。

打腮红:用朱砂或大红涂抹于面部肌肉。

画眉毛:以演员的眉毛为基础,适量涂些油彩。

打口红:用朱砂或大红涂抹于演员的唇部。

贴胡子:用羊毛或毛线做成的假胡须,黏上酒精,然后由下往上依次贴好,并用剪刀修剪成所需样式。

扑粉:用胭脂粉均匀涂抹于油彩上。

戴头面、插花:演员化好妆后,佩戴头面、银饰、耳环以及插花等。

卸妆:先脱衣帽,再除脸妆。先用温水或酒精将涂有油彩的地方浸湿,再用香皂清洗。

侗戏戏装(通道县文化馆供稿)

二、服装

传统侗戏的服装以本民族服饰为主,但较平时穿得光鲜亮丽。女性行当通常头戴插有银花的方巾,身着黑色大襟衣、裙子,脚穿绣花鞋,胸戴银饰。男性行当头戴插有银花的方巾,身着彩衣,颈戴银链、挂银牌。

侗戏演员换服装

现代侗戏的服饰仍保持传统侗戏的服装特色,只是丰富了服装的颜色。

侗戏演出场景(2)

（一）男角服装

上身穿侗族黑短便衣，腰间系有一根彩带；下身穿同色半短便裤，打绑腿；脚上穿绣花的布鞋。

男角服装

（二）女角服装

上身穿侗族大襟或对襟上衣，外罩一件挂着银链的圆兜；下身穿百褶裙，打花绑腿；脚穿前面带钩的侗族女性布鞋。

女角服装

（三）盔帽

侗戏的盔帽有侗族与汉族之分。常见盔帽有帽铜铃、官帽、富人帽、包头以及女角头饰等类型。

帽铜铃：帽子前面安有一排小铜铃，帽上插有鸡毛，一般为青年男角使用。

官帽：官帽是汉族礼帽，即扮演官员角色时所戴的帽子。

富人帽：帽子上面簪有银花，扮演有钱人时戴。

包头：用青、蓝色的侗布缠在头上，通常用于扮演老年人、贫穷人所用。

女角头饰：女性角色头上佩戴的银花、白鸡毛等。

三、道具

侗戏演本民族戏时常用扁担、水桶、镰刀、锄头、柴刀、盆、纺车、小琵琶、牛腿琴等生活用具；演汉族戏时常用轿子、宝剑、马鞭、军棍、折扇、刀枪把子、文房四宝等。

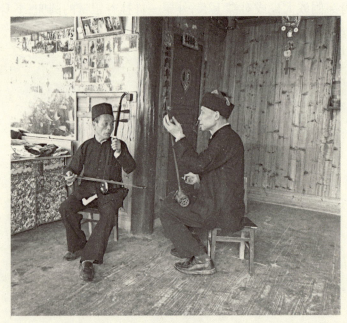

侗戏乐师

四、脸谱

（一）生角脸谱

侗戏的生角脸谱的总体要求：眼睛画成凤眼，眉毛画粗，眉头低，眉梢高，嘴唇用大红色画成方形，头戴网子，嘴挂髯口。生行的脸谱可分为老生脸谱、小生脸谱以及武生脸谱三种类型。

1. 老生脸谱

老生有文伴老生、武伴老生两种。文伴老生面部着色较淡，印堂点有较淡的红彩，眼圈、眉毛着较浓的黑色；武伴老生面部着色与文伴老生相同，但印堂红彩直达额顶、颜色较深。

2. 小生脸谱

小生的面部、脸部化妆用色较为鲜艳，印堂扑抹红彩。口红用色略淡，下唇略方，眉眼的描画长秀。

3. 武生脸谱

底色、腮红用色较淡，眉毛描画粗直，眼圈黑长，眉眼吊得高、紧。

（二）旦角脸谱

侗戏的旦角脸谱要求：用大红色油彩将眼窝、脸以及鼻侧画成红色，眼睛画成凤眉形状，眉毛画细、颜色浓黑，抹口红，戴银饰、插花。侗戏的旦行有正旦、老旦、花旦、武旦以及彩旦等造型。

1. 正旦脸谱

眼窝与颧骨部位着较浓的红色，加上服装、头饰的装扮，显示闺门小姐的身份。

2. 老旦脸谱

面部着本色，额间、眼角和鼻唇沟处画有皱纹。

3. 花旦脸谱

花旦一般扮演丫鬟、小姐等，故其化妆与正旦相似，但颜色较之更淡。

4. 武旦脸谱

武旦通常扮演英雄女将，脸谱与正旦差不多，但身披盔甲、头插鸡尾。

5. 彩旦脸谱

彩旦也称丑旦，通常扮演泼辣、奸诈的角色，脸谱多为黑色麻点状。

(三)净行脸谱

净行额头包裹白布，眼圈画成黑色，面部勒网子水沙，挂鬓口。依据扮演角色的不同，面部颜色各异。一般而言，红色表示忠义；白色表示奸恶；黑色表示刚正；绿色表示勇猛。

净行的脸谱有花脸、老脸、揉脸、粉白脸、十字门脸以及紫云块瓦脸六种造型。

1. 花脸脸谱

花脸大多是扮演性格直率、勇敢的英雄武将和绿林人物。花脸勾画色彩都用五彩，但以其中一种为主色，其余为辅色。

2. 老脸脸谱

老脸也称"六分脸"，通常扮演刚正果敢的老年英雄武将，颜色以白、红、黑、紫为主。

3. 揉脸脸谱

揉脸也称"整脸"，通常扮演性格忠毅、刚正的人物。多用于单一色彩揉抹脸部，着重于脸色的夸张，然后勾画出眉、眼、鼻窝的肌肉纹理。

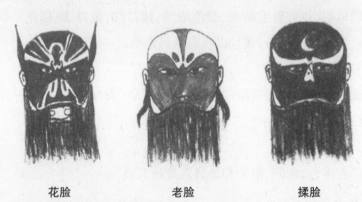

花脸　　　　　老脸　　　　　揉脸

4. 粉白脸脸谱

粉白脸也称"水白脸"，通常扮演狡诈阴险的人物。面部抹白粉，用黑笔勾画出眉、眼、鼻窝、面部肌肉，并画上几笔皱纹。

5. 十字门脸脸谱

十字门脸通常扮演年老的英雄武将,由老脸和三块瓦脸演变而来。两颊涂上粉红色,眉、眼、鼻窝用黑色描画,突出"十字"形状。

6. 紫云块瓦脸脸谱

紫云块瓦脸通常扮演英雄武将。因其脸部着重描画眉、眼以及肤色三大块,又被称为"三大块",使用的颜色有红色、紫色以及油白色等。

粉白脸　　　　十字门脸　　　　紫云块瓦脸

(四) 丑行脸谱

丑行的脸谱一般用白色涂抹于眉、眼、鼻、嘴以及两颊,突出其神态,通常有文丑、武丑、小丑、老丑等造型。

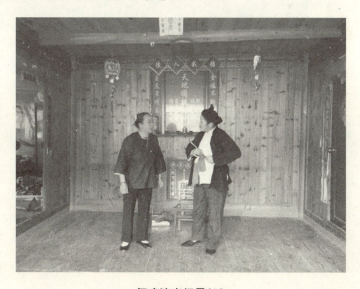

侗戏演出场景(3)

1. 文丑脸谱

通常扮演行为不正、损人利己的文人谋士,脸部的白色块面积大,八字眉、老眼或三角眼,鼻梁上画有皱纹。

2. 武丑脸谱

通常扮演诙谐、滑稽、武功高强的江湖人物。脸部白色块面大多集中在鼻部,眼、眉的描画要表现出机警、狡猾的神情。

3. 小丑脸谱

通常扮演滑稽角色,脸上的白色块面积稍圆些,两颊抹红,眉、眼、嘴的描画要表现出滑稽、可笑的神态。

4. 老丑脸谱

通常扮演滑稽、诙谐的老年形象。脸上要勾画额纹、眼角纹、鼻唇纹,眉、眼的描画都要显露出年老诙谐的神色。

5. 小花脸脸谱

小花脸的面部化妆与净行"花脸"相似,勾画色彩用五彩,但以其中一种为主色,其余为辅色。

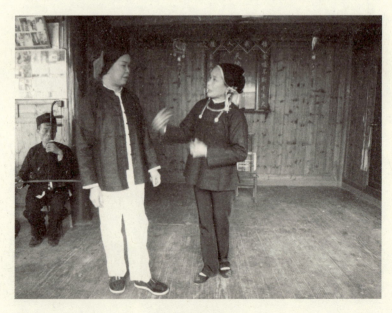

侗戏演出场景(4)

第二节　演出习俗

一、演出场所

侗戏的演出场所，也称"戏台"。一般以村寨中的鼓楼、凉亭、公坪最为常见，有临时戏台、固定戏台和兼用戏台之分。

（一）临时戏台

临时戏台是指有些侗族村寨没有专门或兼用于演戏的场所，为了演戏的需要临时搭建的侗戏演出场所。临时戏台一般搭建在空旷的平地上，离地1米左右，用条目横架、固定，并铺上木板。台前两边各竖一根约4米高的木柱，用于挂前幕。距离后台约2~3米处两则再各竖一根约4米高的木柱，用于挂戏幕；戏幕前用于演戏，戏幕后用于化妆。

搭建临时戏台

（二）固定戏台

固定戏台是村民为方便看戏而设计、建造的专用戏台。平时没有演戏就空在那儿，作为村民休闲活动场所。这种戏台多见于木质结构的鼓楼、吊脚楼内。

鼓楼戏台

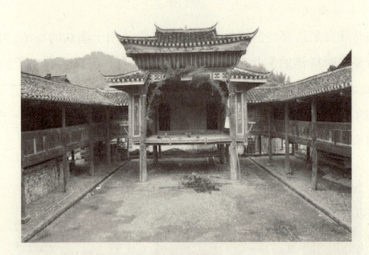

吊脚楼戏台

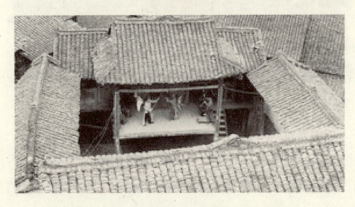

通道县张古里四合院戏台(通道县文化馆供稿)

（三）兼用戏台

兼用戏台是指平时作为村民集会、娱乐等公共场所，有演出时作为戏台使用，常见的有公坪戏台、寨门戏台、凉亭戏台、礼堂戏台以及祠堂戏台等。

公平戏台是将面积较大的空坪作为舞台，人在露天看戏。

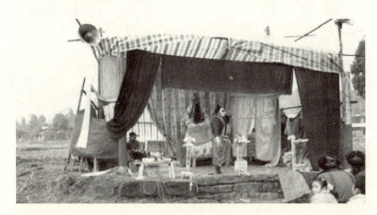

公坪戏台

寨门戏台是指建在村寨进出口可作为戏台使用的建筑。

通道县播阳上寨寨门戏台

礼堂（祠堂）戏台是指在礼堂（祠堂）里面设置戏台，人们在礼堂（祠堂）内看戏。

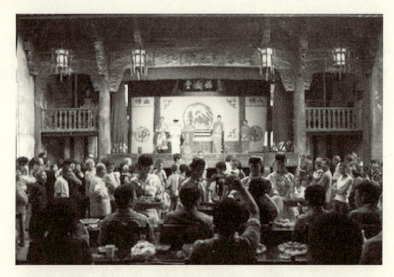

礼堂(祠堂)戏台

凉亭戏台是指按照凉亭样式设计,可用于演戏的建筑。

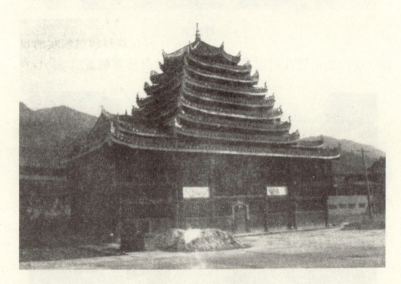

通道县马天乡凉亭戏台

二、习俗活动

侗戏的演出习俗较多,且场面宏大、活跃、有趣,通常的习俗主要有"行歌坐夜"、"跳打彩"、"跳加官"、"庆功宴"等。

（一）行歌坐夜

"行歌"（侗族人称"为耶"）是侗族交往交流的一种特殊形式，演戏"为耶"是侗民们喜好的活动，夜间"坐夜"更有一番乐趣。每天晚上演完戏、卸完装后，所有演职人员都要被主寨邀回家中吃夜宵，大人吃完夜宵就各自去休息，年轻男女则相邀对歌谈情。

行歌坐夜

（二）跳打彩

跳打彩

跳打彩即向演员投掷钱币或赠送侗锦、侗布等礼品，以示拥戴，以图热闹，表示对戏班的尊敬和友谊。跳打彩以两位武功演艺高强的男演员

装扮成一旦一丑,配合着跳。旦以扇为舞,丑以长袖为舞。当铜钱如雨点般袭来,两人各以扇、袖护身,以不被打到为技艺高超。

（三）跳加官

侗戏演出结束时,两彩女各手执"上官赐福"与"一品当朝"的红色条幅,在锣鼓的伴奏声中上台对跳。每当二才女转到台前时,掌簿师傅就"加官"一次,二彩女就把手上的红色条幅向观众亮一下。戏师所说的被"加官"的人,大多与本寨的人名有关,是本寨较有声望的人。"加官"常用语汇如祝寿的"福如东海"、"寿比南山";祈盼升职的用"步步高升"、"禄位高升";做生意的用"生意兴隆"等。那些被"加官"者要准备红包、礼金相送。事实上,"跳加官"是观众对戏班演出的酬谢。

与侗戏演员合影

（四）庆功宴

侗戏演出结束后,主寨以猪头、猪尾送予戏班离寨,这是侗族演出活动的传统习俗。戏班每次演出回来都要举行庆功宴,宴请村寨里的老年人。庆功仪式先用演出获得的猪头、猪尾一起祭祀萨神,再以猪头为肉款待老人。一来向老人汇报演出情况,二来表示对老人的尊敬。

第六章 侗戏舞美与演出习俗

侗族庆功宴

第七章　侗戏传承与传承人

第一节　侗戏传承

一、戏班概况

侗戏的传承组织也称"侗戏班"、"侗戏队"等。新中国成立前，参加的人员基本为男性，女性是新中国成立后才逐渐参与到侗戏的演出中来。侗族聚居区基本上每个村寨都有一个侗戏班（侗戏队），通常以村所在地名命名，也有的以凉亭、鼓楼命名，名字绣在用红布或红绸做成的班旗上，走寨演出执旗上路，演出时悬挂于舞台。

侗戏班、队通常由掌簿师傅、演员、乐师等组成。掌簿师傅也称班主、主管等，他是技艺高超的戏师，

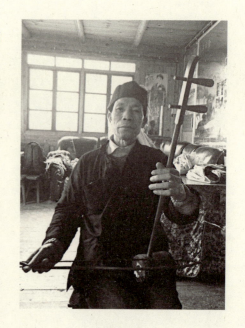

胡琴演奏

负责辑录剧本、传授技艺、主持剧务等;侗戏演员十至三四十人不等,他们都是侗戏艺术的爱好者;乐师三五人不等,他们除了演奏乐器外,有时还担任演员。

　　侗戏一般以班为组织单位,一村一班,有的以鼓楼和姓氏来组建,相当于一座鼓楼一班,或者一个族姓一班。一个侗戏班大体上由两名掌班,10~20名演员,5~7名乐师组成。乐队主要由拉二胡的琴师领衔,配以简单的伴奏乐器——锣、鼓、钹等,之后加上了侗族的民间乐器——可吉、琵琶、木叶、侗笛、芦笙等。但二胡仍然是主奏乐器。侗戏班常以自然村寨为单位组建,小的村寨通常是一个村寨一个戏班,大的村寨则以族姓或鼓楼为单位建立戏班。从这一点上看,侗戏班的组织可以说是侗族社会组织的一种表现形式,因为戏班是属于房族或鼓楼的。侗戏班的基本建制是由掌簿师傅、演员和乐队等三部分人组成。走寨演出时,由于在每场戏演出前都要设坛请师,因此有的戏班还包括一名寨老或一员鬼师。①

戏师向我们示范表演动作

　　戏班里的掌簿师傅,侗语称为 sangs yik"张意",即"戏师"。他是戏班的主持领导者,又是戏班里的导演。侗戏的戏师大多数是父子相传或师徒相传。他们往往是一个村寨或一个家族中文化知识较高的人,能用汉字记录侗语,抄写和记录自己创作的侗戏剧本,根据剧本教戏和提示台

① 欧俊娇.侗戏风俗研究[J].贵州民族学院学报(哲学社会科学版),2004(05).

词。也有一些戏师是不识汉字的文盲,但他们能凭借自己良好的天资,口传心记,也能自编自导剧本,提示台词。有声望的戏师也和歌师一样,在农闲时常被邀请至各地教戏,很受人们的崇敬。戏师必须有较高的演技,方能给演员传授技艺。侗戏班里的戏师一般都在中年以上,大多是演员出身。侗族的戏师往往也就是歌师,他们能编戏也能编歌。侗族的剧本都是由上百首侗歌所组成,如《珠郎娘美》有侗歌250多首,"梅良玉"有歌500多首。只有会编歌的人才能编戏,才能深刻理解剧情,理解剧中人物的思想感情,才能充当导演。

戏师有三个任务:一是掌握剧本,给演员讲解所演剧目的剧情,介绍剧中每个人物的年龄、性别、性格、所担任的职责等;二是安排演员,根据自己对剧中人物构思设想选择合适的演员,安排什么人担任什么角色;三是安排出场顺序,指示舞台调度。

戏班去演戏途中

春节前后,侗寨之间有青年互相交往,群众互相集体做客的习惯,在这些活动中,侗戏班的演出是必不可少的。因此,在侗族地区,多数村寨都有群众自己组织的业余侗戏班(最初只有男性,后来才有姑娘参加)。侗戏班人数不定,十余人即可组成一个戏班。侗戏班里,有受人尊重的戏师,又有一批热心唱侗戏并喜爱与邻寨开展交往活动的年轻人。过去,侗族没有文字,有的戏师们用心记的办法,把整出甚至数出戏都记在脑子

里,然后传教给演员,也有的利用汉字记音,把传统的侗戏借用汉文字记录下来,成为侗族自己的侗戏本。有名望的戏师在农闲时还经常被请到外寨去教戏。

二、民间戏班

（一）阳烂业余剧团

阳烂业余剧团是最早上演侗戏的业余剧团。1952 年,剧团杨正明、杨校生到广西三江林溪观看侗戏后,将连环画《杨娃》改编成侗戏,在该团上演,深受群众喜爱。剧团排演过《刘媄》《珠郎娘美》《秀银吉妹》《李旦凤姣》《陈世美》《陈杏元》《二十天》《毛洪玉英》等,多次代表通道县参加国家、省部级、市级文艺调演。

（二）黄土乡侗族业余艺术团

黄土乡侗族业余艺术团成立于 1985 年。该剧团以演侗戏为主,排演过《乐朝天做媒》《巧为媒》《银耳环》《双招亲》等剧目。该剧团曾到坪坦、下乡、马龙、双江等地串寨演出,也曾代表通道县参加各级文化部门组织的文艺演出活动。

（三）陇城业余剧团

陇城业余剧团成立于 1956 年,当时称为演唱队,1978 年改名为业余剧团。30 年来,该剧团排演过《刘媄》《珠郎娘美》《刘四美》《李旦凤姣》《纣王》《唐高宗》《春回侗乡》《送代表》《婆媳和》等剧目,多次参加省、市、县文艺调演,均获好评。

此外,通道侗族自治县坪坦乡有"步步高侗戏艺术团"（由高升、高上、克中三村联合组建）,黄土乡有"皇都侗文化村艺术团"（由新寨、头寨、尾寨三村联合组建,成立于 1995 年）,双江镇有"丹霞艺术团"（由长寨、牙寨、大寨三村联合组建,成立于 1999 年）,坪阳乡有"湖南都垒侗剧艺术团"（由桐木、马田、马安、坪阳四村联合组建,成立于 2002 年）等。并且,通道县内很多村寨都成立了侗戏队,如菁芜洲的陈团寨,播阳的陈团寨,地阳坪的茶溪寨,下乡的流源寨、雷团寨,甘溪的张里、甘溪、红星、

洞雷等村寨、陇城的竹塘、路塘、安乡、下宅、中步、侯寨、背坪等村寨，独坡的木瓜、小寨等，马龙的锣溪、竹坪等，坪阳的东江、桐木、老寨等，坪坦的阳烂、黄岩、高铺、高楼、横岭等，黄土的头寨、尾寨、盘寨、半坡等，双江的中团、红香、塘冲、黄柏等，团头的桥寨、古豹、通坪等，牙屯堡的外寨、老寨、金殿、上瑶郎、下瑶郎等。

第二节　传承人

一、侗戏鼻祖——吴文彩

侗戏产生于19世纪中叶，即清代嘉庆、道光年间。这是中国社会发生急剧变化的时期，侗族地区也正经历着一次巨大的变革，民族矛盾和阶级矛盾错综复杂，呼唤着戏剧这种艺术形式的产生。侗戏的创始人是吴文彩，清嘉庆三年（1798年）出生于黎平府腊洞寨。吴文彩虽然是一个农家子弟，但进过私塾，读过许多诗文和史书。吴文彩自幼生活在侗乡，20岁便成为著名歌师，他所编的古歌《开天辟地》《吴氏迁徙歌》，劝世歌《酒色财气》《乡佬贪官》，情歌《叙旧情》《歌声能唤故人归》等，至今仍在民间广为流传。吴文彩经常到黎平、锦屏、榕江等地观看汉戏、祁阳戏和桂戏，深受启发，激发了他创作侗戏的热情。因为对戏剧着了迷，又苦于一般侗族人民看不懂汉族戏剧，于是呕心沥血创作一种为侗族人民喜闻乐见的戏剧。由于吴文彩少时读过私塾，粗识汉字，家境贫寒，务农为生，青年时期即显示出不凡的歌才，在与青年男女对歌时对答如流，他把侗族起源传说编成"祖源歌"，把侗族的习俗礼仪、道德风尚编成"劝世歌"，把男女青年的交往编成"情歌"。其歌词优美，情真意切，音韵和谐，四方侗族青年都尊称吴文彩为歌师傅。中年时，受汉族戏剧的启发和影响，吴文彩开创了以侗装扮相，用侗语介白，用二胡锣鼓伴奏侗歌唱词和独特步调等

表演形式的侗戏。吴文彩创造的侗戏,演员均由群众自愿组合,唱腔分"平板"、"哀调"和"仙腔",表演完全民族化。吴文彩把汉族的故事《朱砂记》《二度梅》等改编成《梅良玉》《李旦凤姣》等剧本,在侗乡广为传唱,深受侗族群众欢迎。侗戏很快由此流传到外地,黔湘桂交界的从江、通道、三江等处的侗寨相继建立侗戏班子,逢年过节,村寨之间交流演出,蔚然成风,千里侗乡亦公认吴文彩为"侗戏师傅"。清道光二十五年(1845年),吴文彩在家去世。乡人在吴文彩家乡修建纪念碑和纪念亭,至今尚存。新中国成立后,国家文化部将侗戏列为国家的独立剧种,吴文彩被尊为侗戏鼻祖。

　　吴文彩专注于编歌传唱的那几年,汉族地区的汉戏、桂戏、阳戏逐渐传入侗族地区,使吴文彩产生了浓厚的兴趣。但是,由于语言障碍,侗族的一般群众听不懂唱词内容,仅能从服装、动作等看热闹,揣摩出一个大概意思。吴文彩觉察到这一点,便萌发了为侗族乡亲创造自己民族戏剧的想法。当时,汉族的戏班在节庆日子才到侗乡演出,乡民一年仅能看到几次。吴文彩为了对戏剧有较深的理解,决心出外取经。29岁时,吴文彩先后到过黎平府、王寨(今锦屏)、古州(今榕江)等地,如痴如醉地追着戏班看演出。看完戏走在街上,回到客栈、饭馆,吴文彩便不停地自言自语比比划划,念念有词,别人怎么讲他都不介意。因此别人叫吴文彩"戏疯子"。

　　半年后,吴文彩一路哼哼唱唱返回家乡腊洞。他到家后对妻子说:"从明天起,你送饭到禾仓给我吃。无论任何人来找我,你都回答我不在家。"从此吴文彩一头扎进禾仓,既不会客,也不履行"乡老"职务,专心写作侗戏。累了,偶尔走出仓门散步,脑子里整天装的是剧中人物的活动。有人曾见吴文彩时而抬头望天,时而俯身看地,时而对柱呆立,时而蹲地不动;时而狂笑,时而痛哭,言谈举止总是颠三倒四的。人们都说:"吴才子疯了",对他退避三舍。

　　如此过了3年,吴文彩废寝忘食,呕心沥血,终于根据汉族戏曲《朱砂记》和《二度梅》的故事情节,翻译改编成两出最早的侗戏《李旦凤姣》和

《梅良玉》。这两出戏全用侗语说唱,采用家乡侗族山歌《你不过来我过来》等曲调为基调,吸收汉戏、桂戏等音乐特点,与侗族音乐有机糅合,设计了别具民族特色的闹台、引腔、上下句、过门、转台、尾声等一整套侗戏唱腔和器乐伴奏曲谱,又设计了各种表演动作,以适合戏台演出。当时是1830 年,吴文彩 32 岁,可见侗戏诞生距今已有 170 多年了。

当吴文彩兴高采烈地拿剧本到鼓楼唱给寨人听时,大家又惊又喜,顿时明白吴文彩并没有疯,而是为了避免干扰,潜心创作才把自己关进禾仓里。大家为吴文彩的志气、恒心、才智赞叹不已。吴文彩接着紧锣密鼓地组织寨人排练。他身兼数职,既是编剧、导演,又充当演员,有时还当琴师、鼓手,又教唱又导演,忙得不可开交。1830 年 7 月,《李旦凤姣》正式演出,立即轰动侗乡,人们争相传扬,各村寨纷纷请吴文彩戏班前去演出和教唱。吴文彩一边忙着走村串寨演出《李旦凤姣》,一边抓紧排练第二出戏《梅良玉》。在第一个剧本演出的基础上,吴文彩对侗戏加以改进,着重人物形象塑造,演出更博得满堂喝彩。一次散戏后,饰奸臣卢杞的演员竟受观众唾骂,次日早餐,别人还不端油茶给他吃。还有一次,在一个寨子演出《梅良玉》,那个寨子的人从未看过戏,一个青年竟以戏为真,跳上戏台当场用刀把饰卢杞的演员杀死,以致引发一场官司。《梅良玉》也一度被官府禁演。不久,吴文彩又编导、上演了侗戏《毛洪玉英》。从此,侗家人有了自己的戏剧。吴文彩传授的侗戏班子逐渐增多,影响越来越大。两三年间,侗戏在黔、桂、湘毗邻的侗族地区迅速传播开来。侗族的其他一些歌师、戏师也按照他的办法,改编一些汉族故事,又根据侗族传说、叙事歌等创编侗戏。

吴文彩后来被尊为"侗戏鼻祖",可惜他劳累过度,英年早逝,也没有后嗣。吴文彩去世后,侗族人民为了缅怀他,以后无论哪个侗戏班子开台上演之前,都要念词请师。念词为:"阴师父,阳师父,阴阳师父,吴文彩鼻祖师父:弟子不请不到,有请即来。日请日到,夜请夜来。师父一到,马上开台。"这个习俗沿袭至今。吴文彩去世后葬于家乡腊洞寨头山坳上。腊洞距县城 52 公里,有公路相通。吴文彩墓坐东朝西,俯瞰寨子。墓前

流水潺潺,有风雨桥一座,墓边建有一座凉亭。墓地四周绿树成荫。寨人常来此地饮水憩息。1982年2月,吴文彩墓被贵州省人民政府公布为省级文物保护单位。同年,黎平县民委和文化馆拨出专款,由腊洞村民委员会负责修复了坟墓和墓亭,并撰墓志铭,刻石立碑。1987年,黎平县文物管理所又拨专款对吴文彩墓再次进行修整。

二、国家级传承人——吴尚德

吴尚德,男,1937年1月12日生于通道县黄土乡盘寨村,侗族人。吴尚德从小学习演唱广西文戏,也称桂戏,擅长旦角,是盘寨村桂戏班骨干演员。吴尚德母欧修菊,1906年生,1982年去世,是盘寨村有名的歌手,当地人称其为歌王,代表作品有《多耶》《双歌》《换段歌》等。

吴尚德从小受父母影响学习唱歌、演戏,1947年在黄土乡小学读书,学习4年。小学时,吴尚德开始走乡串寨从事裁缝工作,补贴家用。1951年,吴尚德开始读初中,20世纪60年代前后,开始接触侗戏演唱、创作研究。

据吴尚德介绍,侗戏原来是没有的,是新中国成立后从广西三江、贵州榕江引进来的。"1951年,我们这里的地名是广西三江县林济区黄土乡。这是广西三江文化馆馆长吴军政从贵州引进发展起来的。当时演出的戏目有《陈世美》《毛洪玉英》《珠郎娘美》《杏元和番》等。在《毛洪玉英》中饰演玉英,在《杏元和番》中饰演杏元等,成为通道侗戏的雏形。"此时的侗戏没有动作、脸谱、表情,也没有固定演出程式,没有鼓点,过门、出场均无词,音乐多为上下句结构,上句通常

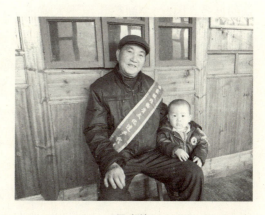

吴尚德

落音(2),下句落音(5)。

20世纪60年代,侗戏获得创新发展,吴尚德也开始创编新戏,如《掌印》《好外甥》《雾梁情》《桥头会》《喜相逢》《刘媄》等,从20世纪60年代至今,吴尚德自编、自导、自演,总计创作有侗戏剧本100多个。其中的《雾梁情》在三省十二县侗戏调演中获奖5次,该剧结合侗族的民间传说、故事编创,采用依词谱曲的方式创作而成,音乐曲调自觉吸收了侗族民歌、湖南花鼓戏等音乐元素。

同时,吴尚德又找来有关侗戏手抄本认真阅读钻研,通过一段时间的钻研和探索,他逐渐摸索出了侗戏演唱的套路和技巧。接着吴尚德又开始尝试一边写剧本,一边导演排戏唱戏。有一次,为了赶写一个剧本,好在春节期间为群众演出,吴尚德把自己锁在房间里,三天三夜不下楼。

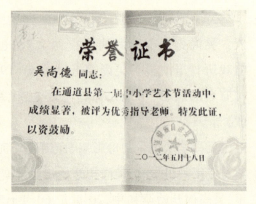

吴尚德获奖证书

正是因为吴尚德有着一股热爱侗戏的"痴"劲,所以他撰写及编排的《雾梁情》《计划生育"赖老伙"》《懒汉娶亲》《五子拜寿》《板凳情歌》《侗家勒汉》等侗戏贴近生活,通俗易懂,故而深受广大群众的喜爱。因此,吴尚德年纪不大就成了百里侗乡小有名气的民间戏师。吴尚德还有一股让人佩服的"倔脾气",只要他认定了的事,就是用"九匹马"也拉不回来。吴尚德编戏教戏唱戏,都是业余的,从来没有什么工资,有时外出演戏得点报酬,他都用来买纸买笔什么的,有时还要家里贴钱进去。但只要是有戏可教,有戏可唱,吴尚德浑身就有一股使不完的劲。2008年底,吴尚德被湖南省有关部门确定为非物质文化遗产项目代表性传承人。百里侗乡,侗族人民自古以来就喜欢唱歌跳舞,尤其喜欢看侗戏侗,戏是侗族人的一种集体活动和情感交流的方式。逢年过节,村寨之间的人们就相互"为耶",村里村外,人山人海,到处都是看戏"为耶"的群众。

吴尚德创作的部分作品目录

作为侗戏非物质文化遗产项目代表性传承人，几十年来，吴尚德已记不清培养过多少乡村艺人，写过多少部侗戏剧本了。他只知道，他教过的徒弟换了一茬又一茬，徒弟又教出了他们的徒弟。有的徒弟已经是乡村艺术团的团长或经理了，都能单独带队到外地演出唱戏。而他现在身边的那一帮演员，都该叫他爷爷了。但是，吴尚德依旧在这帮年轻人的"戏班"里，与他们吹吹打打，唱唱跳跳，好像是一个永远长不大的山里孩子。多才多艺的吴尚德，把教戏育人视为自己一生的追求。如今，吴尚德已经把自己大半生的心血、汗水全部奉献给了这块养育了他几十年的黑土地，这片笙歌耶舞的风雨侗乡。

吴尚德获奖证书(1)　　　　　　吴尚德获奖证书(2)

非遗项目代表性传承人是非物质文化遗产代代相传的代表性人物，是非物质文化遗产保护的主体，承诺遵守国家和省有关非物质文化遗产项目代表性传承人法律、法规和规章，认真履行传承人的法律责任和传承义务与权利，努力创作高质量的作品及其他智力成果，积极参与各级文化行政部门组织的展览、演示、教育、交流等活动，积极采取收徒、办学等方式开展传承活动，无保留地传授技艺，培养后继人才。

作者访谈吴尚德现场

第七章 侗戏传承与传承人

作者与吴尚德合影

几十年来，吴尚德先后培养了 2500 多名业余侗戏演员，还编写侗戏剧本 300 多部，受吴尚德的遗传和影响，吴尚德的四个儿女都成为侗戏演员。1996 年皇都侗族文化村艺术团成立后，艺术团的总编导又创作了一台集侗戏、侗族歌舞于一体的精彩节目，节目一开演就受到了高度评价。12 年来，仅该台节目就在皇都侗文化村演出达 16000 多场次，得到了省委、省政府领导，省、市文化部门领导，市县领导以及广大国内外观众的好评，仅该台节目的观众就达 960000 万人次，还经常应邀参加全国、全省性的大型文艺演出活动和比赛活动，有的节目还在省、市文艺汇演比赛中多次获得金、银、铜奖。吴尚德培养的代表性侗戏传承人有：

1. 欧柳跃，男，50 岁，黄土乡人，演员、导演。
2. 吴美云，女，60 岁，黄土乡人，演员、导演。
3. 吴永佼，男，50 岁，坪阳乡桐木村人，演员、导演。
4. 吴干莫，男，50 岁，陇城镇人，演员、导演。

侗戏演出场景

三、其他传承人

姓名	出生日期	性别	地址	代表剧目
杨校生	1939 年	男	坪坦乡阳烂村	《二十天》《一个南瓜》《移风易俗》《一把刀》《晚婚好》《一封战书》《封神榜》等
龙怀金	1940 年	男	坪坦乡高上村	《三月土王》等
银仕辉	1942 年	男	坪坦乡坪坦村	《白玉莲花》《薛刚反唐》《妯娌闹堂》《铜钱舞》《周顺投亲》《重男轻女》等
龙登娥	1964 年	女	坪坦乡阳烂村	《侗家难离共产党》《男女都一样》《晚婚好》《侗乡新面貌》《保护森林》等。
杨正尚	1950 年	男	双江镇芋头村	《兴修水库》《迎女婿》等
吴善军	1953 年	男	双江镇杆子村	《假丈夫》等
杨正柱	1956 年	男	双江镇红香村	《计划生育好》等
杨松银	1941 年	男	双江镇芋头村	编剧
粟保跃	1957 年	男	双江镇芋头村	导演

续表

姓名	出生日期	性别	地址	代表剧目
潘克秋	1962年	女	双江镇杆子村	《假丈夫》等
潘慧浓	1963年	女	双江镇杆子村	演员
杨通麦	1965年	女	双江镇红香村	演员
杨勇棉	1980年	女	双江镇大寨村	演员
杨仕姣	1970年	女	双江镇红香村	《一号文件传侗乡》等
吴江华	1978年	男	双江镇杆子村	《假丈夫》等
杨正兴	1962年	男	溪口镇北堆村	《长凳上的家常话》《鸟哥征婚》等
陆大焕	1953年	男	菁芜州寨头村	《收租院》等
曹财科	1969年	男	菁芜州江口村	《计划生育好》《看牛郎》《超生游击队》等
吴转荣	1930年	男	独坡乡木瓜村	《单身妹》等
吴祖元	1947年	男	播阳镇陈团村	《陈世美》《善郎娥媄》等
吴有义	1949年	男	播阳镇陈团村	《李旦凤姣》《毛洪玉英》等
吴定标	1964年	男	播阳镇陈团村	《陈世美》《刘媄》《二度梅》等
吴家斌	1958年	男	大高坪苗族乡	《只生一个好》《苦玉花》等
李奉安	1941年	男	县溪镇老湾村	《修水库》《玉贵与李香香》等
杨树林	1918年	男	牙屯堡古仑村	《父女情深》《银耳环》《生死牌》《穆桂英大战洪州》等
吴仓银	1920年	男	牙屯堡外寨村	《陈世美》《戒赌》《芦笙颂》等
朱锡武	1940年	男	牙屯堡桥寨村	《白玉霜》《梁山伯与祝英台》等
吴国夫	1946年	男	牙屯堡通坪村	《孝敬公婆》《恭喜发财》《考女婿》《双招亲》《桂花情》等
石亚群	1977年	女	临口镇五一村	《侗乡新面貌》《三喜临门》等
梁元义	1958年	男	临口镇中团村	《假丈夫》《脱贫莫忘党的恩》等
杨焕英	1970年	女	黄土乡头寨村	《雾梁情》《乐朝天做媒》《双招亲》《抢枕头》《雪义放牛》等
欧瑞跃	1961年	男	黄土乡尾寨村	《梦幻成龙》《抢枕头》《善郎娥媄》《双喜之密》等
欧顺云	1960年	男	黄土乡半坡村	《女驸马》《鲤鱼精》等

续表

姓名	出生日期	性别	地址	代表剧目
吴美云	1949 年	男	黄土乡尾寨村	《雾梁情》《喜队长》《接妻》等
欧权	1947 年	男	黄土乡半坡村	《鲤鱼精》《烂崽》《卖油郎》等
吴尚明	1933 年	男	黄土乡盘寨村	《白玉霜》《战长沙》《卖花记》《梅良玉》《孟良搬兵》等
吴沼大	1941 年	男	马龙乡马龙村	《刘媄》《红楼梦》《逼婚》等
申景发	1953 年	男	马龙乡瑶团村	《二度梅》《粉庄楼》等
杨盛奎	1931 年	男	马龙乡竹坪村	《抓壮丁》《计划生育好》《秦香莲》《团圆》《打工妹》等
李鸿超	1940 年	男	马龙乡罗溪村	《李旦凤姣》《马奇逼婚》等
石光忠	1957 年	男	陇城镇陇城村	《生男生女都一样》等
杨居荣	1940 年	男	陇城镇路塘村	《我送阿哥去当兵》《月下比枪》等
杨再智	1946 年	男	陇城镇吉大村	《汉阳投草》《梅良玉》《新满妹当家》《杉木恋》等
杨冰玉	1969 年	女	坪阳乡桐木村	《刘媄》《恭喜发财》等
吴永绍	1966 年	男	坪阳乡桐木村	《姐妹争夫》《吴公子抢亲》《爆米花》《朱买臣》等
吴国曲	1960 年	男	坪阳乡老寨村	《破除天堑》《婆媳和》等
何培宜	1965 年	女	坪阳乡坪阳村	《李三娘》《走马观花》等
吴永忠	1956 年	男	坪阳乡马田村	《女儿也是传后人》等
杨树桃	1957 年	女	坪阳乡坪阳村	《苦命鸳鸯》《王玉莲》等
石平章	1948 年	男	坪阳乡坪阳村	《阳洞滩之恋》《计划生育就是好》《有道生财》等。
石玉艳	1932 年	女	坪阳乡新寨村	《兄弟情》《破镜重圆》《李三娘》《双阳追夫》《婆媳》等
吴世述	1926 年	男	甘溪乡张里村	知名戏师
杨盛智	1930 年	男	甘溪乡恩科村	《花木兰》《采茶叶》《五女兴唐》《少女与财神》《忘恩背义》等
龙怀刚	1946 年	男	甘溪乡甘溪村	《上夜校》《开荒记》《计生工作当大事》《青龙风波》等

第七章　侗戏传承与传承人

侗戏《父女情深》剧本

第八章 侗戏现状与传承保护

第一节 侗戏现状

任何门类的艺术都是创作人按照人们普遍的审美需要创造的精神产品。不同民族的自然生态、人文背景、生活习性、民俗风情、审美心理、思维模式等,都对艺术有着不同的需求。每个民族的艺术,都会按照本民族固有的艺术样式、审美追求去创造。所以,作为民族精神和审美追求的民族民间艺术样式,不仅离不开孕育它的土壤,而且还离不开民众的审美观念。侗戏是侗族悠久传统文化和侗族人民智慧的结晶,在历史的进程中不断丰富、完善,散发着光芒,成为风格独具的戏剧之花。

然而社会在发展,时代在更替,世人的审美观念、价值取向也在不断变化。从历史发展的角度看,传统侗戏的剧目内容、表演形式、唱腔曲调、伴奏乐器、舞台布景等都不能满足现代人们的审美需求。为了更好地适应现代生活节奏,为了满足更多人的审美需要,传统侗戏不断吸取其他戏曲剧种的艺术精华和营养,积极调整自身的表现手段和艺术内容,在剧本情节、剧目内容、唱腔曲调、服饰装束、舞台布景、舞台表现等方面,大胆革新。侗戏剧本有了较为严谨而曲折的情节,剧目内容更加贴近现实生活,

表演手法日趋多元,舞台布景日益精致,唱腔曲调日益丰富,终于形成了独特的独立剧种。

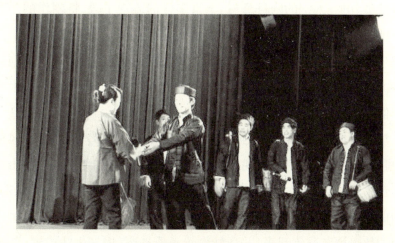
侗戏演出场景(1)

传统侗戏脱胎于侗族民间说唱、民间文学、民间歌曲以及传说故事,注重演唱,强调叙事,而对表演有所轻视,并且其唱词语言多源自侗族日常生活,结构松散,随意性强。故而,侗戏的演出时间较长,通常情况下,一出戏要演上几天几夜。毫无疑问,这样的呈现方式很难适应当今时代的生活节奏,也不能满足当代人们的多元审美需求。所以侗戏的改革,必须从传统剧目入手,改掉其庞大的演出内容,精简演出人员,提炼剧目内容,丰富表演手段。这些都是改编剧目、新编剧目首要思考的问题。

20世纪80年代以来,全方位、多角度描绘侗族历史与现实生活的一批新剧目不断涌现。新剧目与时俱进,一改传统侗戏的不足,为剧本设置了曲折完整的故事情节,以形象生动的人物、扣人心弦的内容、精致的服装布景、多样的表现手法等,赢得观众的喜爱。不论是表现男欢女爱、生产劳作、英雄故事、民间传说的内容,还是揭露丑恶的社会现象,不论是歌功颂德,还是鞭打讽刺,其剧情大多跌宕起伏、错落有致、扣人心弦,表现力相当丰富。如《刘媄》《李旦凤姣》《金汉列美》《门龙绍女》《梁山伯与祝英台》《珠郎娘美》《吉妹秀银》《三郎五妹》《美道》《甫桃奶桃》《丁郎

龙女》《顺保》《毛洪玉英》等,类似剧目的情节设置环环相扣、曲折动人,常常让人产生"山重水复疑无路,柳暗花明又一村"的感受。张弛有度的故事情节、由浅入深的剧目寓意、丰富多样的表现手段,将剧作的主题内涵不断挖掘、升华,紧紧扣住观众的情绪,常常出现台上演员和台下观众打成一片的动人情景。这样的剧目往往通过设置悲喜交错的剧情与波澜起伏的矛盾冲突,来塑造人物形象,表现现实生活,唤起观众共鸣,大大提升了侗戏的艺术魅力和审美效果。

　　从艺术风格、表现手法的角度看,侗戏具有综合、夸张、虚拟等风格特征,写实性不强。侗戏的表现手段还较为粗陋简单,如传统侗戏演出大多为连台本戏,不分场次,规模宏大、演员多,通常一出戏要唱几天几夜;现在的侗戏积极借鉴吸收汉族民间戏曲彩调、阳戏等现代戏剧手法,将传统侗戏的故事情节凝炼起来,并巧妙设置矛盾冲突,增加生活内容,既缩短了表演的时间,又具有高度的综合性。此外,现代侗戏还善于在表演中穿插侗族民间歌舞等艺术形式,极大地增强了侗戏的民族生活气息和表现力。例如,将侗族民间的歌、舞、技能穿插在侗戏舞台表演中,不仅大大丰富了侗戏的表演技巧,而且还提高了侗戏的审美艺术效果。侗戏剧目《善郎娥媖》中增设的"行船"、"送彩礼"、"抢亲"、"救梅"等情节,都是侗族民间生活场景、民俗风情的舞蹈艺术化、舞台化,他们与跌宕起伏的剧情错落交织,使整个剧作呈现出浓郁的生活气息、多彩的艺术风格。

　　从舞台布景、服饰装束以及道具运用的视角看,侗戏保持侗族传统文化中多姿多彩的生产生活方式,体现了侗族传统的审美趣味。同时,侗戏又努力追求与时俱进,注重表现现代人的思想情感、审美意识。舞台布景越来越精致,服装越来越有特色,道具越来越丰富。这充分反映出侗族人民生活的新变化、新气象。传统侗戏的舞台布景较为简陋,通常舞台两边挂花布门帘,中间挂有一块底布,而且颜色还不一样,没有灯光照明,也没有投影天幕,更没有音响设备。现代侗戏的舞台布景有了新变化,不仅增加了精致的布景,而且还添置了灯光、音响以及天幕。现代侗戏的服装在传统服装的基础上,充分挖掘民族特色,将民间蜡染、侗锦、侗绣、侗族银

饰、剪纸图案等融入服饰装束中,极具侗族特点。侗戏服装一般都穿侗族艳装,男青年头包青色或红色的头帕,身穿青色或红色大襟衣,捆扎腰带,腰带上还有飘带,两肩披有红吊珠,胸前装饰银质项圈,也有的戴小耳环,前额还戴有类似珠子的银质装饰品。女青年穿黑色大襟衣,着裙子,打两边有飘带的绑腿。侗戏使用的道具基本上都是侗族民间生活用具,如镰刀、锄头、水桶、扁担等。

新中国成立以来,民族民间文化艺术日益受到党和各级政府文化部门的重视,侗戏获得了较快发展。据调查资料显示:1952—1957年间,通道大部分侗族村寨都成立了演侗戏的农村俱乐部,如坪阳、甘溪、陇城、坪坦、黄土、马龙、双江、播阳、阳坪、独破、团头、牙屯堡、菁芜洲等都建立了业余侗戏团。每逢节日、集会等都会演出侗戏,推动了党的群众文化工作,丰富了侗族人民的文化生活。20世纪六七十年代,侗戏内容和表演形式由于受到"左"的思想影响,大量京剧"样板戏"被移植成侗戏演出,在一定程度上丰富了侗戏的音乐、唱腔以及表现等,但在客观上也使侗戏出现人物简单化、公式化、脸谱化的时弊和为"政治服务"创作倾向。20世纪80年代以来,侗戏的发展越来越快,尤其是在"湘、桂、黔、鄂四省(区)侗族文艺会演"活动的推动下,侗戏不论是创作还是表演都取得重大突破,优秀剧目层出不穷。通道县参加会演的侗戏《巧为媒》《双招亲》《雾梁情》《鸟哥征婚》《考女婿》等均多次获奖。其中,《雾梁情》就获得了最佳剧本奖、最佳导演奖等五项大奖。20世纪90年代末,侗戏老艺人逐渐减少,年轻人大批外出打工,侗戏传承面临严峻挑战,侗戏的发展走向低谷。而今,通道县境内正常活动的侗戏团队已不多见,侗戏的保护、传承和发展亟须扶持。

侗戏在湘桂黔边境的侗族村寨产生、发展,有着悠久的历史因素和深厚的文化背景。侗戏作为侗族文化艺术的代表,是一种综合艺术,是在侗族民间说唱、民间文学、民间歌曲以及传说故事的基础上发展而来的综合艺术。侗族人民的社交活动频繁,人们常聚于鼓楼以歌舞为乐,村寨之间互相走访也多伴以文娱活动,还有经常性的"行歌坐夜",这些都为侗戏

的产生和传播提供了良好的社会基础。但是,任何一种文化现象都不可能是孤立的,它必然受到其他文化的影响,特别是处在湘、黔、桂三省交界的通道县,受着三省文化的影响。在侗戏产生之前,这一地区就流行着许多民间戏曲,既有贵州的东路花灯和傩戏,又有湖南的祁阳戏和辰河戏,还有广西的采调和桂戏,这些戏曲的传播,势必要不断渗透到侗族人民的文化生活中来,使侗族人民受到启发和感染,产生对戏剧的强烈追求。当然,外因毕竟只是一种影响,最重要的是侗族文化有强大的吸收和融合能力,它汇百川而成巨海,把外来的文化吸收、消化,逐步纳入自己的文化体系,从而创造出具有民族特色的侗戏。

当前,侗戏演出的"文本"已有较大变化,体现在表演场合、场所、形式、音乐构成等多方面,这类变化与当前侗戏的外部生存环境的转变密切相关。笔者在调查的基础上,对如今可见的几种不同的侗戏"文本"归纳如下[①]:

民俗型:多在传统节庆、仪式或"委也"活动等过程中演出。民间的戏班组织按民间戏师的传本剧目演出,其演出场地多在村寨的戏台或鼓楼中进行,可以连续上演几天,具有自娱的功用。这是民间侗戏的主要存在方式。

晚会型:这是民俗型的一种变体。二者不同的是,与侗戏演出同台穿插表演的还有村民们自排自演的现代歌舞等节目。

展演型:以表演、参赛或展示工作成果为目的的演出,一般都是经过专业或半专业的艺术加工创编的剧目,剧目较民间演出的"大戏"紧凑、简练,演员虽出自民间却或多或少地接受专业、半专业人士的艺术指导,音乐较为丰富,有"创作"或"设计"的特点,都在现代的剧场或特定演出场所进行。

旅游产品型:这是伴随当前当地旅游产业的发展应运而生的一种变体形式,因其为满足游客需要进行的表演,故其演出的内容、时间、场所、

① 参见李延红.民族音乐学视角下的传统侗戏音乐[J].艺术探索,2005(06).

观众等有较大的不确定性。

录像型：这是新型的传播手段和设备应用于侗戏传播中的一种形式，专门拍摄侗戏，将其刻录成光盘进行出售，有专门的制作、销售渠道。这体现了商业大潮对传统艺术的冲击和影响。根据演出场所和环境的不同，此类侗戏又分为戏台、场地型和实景型两种。

在这几种不同类型的侗戏中，"民俗型"侗戏是比较传统的民间演出"文本"，若把它视为一般的模式，那么其他几种类型皆属于它的变化形式。根据前文所论可知，传统文化背景中的侗戏演出处于整个节庆期间或民俗活动过程中，演出前后会有各种形式，如祭萨、斗牛、拦路、抬官人等民间活动，同时还会伴有拦路歌、鼓楼对唱、芦笙歌舞、月堂情歌等音乐活动；各种侗戏演出的习俗，如请祖师、扔彩头、姑娘送饭、戏师或演员答谢等活动，存在于整体侗戏演出的过程。若将不同背景下的几种类型侗戏演出过程按纵横向度排列，可见，除民俗型、晚会型两类侗戏演出活动处于民间的节庆期间或民俗活动中而带有上述背景活动及演出习俗外，其余几种演出均已脱离了侗戏的传统演出背景，既无侗戏演出的背景活动亦无侗戏演出过程中的各种习俗，甚至在侗戏音乐的演出形式和内容方面也产生了种种变化。例如，展演型侗戏在唱腔音乐中增加了更多的侗族传统音乐形式，如琵琶歌、牛腿琴歌等以丰富其表现力，创编新的唱腔以增强其戏剧性、音乐性，同时也通过创编独立的器乐曲，扩大乐器的数量和种类以丰富侗戏音乐中器乐的表现力等。如果继续从文化背景和社会功能的角度上分析，民俗型、晚会型的侗戏演出是典型的以局内人自娱为目的演出活动，是自给自足的农耕经济文明的产物；旅游产品型及录像型的侗戏演出方式则是现代商品经济影响下的产物，是以娱他并获取经济利益为目的演出方式；展演型因同时兼有两类的某些特点，处于自娱—娱他、农业经济—商品经济之间。

第二节 存在问题

侗戏作为侗族民间艺术的瑰宝之一，具有鲜明的民族特色和浓郁的民族风格。在侗族聚居区，大多数侗族村寨都有群众自发组织的业余侗戏班。随着社会经济的发展，侗戏不断推陈出新。特别是新中国成立以来，通道县涌现了《巧为媒》《双招亲》《雾梁情》《鸟哥征婚》《考女婿》等优秀剧目，在州、省乃至全国都获过奖。据不完全统计，目前侗戏剧目已发展到500多个，它的传播力和影响力波及黔、湘、桂、鄂等整个侗族地区，并且在民间十分活跃，整个侗族地区形成了"少儿学戏，青年唱戏，老人看戏"的浓厚氛围，引起了国际及国内有关专家学者的关注。

侗戏协会成立大会

但随着社会的变革和现代传媒的发展，侗戏在民众的娱乐生活中占据绝对优势地位的历史已经过去，而今处于消亡的边缘，成为亟待抢救和保护的非物质文化遗产，面临着以下突出的问题。

一、题材来源狭隘

侗戏流传至今的传统剧目有 200 多个,现代剧目 300 多个。通观所有剧目,绝大多数是取材于侗族民间说唱、民间文学、民间歌舞以及传说故事。由于侗戏源发于侗族民间说唱、民间文学、民间歌舞以及传说故事,其剧本结构受民间艺术的影响,不同于其他剧种。早期的侗戏剧本几乎全由唱词组成,很少道白,更无所谓舞台表演提示。其唱词除了根据戏剧需要设置时间、地点、人物、情节外,其唱词的结构手法仍与侗族叙事歌一样,重在比兴,即通过侗族文学中特有的比兴手法来建构故事、刻画人物、设置悬念、交代因果。所以,一个传统侗戏剧本实质上就是一个具有戏剧冲突的侗族长篇叙事歌。对侗戏的评价往往以唱词编得好不好为主要标准,对侗戏的唱段则以编了多少首歌来衡量。

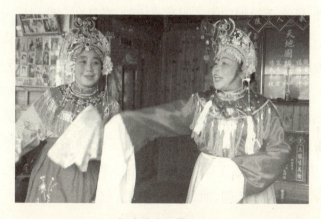

侗戏演出场景(2)

二、使用语言单一

侗戏发展至今,每出戏的演出无论从台词道白到唱词音调,所用语言皆为侗语。侗语的使用除了考虑它的观众对象外,还在于侗语语音与唱腔音乐的有机结合。语言是传递感情信息的工具,对什么民族说什么话,侗戏演出时,台上演员一口流利纯朴自然的本民族语言,一唱一说,剧情的喜怒哀乐很快就进入台下观众的心中,引起共鸣,其交流感情的速度与

效果,胜过任何一个外民族的利舌快嘴。侗语以其特殊的音调、语势与传统唱腔音乐水乳交融地结合在一起,产生一种足以代表其民族属性的声韵,这种声韵是侗戏艺术的民族特色、地方特色和独特风格之所在。

三、表演动作简单

传统侗戏的舞台表演形式较为质朴简练,其表演程式主要制约于上下句唱腔。由于上下句唱腔长期以来作为侗戏各类角色表现喜怒哀乐的主要音乐手段,它的单一性必然造成了顺乎其音乐逻辑的表演动作的单调性,那就是走"∞"字步。走"∞"字,即演员在台上每唱完一句,按照过门音乐节奏走一个"∞"字线路,它是传统侗戏最基本的舞台调度动作。一个"∞"字线路图足以使整个舞台中部都纳入表演活动范围,其构图原则是有效地占据观众的最佳视觉空间。走"∞"字步除了具有上述舞台调度功能外,还在于授词功能。侗戏演出时,在舞台右部稍后一点的地方设有一桌一凳,侗戏班的掌簿师傅枕坐在这里,专事为演员提词。因为传统侗戏多为连合本,一个剧目可演三、四天,长者可唱八、九天,并有人物多、唱词多、分场多之特点,加之演员全为业余,演出活动受季节限制,很少有人将戏词背熟。为了解决这一矛盾,便采取了戏师提词的办法。演员从8字的这头绕到那头,其间巧妙地接受了戏师的提示,而不致因记不了词而"卡壳",显得自然连贯。走"∞"字步和戏师提词,恐怕是其他民族剧种见所未见,闻所未闻,而为传统侗戏所仅有。

四、伴奏乐器简单

传统侗戏的伴奏乐器很简单,只是一把二胡和锣、鼓、钹等打击乐器,这是传统侗戏的原始伴奏形态。当侗戏本身形态有了发展之后,音乐扩展到侗族歌舞范围,侗族民族乐器如牛腿琴、琵琶、侗笛、芦笙等,才逐渐加入侗戏的伴奏行列,但二胡仍是主奏乐器。所不同的是,戏中唱什么腔就以什么乐器为主,如当戏中人物演唱牛腿琴歌时,牛腿琴为主奏;演唱琵琶歌时,侗族琵琶为主奏;当台上出现盛大的歌舞场面时,则侗族芦笙

为主奏。但用得最多的还是二胡,它与上下句唱腔珠联璧合,贯穿戏的始终。

五、唱腔曲调单调

音乐是鉴别一个剧种的民族属性和地方属性的主要标志。侗戏音乐的主体部分还是侗族民间音乐。尽管侗戏的最基本唱腔上下句渊源于阳戏的七字句和彩调的"晚调",但若干年来早已化为侗族自己的东西。我们还是要理所当然地把它列为侗族民间音乐的宝贵财富。上下句唱腔作为传统侗戏音乐的灵魂,贯穿于每出侗戏的始终,并邀游于整个侗族传统文化之中,历经百多年的磨砺,终于形成自己独特的音乐个性,成为侗戏得以自立于中华民族戏剧之林的最基本因素。

六、服饰装束简朴

传统侗戏的演出,在各种行当的服装上是有区别的,但最本质的区别还是在于侗戏行当服装与其他剧种行当服装的区别。传统侗戏的老生穿的是长衫"马褂"头戴草帽,手拿扇子,拄拐棍;小生穿红背心、蓝便衣,头戴银花,插翎毛,腰束红飘带;老旦则穿着普通侗族妇女的衣裙,头包花格巾,腰束黑围裙;穿戴最复杂而又最显民族特色的是花旦全身上下、从头到脚一身侗族节日盛装,打扮得赛过侗族新娘子。

侗戏演出现场景(3)

第三节　传承保护

如果说传承人是某种文化传承下去的主要因素,那么,传承人的生存境况如何则是该文化能否源远流长的关键原因。① 当历史进入21世纪的今天,我们回过头去用审慎的眼光观照侗戏时,便不难发现,传统侗戏那种以民间传说为题材,以神话色彩为艺术杠杆,以因果报应为矛盾冲突,以大团圆为结构模式,以爱情悲剧为主题,以"∞"字台步为表演程式,以上下句唱腔为音乐程式的传统创作观念和陈旧表现手法,就自然成为其内部的否定因素。它的局限性在于:不利于反映现代复杂的社会生活和现代人复杂的心理动态,其艺术形态表现出来的美学追求与现代人的审美趣味也存在着明显的差距。因此,传统侗戏作为侗戏这一艺术形式的"母体"文化,在现代文化意识的观照下,它那既是传统又是包袱的二重性便立刻显现出来。题材、表演、音乐、舞台、伴奏等是构成侗戏艺术整体结构的各大要素,它们互为联系、互相制约、互为因果,忽视其中任何一项都是一种令人遗憾的失识。从题材上来说,传统侗戏的题材绝大部分来自侗族民间传说故事,它的剧本文学样式具有侗族民间叙事歌的"史诗"形式和"叙事体"性质,给创作带来很多的想象自由,这种想象自由大多以其浓厚的神话色彩为特征,作者要宣传表达的思想和观点,都借助于神话这一特殊手段来完成,纵观百多年来流传在侗族民间的一些传统侗戏剧目,无一不是带有神话色彩的。当今人们的思维方式、价值观念、审美情趣较过去发生了翻天覆地的变化,传统戏剧舞台上的那种陈旧模式已让人乏味,而代之以自己对复杂人生和纷繁世界的思考来审视舞

① 田李隽.侗族民歌传承主体的生存境况与文化适应——以广西新民中寨屯为例[D].广西师范大学,2006:3.

台,从中领悟到作者对现实生活的哲学概括。与此同时,不断强化戏剧作品的现代意识,表现对戏剧本体功能执着的求索,展示更为抽象的演剧形态和更为深奥的学术价值——这当然是一种文化修养较高的较为苛刻的观众层。

通道侗戏传承人吴尚德

而另一层次的观众则要求戏剧本体通俗易懂、毫无矫作卖弄之感,真实质朴纯情地表现普通老百姓的喜怒哀乐和他们尚能接受的人生道理,他们感兴趣的在于对作为个体的人的重新认识,在于作为个体的人在现实历史状态中的活的展现——这一层次的观众无疑是多数。①

侗戏作为侗族文化的载体,其本身具有深邃的艺术内涵和博大的文化外延。但从传统侗戏自身形态来看,题材的陈旧,形式的单调,音乐的浅显,观众的局限等,给侗戏本身的发展无形中设下了藩篱,使侗戏背上沉重的发展包袱。为此,我们不得不对侗戏这一传统文化来一番必要的,也是必然的戏剧文化反省,剖析传统侗戏形态的成因。

新中国成立以后,在党的民族政策鼓励下,经过各级文化部门和广大戏剧工作者的扶持,以及侗戏爱好者的努力,侗戏有了长足的进步和发展。作为一种民族戏剧艺术样式,无论从戏剧题材的选取,主题思想的提炼,剧本文学结构,唱腔音乐设计,服装灯光到舞台表演程式,都进入了一个崭新的阶段。从近几年涌现出来的几台新编侗戏来看,在继承传统侗戏风格的基础上,大胆吸收借鉴兄弟剧种之长、为己所用。从戏剧体系的各个方面通过各种艺术手段大大丰富了侗戏本身,使侗戏艺术体系越来越健全,舞台艺术样式越来越丰满,表演艺术程式越来越完整,侗戏正以

① 周恒山.坚持辩证否定观 大胆推进侗戏的改革[J].黔东南民族师专学报(哲社版),1996(3).

崭新的面貌、迷人的风采出现在当今戏剧舞台上。现代侗戏工作者在从事侗戏研究课题时,考虑得更多的是现代观众的审美需要,他们立足于民族文化的土壤,站在传统文化的制高点上,寻求与传统民族文化高峰的对话,力求对历史和民族的双重超越。

新侗戏的产生得益于改革年代的改革精神,萌发着耐人寻味的感情哲理,充斥着善于创造的感人气质。新侗戏的艺术个性从近几年所涌现出来的几台新侗戏剧目中可以分析感受出。首先,新侗戏在题材观念上一举打破了传统侗戏一味表现感情悲剧的旧模式,而代之以对复杂人生和纷繁世界的思考来结构主题。现代侗戏工作者植根于民族的土壤,以当代民族的生活为素材,以当代观众的思维方式和审美意识为标准,从珍贵的传统文化中努力寻求有价值的东西,从根本上摆脱封建文化的余毒,赋予侗戏以新的生命,让这种古老的文化适应现代生存。新侗戏的音乐设计充分运用了侗族大歌、牛腿琴歌、琵琶歌、木叶歌、笛子歌、踩堂歌等,将其改编成剧中的伴唱、对唱、独唱、二重唱、混声合唱等形式,为表现剧情、刻画人物、渲染舞台气氛起到了有力的烘托作用。新侗戏的音乐完全建立在当地侗族民歌的基础上,突破传统侗戏上下句的清规戒律,大胆选用侗歌中之精品,根据剧情的需要加以适当的发展、变化,为剧情服务。并根据戏曲中的板式变化原则,借鉴歌剧中主题发展的手法进行创新,使侗族民歌戏腔化,既能刻画人物性格,又适合舞台表演。这种对侗戏音乐的大胆革新与尝试,是难能可贵的。舞台上的全新样式则应运而生,打破了传统侗戏一腔到底的二人台上走"∞"字步表演的固定模式,但又吸收本民族传统的戏曲特点,并把中国古典戏曲中的身段、步法、手法以及其他姊妹艺术的表演技巧融于新侗戏之中,牢牢抓住"侗"字去创作,力图形成自己的格调,既不囿于传统侗戏的表演程式,又不同于其他剧种的舞台模式,而是吸众剧之精华,酿自己之元气,形成既有音乐、诗歌的时间性,又有灯光、舞美的空间性。音乐形式的复杂性导致了伴奏乐器的多元性,现代电声乐器及中西管弦乐器为新侗戏的伴奏提供了非常理想的物质条件,它们以领奏、独奏、协奏、合奏、二重奏等形式打破了传统侗戏伴

奏一把二胡跟腔到底的单调形式，形成了一个有高、中、低三个声部组成的伴奏阵容，为深化主题、表现剧情、刻画人物、渲染气氛、烘托舞台起到了不可替代的作用。由于伴奏阵容的多元性，随之而来的就是要求新侗戏的音乐工作者必须在作曲技法上追求现代手法。这一切，在今天这个新的社会形态、新的经济基础、新的生活模式、新的文化心理下，恰恰迎合了现代观众对戏剧审美的全方位要求。由于新侗戏拓展了表现领域与表现手法，迎合了现代观众的文化心理和审美情趣的多维性。新侗戏在侗戏艺术体系的各个方面都向前迈进了一大步，这主要有赖于广大侗戏工作者在改革进程中充分运用了纵向继承和横向借鉴两大法宝。

　　发展侗戏与开发产业相结合，以产业实体为依托、以发展侗戏艺术为目的的艺术市场运行机制。保护与发展适宜，对步入新世纪的戏曲发展也是适宜的，不能笼统对待，更不能简单对待。戏曲及剧种的发展有时间空间的差异，有其丰富性与复杂多样性，不应用一种模式、一个尺度、一个标准、一个方法去规矩，它们的道路与措施应因具体情况而作个性化、特色化的选择和发展。新世纪戏曲及剧种不仅需要继承与保护，而且还应避免发展中的趋同与淡化个性、地方性。世界经济一体化带来的对多元文化的冲击影响是深刻深远的，侗戏面临的形势也是严峻的，这既有外部文化大环境的，也包括侗戏自身发展中要求实际上已出现的个性特色消失、地方特色淡化、剧种趋同的现实。因而侗戏的保护与发展应该具有两层含义，一是物质化的存在，不使物态的戏曲及剧种消亡；一是思想精神性、艺术个性化的保留与彰显，不在"保护与发展"的旗帜下置换与走向"一统"。能够做到这一意义上的理解，应该说是真正的理解。那么，谁来培养传承人？就是要通过组织举办培训班，通过奖励机制，保障传承人与演出团体的利益分配规章等一系列措施，造就剧作者群体和年轻的传承人，扶植民间演艺团体。事实上，无论官办的演艺单位，还是民间的草台班子，都同样在娱乐和教化大众，同样在为侗戏事业做贡献。一个地方，没了庞杂的民间草台班子的支撑，本土的戏剧将会是怎样的命运？因此，地方政府扶植民间演艺团体，是对侗戏最好的保护措施。多拍摄播放

他们的戏,多介绍他们的活动,甚至让他们多参与一些活动。这对他们是极大的鼓励。民间戏班条件差,也很容易散掉,但具备基本条件时也很容易搞起来。电视如能多关注侗戏戏班,会非常有利于他们的发展。我知道外地有一个很好的例子,在政府的帮助下在城乡各地组织起几十个业余剧团,他们的活动常常出现在电视台的节目中。剧团的积极性非常高,他们对戏曲的如痴如醉的喜爱,使我强烈地感受到戏曲在中国民众中确实是深深扎下了根。戏曲在中国绝不是无根之木,而最主要的根是在民间。应根据民间文化遗产抢救工程的相关政策,要像抢救保护文物一样抢救保护这些"活文物"。对于偶尔还能演出、具有一定活力的戏种曲种,政府要实行保护政策,并鼓励他们积极参与社会文化市场竞争,在竞争中求生存、谋发展。近山识鸟音,近水识鱼性。在改革中改革者要遵守艺术规律和艺术的游戏规则。否则,何谓传承民族文化?率土之滨,莫不有戏;山村田野,何处无曲。对民族艺术组成的地方戏曲的历史的忘却,对地方戏曲剧团的冷漠,无异是对中华文化了解的缺憾![1]

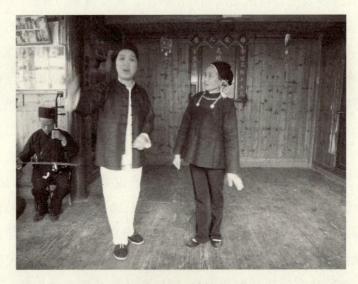

侗戏演出场景(4)

[1] 李岚.试论侗戏的传承与保护[J].贵州民族学院学报(哲学社会科学版),2009(02).

结　语

任何一种民间艺术都不可能在与世隔绝的状态中生存,戏剧艺术间的"共生"现象普遍存在,剧种的发展是摆脱"纯粹"而发生"混血"的结果。这种"混血"的功能就是艺术的融合。只要严格地从本民族的需要出发,在民族文化传统的基础上,善于借鉴吸收外来艺术经验,融会贯通,化为本民族的血肉,最终会促进剧种的发展,为本民族所接受。现实告诉我们,剧种的融合力愈强,其生命力就愈旺盛。侗戏的产生离不开如下因素:一是侗族固有的民族民间艺术形式,如琵琶歌、叙事大歌、多也等说唱与歌舞形式中早已孕育着戏剧的因素,只要时机成熟,在一定的社会条件和艺术氛围里就会发生裂变,出现一种新的表现力更强的艺术形式;二是对汉民族艺术的吸取与融合,没有这种吸取与融合,侗戏的出现将会迟缓得多;三是侗族民族精神的高扬,一个缺乏自尊、自信心的民族是难于在艺术上有所拓展,有所前进的,侗戏的出现也会是困难的;四是有一批像吴文彩那样的热心顽强的民族民间艺术家。所以,侗戏的产生绝不是偶然的,是一种在民族精神鼓舞下,充分融合本民族文化艺术和汉民族文化艺术的结果。

侗族是一个勤劳勇敢、善良淳朴、具有积极进取精神的民族。他们结寨而居,以"款"的形式来维持社会的治安,以"补拉"的形式维系家族间的团结。所以侗族民众大多能和睦相处,与民族矛盾相比,内部的阶级矛盾反而相对缓和。险恶的生活环境,贫穷的生存条件,嫉恶如仇而又乐观

向上的人生态度造就了他们鲜明的民族性格,表现在侗戏里就充满着一种浓郁的悲剧情调和敢于斗争的乐观精神。

　　侗戏形成于清代道光年间,相传贵州省黎平县腊洞寨侗族秀才吴文彩以侗族大歌、琵琶歌、民间小调、传说故事等为基础,吸收当地的汉族地方戏曲程式和表现手法,改编剧目、组建戏班,并用侗语排演,将侗戏搬上舞台,侗戏正式形成。侗戏唱腔有戏腔、悲腔、歌腔、客家腔以及新腔五种类型,每种类型都有各自的曲调,有"专曲专用"的情形。曲调以曲牌联缀为主,也有板式变化体的特征。侗戏流传的剧目较多,来源也比较广。各族人民民间丰富多彩的生产生活、各种传说故事、民间艺术样式、英雄事迹、历史典故等都是侗戏创作的来源。侗族广为流传的琵琶歌、民间故事和汉族故事,都是改编侗戏的素材。汉族戏曲剧目,也经常被改编和移植成侗戏。侗戏的伴奏乐器有侗族芦笙、侗族唢呐、侗笛、侗族琵琶、牛腿琴(戈K)、木叶以及与汉族通用的胡琴、竹笛、鼓、锣、钹等。伴奏曲牌有文武场之分,又有开场曲牌、过场曲牌两种类型的曲调。

　　侗戏剧目有悲剧、有喜剧,也有正剧,剧目的题材或来源于侗族琵琶歌和叙事大歌,或来源于民间传说,或来源于现实生活。悲剧往往在壮美中夹杂着诙谐,在严肃中表现出幽默,其间穿插有大量的喜剧元素。喜剧,往往是把悲剧的题材做出喜剧的处理,赋予喜剧的性质,把滑稽与崇高、批判与歌颂、喜剧因素与悲剧因素有机地交融在一起,表现出一种崇高的喜剧审美品格。悲剧,有表现英雄人物斗争生活的英雄悲剧,有表现侗族男女青年爱情生活的爱情悲剧,均以现实主义,或现实主义与浪漫主义相结合的笔触,浸透着鲜明的爱憎情感,对历史的必然做了直接或折光的反映,因而具有强烈的民族意识与战斗精神。侗戏没有以反面人物为主角的讽刺性喜剧,主要是带有浓郁抒情色彩的、喜中有悲、悲喜交错的歌颂性喜剧,如《刘媄》《龙均象》《三郎五妹》等。在《刘媄》中,侗族姑娘刘媄为劝两个兄弟戒赌,竟遭暗算,被兄弟推下悬崖,幸亏猎人莽岁相救,两人结为夫妻,远离家乡,后兄弟家业败落,四外流浪,讨饭至刘媄家中,刘媄不认,经莽岁调解,兄妹归于和好。从故事情节看,这个戏带有浓厚

悲剧性,刘媄的命运确实令人同情。但它却是喜剧结尾,人们在唏嘘之余,更会对刘媄那种无私无邪、忠厚宽容的美好品德表示由衷赞赏。侗戏有很强的适应性,这是它长盛不衰的重要原因。戏祖吴文彩初创侗戏时,用的是坐唱的表演方式。这种方式直接来自侗族大歌,不同的是把演员分成两排,按剧情分配角色演唱。它类似辰河戏里的围鼓堂,可以说还不是一种严格意义上的舞台戏剧。为满足观众的需求,在坐唱的基础上发展成二人上台走步的表演。表演方式在侗戏发展史上有承前启后的意义,为后面出现的多人"∞"字步表演、男女同台表演开了先河。

近些年来,改革开放的浪潮涌入侗乡山寨,原有的剧目和表演形式已显陈旧,观众们在各种现代艺术的感染下,已不再满足于"∞"字的舞台步法,对简陋的布景和单调的音乐唱腔也提出了疑问。大批新的剧目和多样化的侗戏表演形式出现了。剧目从新中国成立前的 35 个增加到 200 多个,大多是以现代侗族人民的生活为题材,也改编了一些富有时代感的汉族戏曲故事。导演取代了掌簿师的功能,并积极引进汉族戏剧里的一些表演技法,表演的动作注意对生活的提取,开始走向系统化、规范化。另一方面,大量经过改造的侗族琵琶歌、民歌进入了侗戏音乐,还在侗歌与汉族小调的基础上新创了"歌腔"、"客家腔"及各种"新腔"。灯光布景也有了大的发展,能很好地为剧情服务,显得精美,富有侗乡情调,在艺术的发展方向上,可谓八仙过海,各显神通。有的在搞戏画型的侗戏,有的在搞歌剧型的侗戏,还有的在向歌剧型发展,三者都有了一定的成果。积累了一些经验。各自遵循着观众的需求与艺术规律,不断地创新、发展。

通道侗戏在历史长河的洗礼中传承发展着,它来源于民间,其今后的发展依然要依靠厚实的群众基础。希望每个热爱民族音乐的人都能关注传统的侗戏,并为侗戏传承尽一份绵薄之力,使其永葆艺术魅力,永远都是民族音乐宝库中的一朵奇葩。

参考文献

[1] 方晓慧.湖南侗戏唱词韵律浅析[J].民族艺术,1988(01).

[2] 黄守斌.柔性:侗戏表演与音乐艺术中展开的审美路径[J].兴义民族师范学院学报,2012(01).

[3] 陈维刚.关于侗戏[J].广西民族学院学报(哲学社会科学版),1981(03).

[4] 肖人伍.侗戏音乐简介[J].中国音乐,1984(04).

[5] 甫郡.湘黔桂侗戏会演在广西三江举行[J].民族艺术,1985(00).

[6] 普虹.侗戏改革的初步尝试[J].贵州民族研究,1985(03).

[7] 过伟.现代侗戏大师吴居敬[J].民族艺术,1995(01).

[8] 吴宗泽.侗戏唱腔[平腔]源流考[J].怀化师专学报,1995(04).

[9] 李云飞.侗戏两大家及其代表作简论[J].贵州文史丛刊,1995(04).

[10] 周恒山.坚持辩证否定观大胆推进侗戏的改革[J].黔东南民族师范高等专科学校学报,1996(03).

[11] 廖开顺.从侗戏《金汉烈美》看侗族婚俗矛盾[J].贵州民族学院学报(哲学社会科学版),2001(01).

[12] 吴万源.侗族:笙歌侗戏闹大年[J].民族论坛,2001(01).

[13] 郭达津.侗戏鼻祖吴文彩[J].文史天地,2002(08).

[14] 杨川.早期侗戏的断代及其特点初探[J].贵州民族研究,1985(01).

[15] 贺永祺.侗戏喜剧艺术初探——兼论歌颂性喜剧的艺术特色[J].怀化学院学报,1986(01).

[16] 贺永祺.侗戏悲剧浅析[J].民族艺术,1987(03).

[17] 吴宗泽.谈侗戏音乐[J].民族艺术,1987(02).

[18] 铁耕.侗戏悲剧初探[J].怀化师专学报,1988(01).

[19] 王承祖.侗戏音乐形态研究[J].民族艺术,1989(04).

[20] 周恒山.试论侗戏的个性特征及其发展趋势[J].贵州民族研究,1990(04).

[21] 文社权,刘彩娥,吴尚德.传承侗戏写春秋[N].农民日报,2008-04-08.

[22] 陈丽琴.论侗戏的审美生成、发展与走向——侗族风俗审美研究之四[J].经济与社会发展,2003(12).

[23] 欧俊娇.侗戏风俗研究[J].贵州民族学院学报(哲学社会科学版),2004(05).

[24] 李延红.民族音乐学视角下的传统侗戏音乐[J].艺术探索,2005(S2).

[25] 梁艳红.厚重之文化传承 浓郁之民族特色——评侗族文化遗产集成《侗戏大观》[J].中国民族,2007(05).

[26] 谭厚锋,杨昌敏.论侗戏《珠郎娘美》的文学价值及其影响[J].贵州民族学院学报(哲学社会科学版),2009(03).

[27] 林良斌.浅析侗戏的流程与仪式[J].民族论坛,2009(06).

[28] 李岚.试论侗戏的传承与保护[J].贵州民族学院学报(哲学社会科学版),2009(02).

[29] 王继英.一曲感人的爱情赞歌——评侗戏《金汉列美》[J].贵州民族学院学报(哲学社会科学版),2009(02).

[30] 陈祖燕,朱伟华.黔东南侗戏《金汉列美》流传版本比较及文化

意义重勘[J]. 贵州民族学院学报(哲学社会科学版),2010(06).

[31] 黄守斌. 侗戏"柔性之维"的审美研究[D]. 贵州大学,2008.

[32] 桂梅. 贵州少数民族戏曲审美探微——兼及布依戏侗戏艺术特征谈片[J]. 民族艺术,1991(04).

[33] 方晓慧. 侗戏传统导表演艺术及其发展趋势[J]. 民族艺术,1991(03).

[34] 吴万源. 前景广阔的侗戏[J]. 民族论坛,1991(02).

[35] 马军. 侗戏几个历史时期的划分之我见[J]. 贵州民族研究,1991(03).

[36] 吴定国. 侗戏的源流及特点[J]. 贵州文史丛刊,1992(02).

[37] 贺永祺. 漫论侗戏的艺术特性[J]. 怀化学院学报,1992(02).

[38] 普虹. 侗戏应走自己发展之路[J]. 贵州民族研究,1992(04).

[39] 桂梅. 布依戏侗戏艺术特征探微[J]. 贵州民族研究,1992(01).

[40] 吴永华. 侗戏唱出幸福生活[N]. 柳州日报,2009 – 12 – 14.

[41] 杨经华,吴媛姣. 遥远的"血缘婚"记忆——侗戏《蔡龙虎》的文化人类学解读[J]. 戏曲艺术,2010(03).

[42] 黄守斌. 侗戏"悲中之柔"的根性溯源[J]. 兴义民族师范学院学报,2011(05).

[43] 周帆,黄守斌. 侗戏:柔性的力量[J]. 文艺研究,2011(11).

[44] 黄守斌,周帆. 戏剧情节的发生与族性——基于侗戏的田野调查与美学思考[J]. 遵义师范学院学报,2011(04).

[45] 吴海清. 侗戏演出与其民俗文化内涵——以龙胜为例[J]. 宜宾学院学报,2011(08).

[46] 单晓杰. 黎平侗戏体现的侗歌特征[J]. 歌海,2011(04).

[47] 杨俊. 侗戏音乐需要新营养[J]. 当代贵州,2012(27).

[48] 杨远松. 侗戏在榕江的流传与发展[J]. 贵州民族学院学报(哲学社会科学版),2012(03).

［49］陆中午,吴炳升.侗戏大观［M］.北京:民族出版社,2006.

［50］中国戏曲志编辑委员会.中国戏曲志·湖南卷［M］.北京:文化艺术出版社,1990.

［51］中国戏曲音乐集成委员会.中国戏曲音乐集成·湖南卷［M］.北京:文化艺术出版社,1992.

［52］吴宗泽.中国侗族戏曲音乐［M］.北京:文化艺术出版社,1997.

［53］湖南戏曲研究所.湖南地方剧种志［M］.长沙:湖南文艺出版社,1992.

后 记

岁月如梭,光阴似箭。三年前,湖南省文化厅非遗处的刘处长语重心长地道出,湖南的侗戏已经处于濒危的尴尬境地了,希望我能为湖南侗戏的保护与传承做点工作。刘处长深情的话语至今仍萦绕在耳际,他对文化传承的自觉时刻鞭策、激励着我。当手指在键盘上敲下最后的字节时,几年来的文献追踪,多次深入通道开展田野调查的情境,使我心潮涌动。

作为湖南师范大学潇湘学者、特聘教授,浙江师范大学特聘教授,温州大学特聘教授,作为高校从事音乐理论教科研的工作者,不仅有研究好民间音乐文化遗产的责任,也有传承民间音乐文化遗产的义务。

《非遗保护与通道侗戏研究》是湖南师范大学非物质文化遗产开发与研究中心推出的"非物质文化遗产研究与保护"系列成果之一。从书稿的构思到案头的资料收集,从田野考察到文字编撰,都得到了多方的帮助,特别感谢湖南师范大学非物质文化遗产开发与研究中心的大力支持。

感谢在资料收集、整理过程中,给予我帮助的通道侗族自治县文广新局领导及在文化工作站的杨建怀老师;感谢接受我们采访并提供资料的侗戏传承人吴尚德老师、石敏帽老师等;感谢陪同我深入田野考察的吴春福教授、资利萍教授、向华副教授等;感谢怀化学院杨彬修等老师帮我联系、安排采访事宜。我还要对那些我在文中引用资料、未曾谋面的专家学者以及出版社的工作人员,表示由衷的谢意和尊重!也感谢在我写作中给我提供机会、提供时间的单位领导、同事,我的家人朋友们。

书稿虽然完成,但与终点还相距甚远。我们熟知"知耻而后勇"、"终点就是新起点"的道理。我清晰地记得,《说文》中有云:"学,觉悟也","习,数飞也",非物质文化遗产的保护、传承工作,是一项需要集结多方努力、长期坚持的伟大文化工程。"问渠那得清如许,为有源头活水来。"诚愿《非遗保护与侗戏研究》犹如"源头活水",引来更多人士,共同传承、发展好通道侗戏。

最后,期望得到相关领域专家、学者、同行及读者的批评和建议,以便进一步改正和思考。

<div style="text-align:right">

杨和平

2015 年 9 月

</div>